序　言

　　将生命意识寄托于一花一叶中，是中国画家特有的审美心理。传统文化讲求小中见大，所谓"一花一世界"讲的就是这个道理。从一株花里可以窥见宇宙精神，在一片叶中可以昭示生命的荣枯。空山无人，花开花落，一切生命与宇宙自然息息相通，中国古代先贤就是在观照一花一草的心灵对语中寄托对人生的感悟。"花自飘零水自流"，于寂然无声中，生命从萌生、荣发走向衰亡、枯落，一切任其自然、率性而为，才是中国人从自然山川草木中领悟出的人生之妙理。

　　赋笔墨以幽思，借花鸟而抒情，是写意花鸟画的独特魅力所在。学习和欣赏写意花鸟画，可以使我们亲近自然，以天地之气涵养我们的精神力量，使我们在面对生活困境时仍能保持积极、乐观向上的态度，也可以借此调理心绪，抚慰疲惫、困顿的心灵。

　　学习写意花鸟画是一个由"法"及"理"、由"理"入"道"的过程，以技法的掌握为基础，配合文化、审美修养的逐渐提高，随着生命体验和人生阅历的增加，才可能在品位、旨趣、意蕴上有所表现。许多人画了一辈子仍是一个门外汉，不是没有下功夫，而是不善于分析、思考和总结规律，更无从谈创新和求变了。绘画大师之所以成为大师，是因为他们比一般人更善于思考、总结，更能深入绘画的本质，进而推演画理，把握艺术创作的要领。学习中国画，首先要掌握绘画本体的规律，对大师作品中的造型、用色、构图、笔墨等要素进行分析和研究，逐渐培养对形式的敏感和自觉，之后，才能对自然界无所不在的形式有所感应，正所谓"心领神会"。会于心、融于情，凝铸于笔墨、形、色、结构，才能够做到自觉运用形式规律进行创作。也就是说，拿起笔来，面对一张白纸，如何安排、布置物象？如何创造有意味的形态？如何以色彩营造气氛，表达情感？如何处理画面中的各种关系？如何用合适的形式语言完成清晰的表达？只有解决了这一系列问题，我们所讲的修养、蒙养才能渗透到艺术的表达中去，完成意境的升华，提升画作的格调和品位。

　　本书共分七个章节，第一章简要概括了写意花鸟画的发展历史及各阶段的主要艺术特征。大致分为三个阶段，即装饰的花鸟（先秦、两汉、魏

晋南北朝时期的花鸟形象多为装饰性强的图案形态）、写实的花鸟（唐宋时期的花鸟画在格物穷理的观念下，注重对客观物象的写生、写实）、写意的花鸟（元明清时期受文人观念和禅宗思想的影响，花鸟画转向率性、随意的写意表现）。第二章概述了写意花鸟画的审美要点，目的在于引导学习者在开始学习时立足于高起点、高标准，培养高品位的绘画审美情趣。第三章重点从造型、笔墨、图式等方面解析写意花鸟画的主要语言要素，强调造型要进行抽象、概括和归纳，并形成图式意识，将视觉形式与笔墨形式相联系，并在各种对比关系中营造视觉语言的节奏变化，在具有触觉、味觉、质感的笔墨形式中表达具有一定文化深度的思想情感，完成意境与形式的完美结合。第四章总结了写意花鸟画赋色的十二个原则，以此指导学习者合理搭配色彩，依据联觉感觉的心理作用创作出色彩和谐的花鸟画作品。第五章讲解写意花鸟画的构图要点，主要解决画面的空间结构问题。平面空间主要通过块面分割、面积大小、疏密、聚散、有无等对比关系来表现，深度空间则通过前后、虚实、浓淡、纵横、交叉、叠压等关系来表现。另外，通过笔墨形质的对比，形成画面视觉语言的节奏，并传达一定的韵律和意味。第六章选取了常见花卉蔬果及禽鸟鱼蟹等五十余种，以写意的笔墨形式进行演示和讲解，造型和笔墨示范清晰、明确，具有一定的抽象意味和不俗的审美品位。最后第七章强调了中国画的创作只有表现生命精神并具有一定的文化深度，真正体现出社会大众内心深处的生命体验和文化共识，才能赢得广泛的心理共鸣。

　　本书亮点在于，较为系统地指导学习者对写意花鸟画本体的规律性进行认知及掌握写意花鸟画的形式、原理和画法。本书基于本人对广西壮族自治区教育厅教改项目"传统构图与现代构成在花鸟画教学中的研究与探索""形式感知和形式分析能力的培养在中国画教学中的实践与研究"的研究成果，具有一定的理论高度和实践操作性，对广大美术爱好者及高校相关专业学生具有理论和实践参考意义。

　　由于本人学识有限，书中疏漏在所难免。同时，因每个人的审美观点、审美习惯不同，书中一些观点若有偏颇，亦属学术之争，望广大读者及各位专家同仁不吝赐教。

周凯达

2021 年 4 月

广西美术出版社

南方花鸟

◎周凯达

写意画法教程

编著

漓江画派民族艺术与创作研究中心资助出版

广西美术出版社

周凯达，甘肃凉州人，博士、教授，硕士研究生导师。2005 年西安美术学院美术学硕士研究生毕业，2020 年西安美术学院美术学"花鸟画理论与创作研究"博士毕业。中国美术学院青年骨干教师访问学者，中国美术学院古文字研究中心研究员，现任教于广西艺术学院中国画学院／漓江画派学院。

目 录

一　写意花鸟画小史

中国花鸟画是中国画的一个重要分支，具有较高的审美价值，其发展经历了三个阶段：一是装饰的花鸟，隋唐以前的花鸟画附于实物器皿上，或为人物画之配景，唐以后独立为与人物、山水并列的三大画科之一（图1）；二是写实的花鸟。注重描写客观物象的生动逼真，始于晋隋，流行于唐宋时期，北宋时期达到高峰（图2）；三是写意的花鸟。删繁就简，以书入画，侧重于笔墨形式和主观意趣的表达，成于元而盛行于明、清（图3）。

唐、宋时期，王维、苏轼和米芾等人对写意画的思想开拓起到了至关重要的作用。王维在《画学秘诀》中讲："夫画道之中，水墨最为上。"选择水墨为基本的表现材料。苏轼明确了笔墨造型的基本审美要求："不专于形似，而独得于象外。"南宋梁楷、法常始有写意花鸟画传世，梁楷的作品笔简神完，意趣盎然，开写意花鸟画之先河（图4）。元代赵孟頫主张以书入画，他的"石如飞白木如籀，写竹还须八法通""书画同源"理论及书画创作，对写意花鸟画的发展起到了积极的推动作用。代表画家还有钱选、张中、倪瓒。明代宣德年间，孙隆兼用勾勒晕染、点写没骨法，画作既潇洒放逸，又秀丽典雅。林良、吕纪、周之冕以水墨对景写生作小写意花卉，生气远出，雅俗共赏。陈淳、徐渭、沈仕是明代文人水墨写意花鸟画的杰出代表，对后世大写意花鸟画的发展影响巨大。陈淳擅长写意花卉，其作品语言简淡、平和，意境清雅、幽静，且极具文人生活的情趣（图5）。徐渭纯以水墨写意，画作气势纵横奔

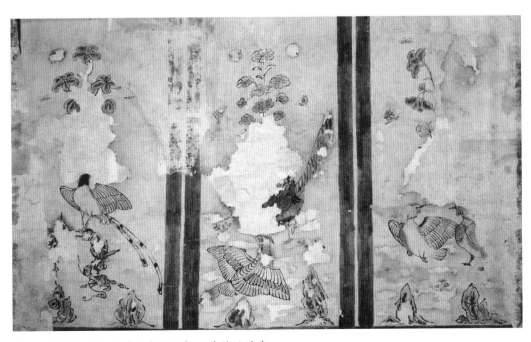

图1　［唐］无名氏《花鸟屏风》　装饰的花鸟

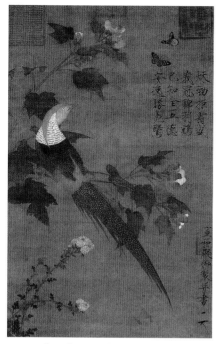

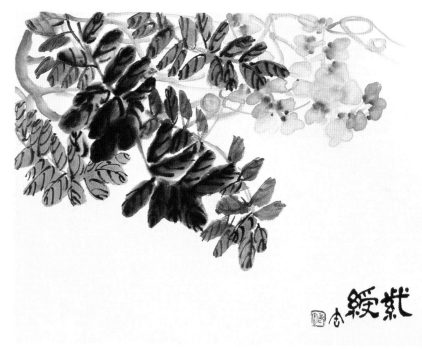

图2　[宋]赵佶《芙蓉锦鸡图》
写实的花鸟

图3　[清]吴昌硕《紫绶》　写意的花鸟

图4　[宋]梁楷《园柳鸣禽图》

图 5　［明］陈淳《花卉册页》

放，笔简意浓，形象生动，用笔狂纵，将写意花鸟画技法推向新的高度，在画史上具有里程碑意义（图 6）。

清初杰出画家八大山人（朱耷）则纯用水墨，以沉抑凝练的用笔、夸张奇特的形象、空寂简远的构图营造出孤傲冷逸的内心世界，对后世花鸟画的发展影响极其深远（图 7）。继石涛之后，扬州八怪也各擅胜场，丰富和发展了写意花鸟画的笔墨和色彩技法。清后期的虚谷用笔沉郁顿挫，格调清旷冷逸；蒲华笔墨酣畅淋漓、浑厚华滋；任伯年重写生，技法多变，勾勒、晕染、没骨、点簇、泼墨交替互用，赋色鲜活明丽，形象生动活泼，别具清新格调（图 8）；吴昌硕以金石、篆隶、狂草等笔意入画，气势奔放，纵逸飞扬，兼以浑圆、丰满的构图表现出雄浑恣肆的个性魅力（图 9）。他们各自以独特的笔墨语言在中国画史上确立了自己的重要地位。

图 6　［明］徐渭《花卉长卷》（局部）

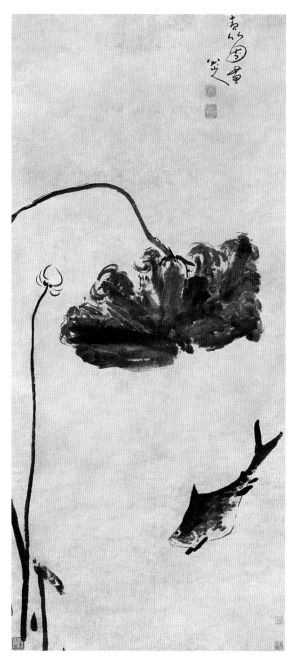

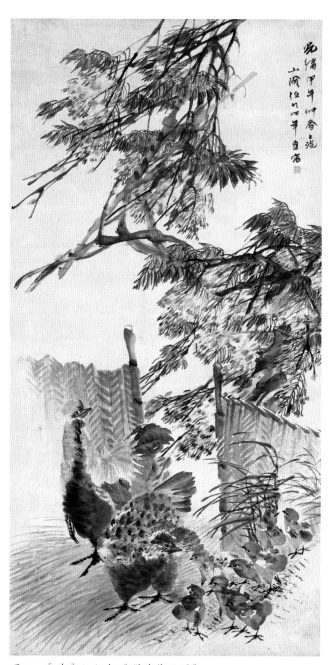

图7　［清］八大山人《荷花池鱼》　　　　图8　［清］任伯年《群鸡紫绶图》

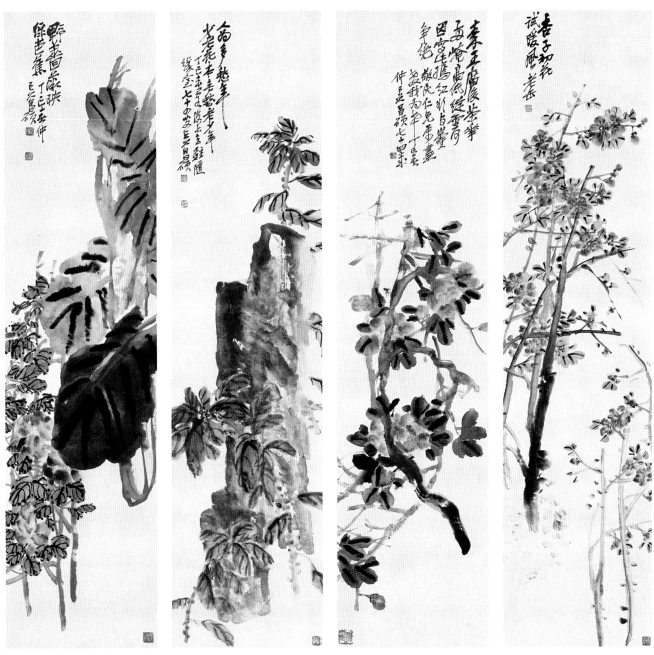

图9　［清］吴昌硕《花卉四屏》

　　现代画家齐白石在继承前辈画家的基础上大胆创新，完成了三个结合：一是将工细的草虫和大写意花卉结合；二是将民间鲜艳纯正的装饰色与文人画注重书写的水墨结合；三是完成了乡间村野常见花卉题材与文人写意笔墨的结合，真正实现了雅俗共赏（图10）。潘天寿以其刚健雄奇的笔墨，奇崛而又极富现代意识的构图，在现代画坛独树一帜，引领后学（图11）。陈子庄以天真率性的造型、稚拙生涩的笔墨独步画坛。王雪涛继承海派诸家的画法，并汲取其他画种的优长，自成新意，他的花鸟画造型生动，赋色秀丽多彩，画意清新怡人，具有鲜明的时代特色与个人风格（图12）。后世的画家中，突出的有张立辰、张桂铭、江文湛（图13）、张之光（图14）、姜怡翔（图15）、周京新等，他们在写意花鸟画的创作研究中各自均有特出的贡献。

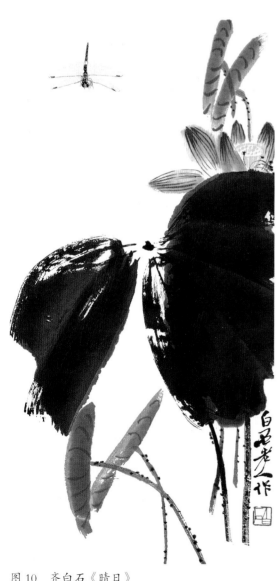

图10　齐白石《晴日》

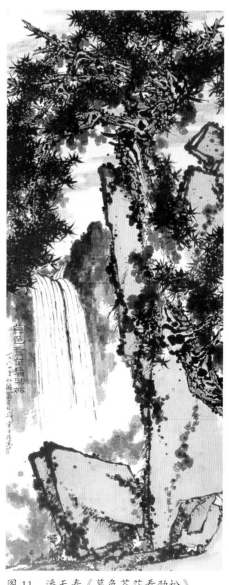

图11　潘天寿《暮色苍茫看劲松》

图 12　王雪涛《春雪乍晴》

图 13　江文湛《海风》

图 14　张之光《秋风大漠动孤蒲》

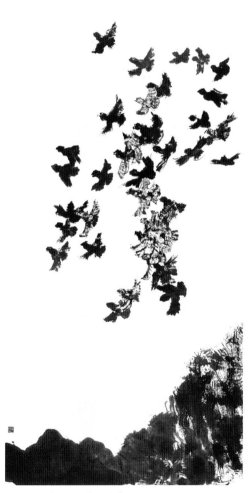

图 15　姜怡翔《长空》

二 写意花鸟画的审美要点

（一）简洁、概括

　　写意与写生、写实相对，不追求客观物象的逼真、细致，反对模仿自然，讲求归纳、概括物象的类型化、恒常性的特征，要符合"常形常理"，摒弃具体的细节、个体的色相。牡丹花之所以是牡丹花，是因为它具有区别于其他花卉的类型化特征，而不是这个牡丹花与那个牡丹花的个体差异。所以，写意花鸟画创作表现中物象类型化特征要明确，且笔墨要简练、造型要概括，不可以琐碎、零散、繁杂（图1）。

（二）单纯、质朴

　　《二十四诗品》中讲："神存富贵，始轻黄金。"是说真正的富贵不在于青黄屡出、色相翻滚，而在于对自然精神的悉心领会和精神上的富足。写意画反对色彩斑斓、物象复杂，在单纯中求丰富，在质朴中求绚烂。所以，画面中往往只用一两种色彩表现一两种物象，笔法统一，物象单纯，只用水的多少变化求得丰富的浓淡、层次变化，满足视觉的节奏转换（图2）。

（三）潇洒、随意

　　写意的"意"字点明了中国画创作要表达画者的主体精神，即性情和修养。平静、淡泊、洒脱的心境是画家充分抒发情感的必要前提，所以，画家要在世俗纷扰中修得超然洒脱、淡泊宁静的心志和素养，在挥毫泼墨时才可以做到心无挂碍，畅然自得。落实到具体的用笔上，则是不黏不滞、不慌不忙、不野不狂的沉着适意（图3）。

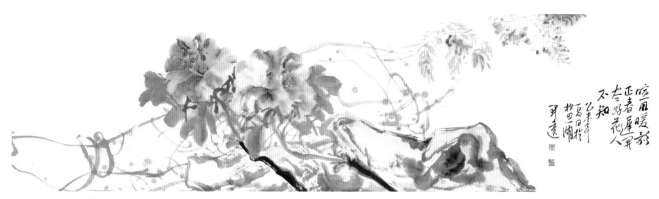

图1　周凯达《暄风暖影正春迟》　简洁、概括，不拘细节

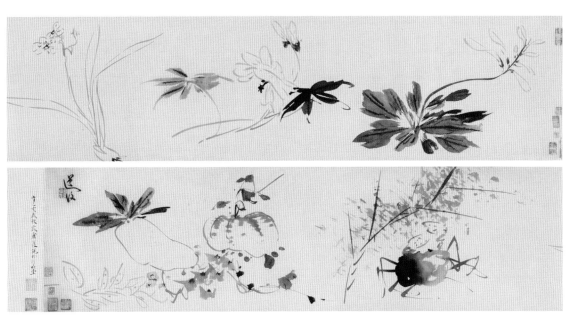

图2　[明]陈淳《花卉长卷》（局部）　单纯、质朴

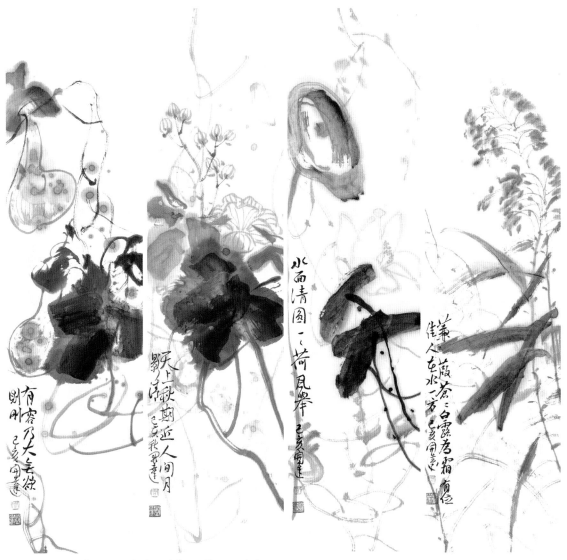

图3　周凯达《泼墨淋漓染秋华》　潇洒、随意

（四）笔墨内美

写意画的核心语言要素是"笔墨"，其源于文人书画家"以书法演画法"的推动。自宋、元开始，笔墨逐渐被重视，至明清其被提到了至高的地位，几乎是"笔墨即画法，画法即笔墨"，可见笔墨的重要性。笔墨蕴含丰富的情感性并具有相对独立的审美价值，成为最核心的写意画语言，被现代笔迹学所印证。笔迹是鉴别签名者个人身份的最有效证据，因为笔迹的独一无二和不可替代性，加之书法审美的规范性约定，使其成为写意画审美评价的主要元素。正如黄宾虹的"五笔"说："一曰平，如锥画沙；二曰圆，如折钗股；三曰留，如屋漏痕；四曰重，如高山坠石；五曰变，参差离合，大小斜正，肥瘦短长，俯仰断续，齐而不齐，是为内美。"这样，笔墨则"节节有呼吸之感"，一点一线都充满生命活力，才可成就作品蕴藉的审美气象（图4）。

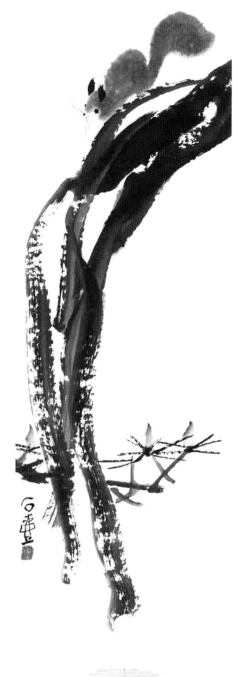

（五）生活情趣

我们经常说，一幅画具有"生香活态"，这个"生香"即生命之香，不仅包含客观物象的生命气象，还包括作者"我"的精神情态。齐白石原本承袭冷逸孤寂的八大山人的画风，后经陈师曾的点拨，作画转向自己的早年生活，花卉、虫草、鳞介无不表现出童年农村生活的情趣和活力，相比清高、孤冷和失意落魄的文人意境，更能够唤起大家心底的共鸣。所以，画面中的生香活态来源于画家真实的生命体验，丰富的生活经历造就了艺术的生命活力（图5）。

（六）诗意境界

中国画追求"诗中有画，画中有诗"。苏东坡认为："诗画本一律，天工与清新。"人的情感多种多样，而诗意情怀是人们表达情感的高级方式，它能够超脱低俗和庸常。写意花鸟画肇始于文人墨客，文人的情感表达是生命情感和天地自然精神相往来的悟对通神，是平俗生活的文学升华。所以，我们读诗则画意自来，开卷则意象联翩。画家不必会写诗，但不能没有诗心、诗意（图6）。

图4　陈子庄《松鼠》　笔墨抽象、蕴藉

图5　周凯达《安闲的时光》　富于生活情趣

图6　周凯达《两三点雨山前》　诗意境界

图7a　张之光《幽韵》　禅宗的清静、孤寂

图7b　张之光《解释新篁》　道家的清虚、简静与空灵、自在

（七）文化精神

我们经常说，画画要"脱火气"，"火"与"欲"相连，欲火不除，心难清净，俗气难消。如何去火？唯有读书、修身、养性。人们对生命的体验和期许总能够汇合为一种文化形态，中国几千年来形成的儒、释、道文化传统便是中国人的生命观、宇宙观。现代生活融入了自由、平等、民主、科学、环保和维护生命的理念，尽管古今概念有所差别，但精神实无二致。毕竟大道一同，天理无别，传统文化之精髓将在发展中魅力永存。艺术作品在强调个性风格的同时，还重视社会的认同感和观众的情感共鸣，这一点必经创作者对文化精神有一定深度的理解和艺术表达，否则，如果只沉溺于狭隘的自我表现，就只能出现一些"孤芳自赏"的浅薄之作（图7a、图7b、图7c）。

（八）意象造型

意象的"意"，最基本的意思是"由特殊到普遍""由个体到一般"的过程，即从个体概括、归纳而成的类型化的典型形象，再进一步是赋予了观念意义（宗教、文化、政治等观念）的近似于符号的半抽象化图像。意象的最高形式是具有极强的表现力，能够充分表达主观精神意味的造型。造型的意义不是模拟自然形态，而是创造一个新的、富有表现力的"形"和"意"高度结合的形象。它与自然形态不同，是超越了自然形态的"人为"的"文化"的形象，需经过概括、归纳、简化、夸张、变形、拟人、拟物等艺术处理，完成形象的"艺术升华"，赋予特定的形式意味，承载一定的精神意志，不是惟妙惟肖、一味地描摹自然形象（图8a、图8b）。

图7c　潘天寿《雨霁》　儒家的雄强刚健

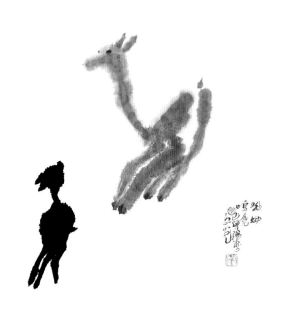

图 8a　张之光《呦呦鸣鹿》　意象造型，稚拙、生趣

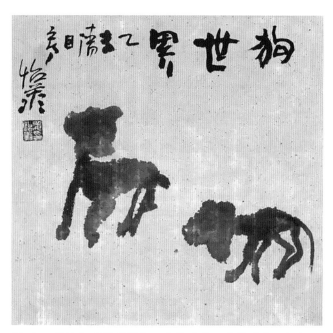

图 8b　姜怡翔《狗世界》　意象造型，典型动态、概括

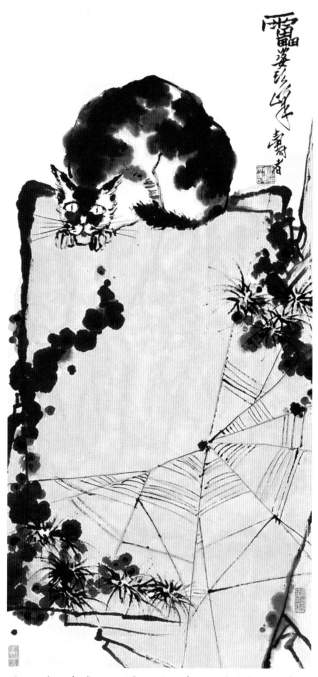

图 9　潘天寿《猫石图》　传统章法，虚实相生、有无相依

（九）传统章法

阴阳太极图高度概括了事物存在与运动的规律，具有均衡、圆融、变易和形势（方向、态势）结构美，包含了中国画的基本结构法则，如虚实相生、有无相依、阴阳互转、刚柔相济，以及起、承、转、合的节奏和韵律。"阴阳"二字含义很广，用现代绘画语言描述，其意义、范畴包括黑白、浓淡、干湿、疏密、聚散、曲直、方圆、刚柔、冷暖、明晦、主次、前后等。中国画创作就是通过设立这些对比关系，通过解决矛盾并达到阴阳和合，来完成一幅幅既整体统一又有节奏变化的艺术作品的（图9）。

图 10a　张之光《无题》　形式构成，点线面、重复与变异

（十）形式构成

中国艺术一直受观念支配或影响，与模拟自然形态的西方艺术相比，更具有鲜明的形式美感。意境的传达离不开形式的构成，无论意境之雄浑、劲健、豪放，还是冲淡、典雅、含蓄，莫不是通过相应的语言形式和构成方式显现。点线面、黑白灰、重复变异、聚散疏密、虚实浓淡、干湿枯润、比例分割、统一变化都是在艺术实践过程中抽象、提纯、概括出来的形式要素和表现方式，承载着一定的文化精神和观念（图10a、图10b）。

图 10b　吴冠中《湖光倩影》　形式构成，点线面、黑白灰

三 写意花鸟画的笔墨与造型

（一）笔法与墨法

笔墨形式源于对自然万象生命精神的领悟和自我价值的肯定。早在远古时期，先祖就"近取诸身、远取诸物"，始作八卦、初创文字，"以通神明之德，以类万物之情"。所谓"神明之德"即是"天地精神"，汉字从起初便是通天地、类万物的意象符号。后世书法家和画家又将这种"天地精神""万象之情"内化于心，与"自我情性"融汇于一体，呈现为"文心万象"的书画作品。

中国画中的线性元素和线形态大多取法于书法，意味着对书法规范的尊崇。规范是去粗存精的审美积淀，包含了历代书画家的审美修养，高格调的中国画是对规范的运用和"借古开今"式的开拓创新。造型既是形象塑造的形式，又是笔墨形式得以依存的载体。

以形象为载体，以笔墨为媒介，情趣、意境是表现的目的。情趣的表达依赖于笔墨造型、色彩情调、空间结构等形式语言的艺术处理。

首先要了解画家赖以传递情愫的绘画工具，毛笔及其使用方法，笔法和墨法。

（1）毛笔

①笔头。毛笔笔头分为笔尖、笔腹、笔根三部分，笔尖弹力强，出线气势贯穿，挺秀有致，易掌握形象；笔腹出线丰满圆润；笔根宜于收芒回锋，气

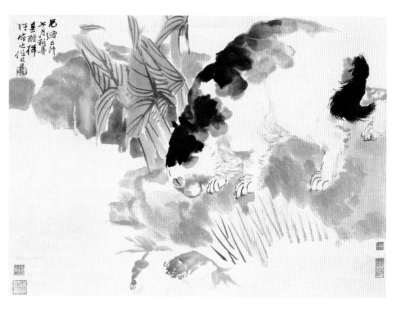

图1 ［清］任伯年《秋塘》 笔尖、笔腹、笔根互用

韵苍浑。三部分交替互用，画出的线条才会丰富多变（图1）。

②材质。按材质分，毛笔有狼毫、羊毫、兼毫。狼毫较坚挺，弹性足，适于勾线，适于画枝干、叶脉；羊毫较软，含水足，常用于铺毫点写花、叶；兼毫兼两者之长，勾线、点叶均可。

③长锋、短锋。长锋硬毫易画遒劲有力、迂回旋转的细长线条；长锋软毫易画弯曲、流转的柔媚线条。长锋对形象的控制力不如短锋得力，但比短锋多变化、出韵味，如再加之以捻、转、拖、滚等笔法，则产生变化多端、生动活泼和奇特的效果。

短锋落笔造型丰满、准确，适宜点、染、擦，常表现较为具体的形象和体积、质感等。

（2）运笔

①中锋、侧锋。中锋运笔笔锋居正中，线条形质圆润、浑厚、凝重，适宜表现枝干等线形的物象；侧锋落笔笔锋偏向一

边，侧卧运行，线形宽大，宜于表现花叶等块面形态的物象（图2）。

②藏锋、露锋。藏锋笔锋内隐，笔力含蓄，沉着厚重（图3）；露锋锋芒外泄，挺拔秀劲，灵巧活泼（图4）。

③逆锋、战笔。逆锋倒行运笔，苍涩老辣；战笔抖擞前行，稚拙生涩，松灵活脱（图5）。

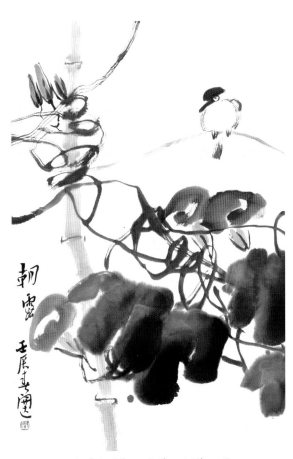

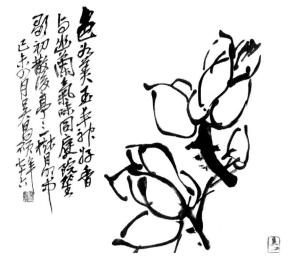

图3　［清］吴昌硕《色如美玉丰神好》　藏锋运笔

图2　周凯达《朝露》　中锋、侧锋运笔

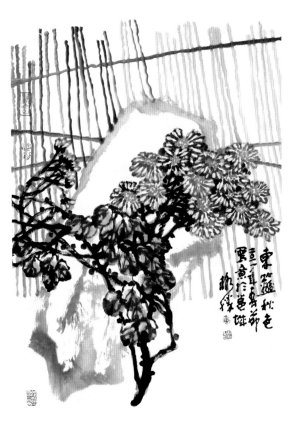

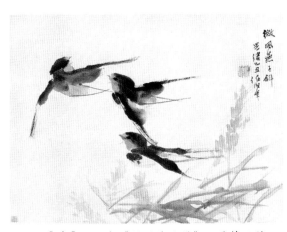

图4　［清］任伯年《微风燕子斜》　露锋运笔

图5　黄格胜《东篱秋色》　逆锋与战笔互用

（3）笔法

点写法，指绘画运笔要遵循一定的书法规范，如运笔的起止、顿挫、转折、提按、藏露、中侧等，充分发挥毛笔的笔尖、笔腹、笔根的功能来表现物象的形态、气韵（图6）。

勾勒法，主要用笔尖运行而成的线条塑造形象，强调书法笔意（图7）。

皴擦法，是借用山水画的树石皴法表现花卉枝叶的阴阳、凹凸、肌理、质感等，多用侧锋（图8）。

没骨法，用笔直接画出物象的造型，巧用水色渐变过渡，不用勾线廓边，只画叶脉（图9）。

（4）墨法

泼墨法，大笔饱墨，随意挥洒，但要注意笔法，不宜胡涂乱抹，笔法应简，笔与形合，意在其中（图10）。

破墨法，趁墨色未干时，再叠加一次或浓或淡，或干或湿的复笔，产生浓淡、干湿互破的效果。此法包括浓破淡、淡破浓、干破湿、湿破干等（图11、图12、图13、图14）。

图6　姚震西《杂花》　点写法

图7　江文湛《清风》　勾勒法

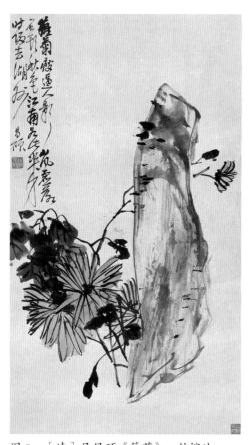

图8　[清]吴昌硕《篱菊》　皴擦法

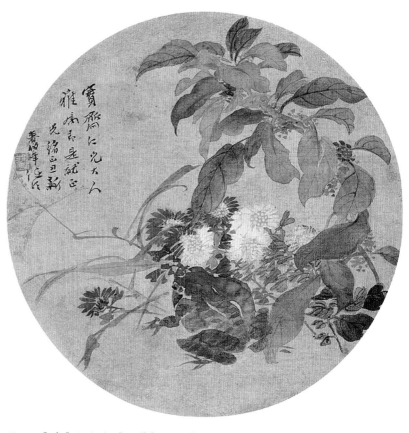

图9　[清]任伯年《蛙菊》　没骨法

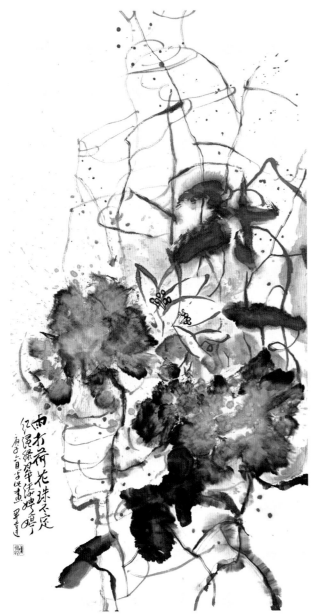

图 10　周凯达《雨打荷花珠不定》　泼墨法

图 11　［清］吴昌硕《蔬果图》　浓破淡

图 12　安林《夜朦胧》　淡破浓

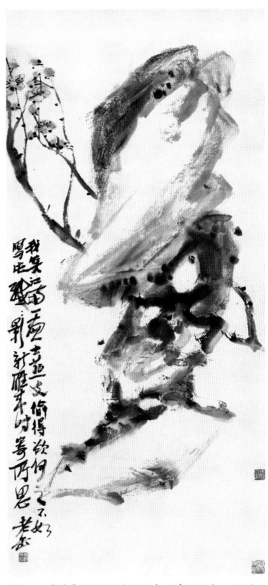

图 13　［清］吴昌硕《新雁来时寄所思》　干破湿

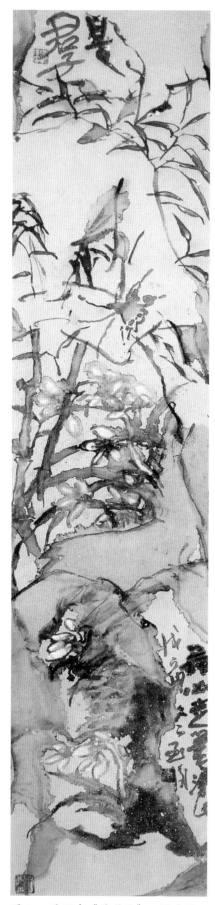

图 14　吴冠南《是君子》　湿破干

积墨法，墨色层层叠加，显厚重之气（图 15）。

渴墨法，用含水极少的笔墨描绘物象的形质，效果毛涩、虚浑（图 16）。

胶矾法，在水墨中加胶矾于生宣纸上点写物象，效果清明腴润，光鲜可爱（图 17）。

图 15　任伯年《闲庭信步》　积墨法

图 16　吴昌硕《案头景物》　渴墨法

图 17　于志学《春风摇玉》　胶矾法

（5）笔墨之审美

笔墨之美——"神韵"表现于"形质"而发之于"心源"，观赏者若要"会心"于这种"神韵"则需要与画家有近似的修养和生命的感悟，或者具有一定的艺术经历。这样，画面中呈现的笔形、笔力、笔势，笔性、笔气、笔意、笔调、笔情、墨趣，才能使观者"感于目"而"会于心"。这种种概念可以概括、归结为"形"与"意"两大类属。"形质"的视觉变化可以由一系列微妙的动作完成，如用笔时的提按、顿挫、转折、行止、徐疾、翻转、扭错等动作，以及蘸墨、蘸水、调色的技巧，使笔墨形象产生方圆、曲直、刚柔、强弱、粗细、浓淡、枯润、虚实、灵滞等视觉效果。不同个性、不同修养的画家操笔弄墨就会呈现为风格迥异的审美格调和笔意——浑厚与浅薄、老辣与甜润、刚健与柔媚等。（图 18）

（二）笔墨与造型

中国画的造型传统是"随类赋形"，"类象"是中国传统视觉艺术客观的外在依据，即"外师造化"。每一物都有区别于它物类型化的特征，这个特征越是用简洁的形象加以概括就越明确，形状越明确、越简洁、越整一的造型才越具有强烈的形式感，细节过多、凹凸起伏过于强烈、轮廓复杂的形体会因各个方向的力相互抵消而失去明确的形式意味。另外，自然界和人类生活中气象万千的形态、类象，终要经过画家主体精神的凝练和熔铸，才能成为为主客相融的"意象"，是为"中

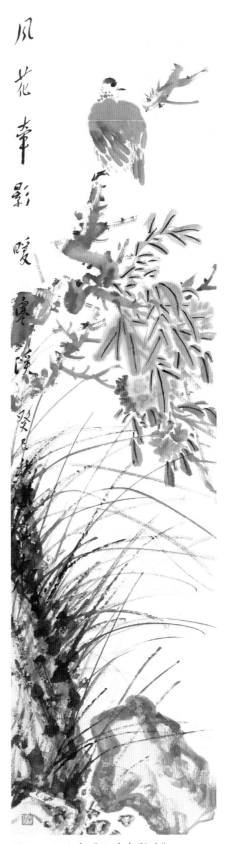

图 18　伍小东《风花牵影暖》
笔感、笔力、质感

得心源"。所以笔墨造型不但要对自然物象的"类象"或其形式意味敏感,而且主体表达意向要明确、清晰、肯定,不宜温吞、含糊。一般要做到以下几点:

（1）概括简化

对自然物象的概括首先是外形的简洁化、几何化,将其归纳为几个基本形,如方、圆、三角、半圆等（图19、图20）。

（2）轮廓形

画面物象外轮廓同样要有一个基本形,要根据审美和意趣强化外轮廓的形式感,如任伯年之内撅、俊俏与挺拔,吴昌硕之外拓、圆浑与厚重（图21、图22）。八大山人、潘天寿、张之光、江文湛、姜怡翔等,以及西方如凯绥·柯勒惠支、古斯塔夫·克里姆特、埃贡·席勒等,都很注重画面第一形式——外轮廓形的形式意味表达。

（3）区域

画面中不同形质的物象呈现应以区域划分,相对独立而有部分穿插或叠压,才符合恒常的视觉美感,否则会呈现物象杂陈的乱局。物象内部纹理的笔墨表现也要划分区域,用形状、质感完全不同的笔墨图式来表达,如八大山人、任伯年（图23）、齐白石、张之光、江文湛等在笔墨造型和画面结构经营中都非常注重"区域"的分布和空间安排。

用笔墨来造型是中国画的独特之处,但容易进入误区,为笔墨而笔墨。笔墨虽是中国画语言形式中最为独特的元素,但作为造型艺术之核心仍然是"造型",笔墨在塑造形象的同时也流淌着自身的美感,但不能忽略了造型的主导意义。

（三）图式与程式

（1）程式习得

程式是历代艺术家经过反复锤炼而形成的表现物象的笔墨套路和范式,是可以用口诀传授的基础画法,对《芥子园画传》和《中国历代梅兰竹菊画谱》选择性地临习是学习写意花鸟画的基础。

（2）图式研究

图式即图像的形式或者样式,有两层意思,一是指整体形式,一个画家、画派的整体风格样式,或者一张画整体的语言

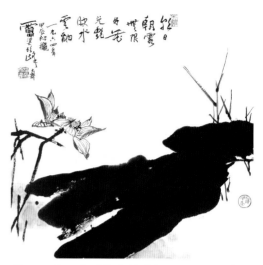

图19　潘天寿《花光艳映》　方形、三角形造型

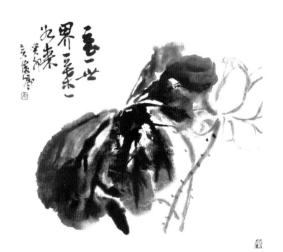

图20　[清]吴昌硕《一花一世界》　圆形造型

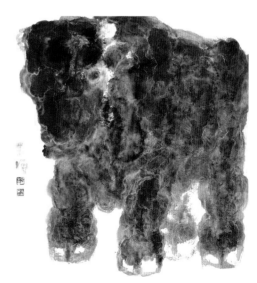

图21　晁海《牛》　立方体造型

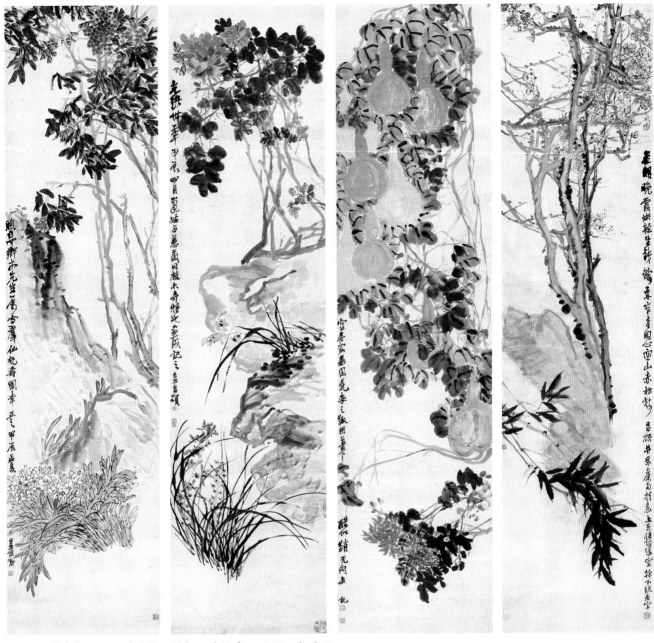

图22　[清]吴昌硕《花卉四屏》　外轮廓呈圆形、半圆形

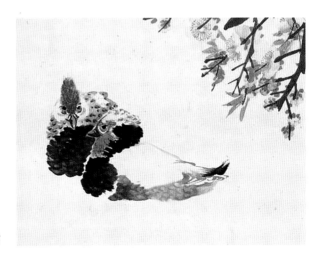

图23　[清]任伯年《双兔》　身体分区域，用不同笔触点写

风格样式；二是指个性化的笔墨造型图像，对自然物象加以归类、概括、简化，加之以个性化的笔墨熔炼，达到既有物象之类型化的类象，又有画家独特的笔墨个性。多呈现为单位图形的笔墨结构和笔墨形式（图24、图25、图26）。

　　对部分画家的作品进行个案研究，并进行临摹、仿作是学习画家个性图式语言和笔墨程式的主要方法。小写意可参考陈淳、周之冕、任伯年等；大写意可参考八大山人、石涛、吴昌硕、黄宾虹、齐白石、陈子庄、潘天寿等。

图24　八大山人的松针图式

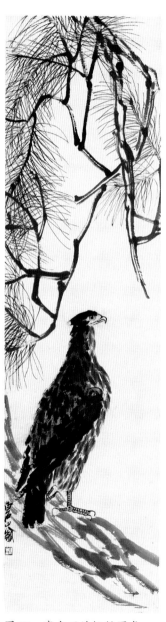

图25　齐白石的松针图式

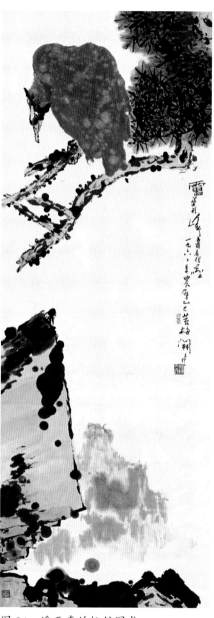

图26　潘天寿的松针图式

四　写意花鸟画的赋色

　　中国画中对色的选择、取舍是经过生命体验、历史积淀的文化观念和民族审美习惯作用于潜意识的结果，无论是重彩、淡彩，还是水墨，在创作中对色彩的运用必须考虑到审美背后的文化观念、精神情感等因素，要符合本民族的文化心理和情感需求。另外，在继承传统技法的同时还要应时而变，不仅要做到醇厚、雅致，而且要透露出鲜活、清新的时代气息。我在多年的写意花鸟画创作和教学中积累了较为丰富的用色经验，并且对中国画的设色敷彩规律做了初步的梳理和总结。如下：

（一）阴阳相合

　　用色要体现画中的阴阳调和关系，冷色的背景中以小块暖色和之，暖色环境中则以小块冷色和之。比如画牡丹花，胭脂、曙红偏冷、偏阴，与冷色系的水墨之阴不能够形成明确的阴阳对比而达不到阴阳平衡关系，致使画面的视觉舒适度差，所以用沉稳亮丽的洋红画花头，洋红较之曙红沉稳而厚重，又比胭脂显得阳光而亮丽。绿色为复色，且叶子的颜色也很不稳定，青、黛、赭、黄、翠、汁绿等色都可以，故而索性以水墨代之，更能与红花形成阴阳关系，也更能显示事物的本质属性。水墨、冷色一般是后退、隐性而属阴的，暖色一般是前进、显性而属阳的。画面中色彩的浓淡程度、纯度的高低、冷暖色面积大小的配比，都是阴阳问题，具体怎样使其达到和谐，主要靠自己的审美感觉和个性心理的权衡和判断，没有固定的法则。总之，画面要做到布色和谐、阴阳平衡。（图1、图2）

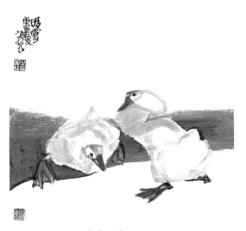
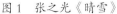

图1　张之光《晴雪》

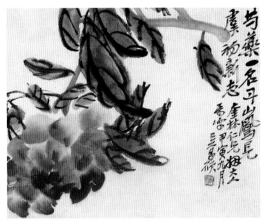

图2　［清］吴昌硕《芍药》

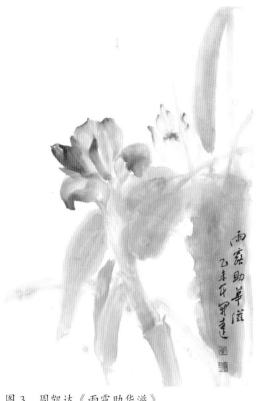

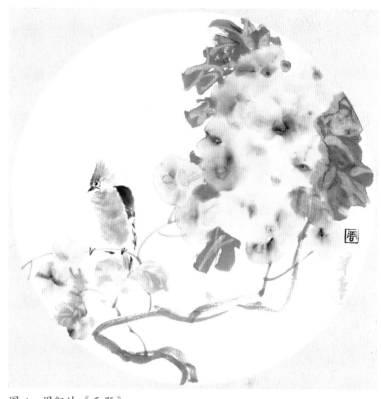

图 3 周凯达《雨露助华滋》　　　　　图 4 周凯达《无题》

（二）色调统领

一幅画要有一种统一的色调，起到统一画面和表达情绪的作用。画面中出现多种颜色的时候，要有一种主色或者用同一系列的颜色起统调作用，同时，要相应地缩小对比色块的面积，降低对比色的纯度。古代遗留下来的绘画作品绝大多数是以黄色系列作底，其目的就是起统调作用，所有冷暖色系，见"黄"都可以"和"。青绿山水画中也是大面积的青绿色起到了色调统领的作用。纯用水墨进行创作可以得到沉稳、单纯、清静的艺术效果，也符合中国人的哲学思维，色彩繁多容易造成花乱、浮躁的感觉。所以，在创作用色的时候宜单纯，或用一色以水冲淡，从中发现微妙的浓淡变化，达到清雅和静的色彩效果。（图3、图4）

图 5 周凯达《醉红》

（三）主次分明

主体物象在色相、明度、纯度、冷暖上，都与其他物象形成鲜明的对比，使主体突出，宾不夺主。主次关系是画面物象安排置陈的最紧要的结构关系，是统领大局的第一关系。其他的所有关系都要围绕这一主次关系的需要来调整，强弱、虚实、冷暖、明晦、浓淡等属于局部的关系，是为主次关系服务

图6　姜怡翔《玫瑰之地》

的。鲜艳之色选择用于画面的主体物象，或用于主体之主要部位，即"画眼"或者视觉中心。如鸡相对于花草而言是主体，而鸡冠则是主体的主要部位，也是鸡的典型特征显现的地方，点色应鲜艳而醒目，对主体起一个标识的符号作用。即使是在单色水墨画中，主要物象的主要部位在黑白灰序列中也属于最浓、最清晰的黑色。总之，浓淡、清浑等所有关系都是从属于主次关系的。（图5、图6）

（四）随类赋彩

随类赋彩体现了类型化的色彩观念，注重"类"的特征而忽略"个体"的差异。中国画所表现物象的色彩是从无数个体中抽象提炼出来的具有定义概念的色彩，是剔除了个体性差异，具有普遍性和典型性特征的类象。"五行五色"与东南西北中五个方位的对应也是类型化色彩观念的结果。在绘画创作中，一般选择能够显示物象比较恒定特性的类型色。比如"红花绿叶"是人们对自然花草树木的一个普遍认识，红色又是色相纯正的颜色之一，所以在画中倾向于把花头画成红色，把叶子画成绿色，但为了服从主次关系，不至于"喧宾夺主"，绿色的纯度就要大大降低，需要适量调配比色——红色和黄色，或者花青加少量赭石，也可以完全用水墨代替颜色；再如在"青山绿水"这样的类型化概念思维下，青绿山水画一度辉煌并绵延千年。有时候色彩也被赋予了道德观念，在戏剧脸谱中就有"蓝脸的窦尔敦……，红脸的关公……，黄脸的典韦……，白脸的曹操……"等道德类型化的色彩观念。（图7、图8）

图7　周凯达《轻纱薄雾》

图8　周凯达《春与青溪长》

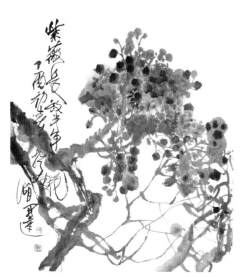

图 9　周凯达《紫薇长放半年花》

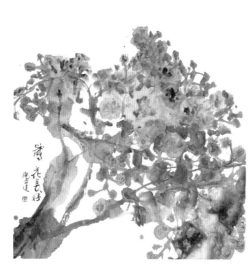

图 10　周凯达《岁岁花长好》

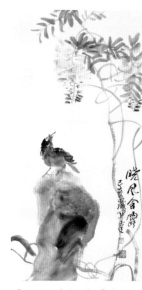

图 11　周凯达《晓风含露》

（五）设色应心

南齐谢赫虽然有"应物象形""随类赋彩"的理论，但这些理论是在中国画相对写实的阶段提出来的，似乎是在遵循客观的真实。文人画兴起以后，中国画的造型和设色强化了"意"的成分，追求作者心灵的投射，称为"心象"。具有较强的主观性和浓厚的情感色彩，是所谓的"象物印心"。所以设色以应心，心灵的情绪总会与自然界的某种色彩氛围"同构"，高兴的时候总会如春色一般欣欣然充满生机，悲伤的时候就会如阴冷天气里孤零零的寒雀，再如古诗所言"感时花溅泪，恨别鸟惊心""平林漠漠烟如织，寒山一带伤心碧""鸡声茅店月，人迹板桥霜"。绘画色彩要营造情感气氛，追求精神色相，而不是光影下的客观真实。（图 9、图 10）

（六）体量均衡

色彩的明度、纯度和色相作用于人的视觉，会有不同的体量感，在浅色背景中，颜色越深体量感越大，纯度越高体量感也越大。中国画的用色很讲究面积大小的对比和位置的均衡安排，往往在关键处以不同于周围物象色彩的纯色点来取得画面体量关系的均衡，同时达到醒目鲜艳、清爽悦目的效果。另外，还要考虑到物象生命等级，越是高级的动物的形态，对观赏者视觉的吸引力越大，体量感也越大，画面中只要出现动物，哪怕是小小的昆虫或者飞鸟，都会比配景的其他物象要显"重"。所以，在构图的时候，与

图 12　周凯达《春花嫣然》

动物位置相对应的另一边物象面积要大，质地要疏松，色彩要灰淡，分量要显"轻"。（图11、图12）

（七）比量配色

二色相配必以一色为主、另一色为次，比例恰当，明确色相，不可以等量相配，等量相配则脏、浊。多色相配也要注意以一色为主，色相感觉要沉稳，不浑浊、杂乱。比如画叶子，以花青为主，加入少许赭石相配，将会降低花青纯度，但还能保持花青色相且更加沉稳厚重；再如画牡丹，在胭脂中加入少许藤黄调匀，然后清水净笔蘸色点写花瓣，清润温厚，可以达到明艳而不俗的艺术效果。（图13、图14）

（八）单纯丰富

道家有"五色令人目盲"之说，《论语》中有"素以为绚兮"，是言朴素无华为最美。中国画用色极少，但很精妙，注重浓淡（与水的调配）对比，即明度的层次对比，摒弃复杂的五色，即单色冲水不加他色，求一色之内的浓淡、明度变化，做到单纯而又丰富、朴素而又充实。单纯显宁静，杂驳显喧闹。用色要清透、雅洁、明净，而不是复杂色相的变化。（图15、图16）

图13　姚震西《丝丝细雨润花红》

图14　周凯达《岭南春色》

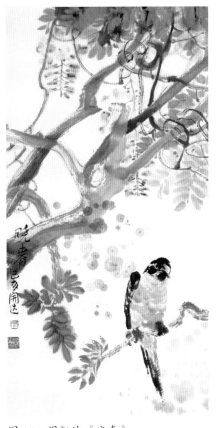

图15　［清］八大山人《鹰》　　图16　周凯达《晓春》

（九）空间色差

相邻或叠压的物象，要通过笔墨形态的不同、形象质感的差异、色彩明度纯度的对比来处理好形象的前后空间关系。物象置陈中不但造型的繁简、形状、干湿等笔墨形态要有区别，而且着色的色相、明度亦要有所分别，否则，色彩如果没有空间色差，前后粘连不清，会造成视觉上的混乱和心理上的不舒适。（图17、图18）

（十）灰色层次

色阶除黑白两极之外，中间有无限丰富的灰层次，所以在黑、白、灰大的强对比关系明朗之外，还要在相对统一的色块中做到微妙的弱对比，才能在视觉上给人以微妙、丰富的节奏变化。（图19、图20）

图18　周凯达《窗外日光弹指过》

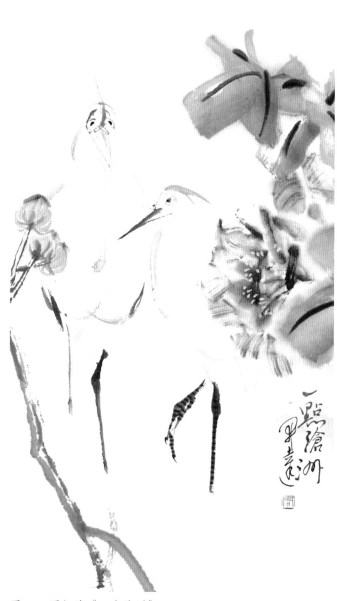

图17　周凯达《一点沧洲》

图19　周凯达《灼灼其华》（局部）

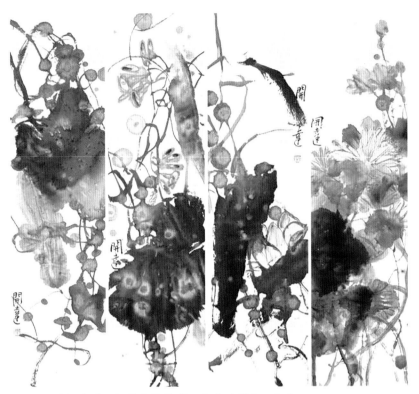

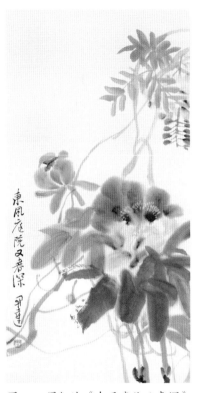

图20　周凯达《人间多少纷扰事，化作泼墨如云烟》

图21　周凯达《东风庭院又春深》

图22　王金岭《无题》

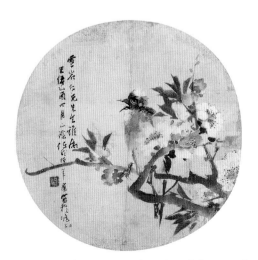

图23　［清］任伯年《桃花小鸟》　味觉与视觉的联通，清甜、酸爽

（十一）合理搭配

创作中要做到色彩的合理搭配：明度对比（指色彩的深浅和浓淡，表现画面的黑白灰关系，以及二维平面或者三维立体的空间结构关系）、面积对比（指色彩块面、物象团块以及点状色块在画面中的合理安排，其面积大小影响视觉关注度和画面的平衡感）、纯度对比（鲜灰、清浑）、冷暖对比（阴阳、明晦）。（图21、图22）

（十二）联觉感知

在日常生活和艺术活动中要对各种形象的"形、色、结构"之"形式感"有所观察和认知，并结合自己的生活体验、艺术修养加以强化，以不断提高自己的"感性素质"，即审美感性、审美判断，并发挥"联觉"能力——味觉、嗅觉、听觉、触觉与视觉的联通作用。饮食品味之麻辣酸咸辛、苦涩甘甜腻，都可以通过"联觉"从口腹之欲上升到视觉乃至心灵的审美，并与人的生命体验联系起来。在学习和创作中就是要通过这些具有味觉、触觉、嗅觉的形式语言进行合理组织安排，发挥最大的表现力，完成传达情感、表现生命精神的视觉审美理想。（图23、图24）

吴昌硕用色能做到"艳而不俗""杂而不乱",原因就是色彩的纯度对比把握得比较好。虽然其作品用色比较丰富,但非常注意原色和复色的纯度对比,画面中花、果等主要部位多用纯度较高的暖色点写,而枝叶、石块多以墨色或者纯度较低的复合色完成,做到了繁富而不杂乱。另外,占绝对优势的书写笔墨美也会消减掉色彩的艳俗。(图25)

任伯年的绘画构图丰满,虽然用色丰富,但在色彩配置中讲究冷暖色的空间进退安排,色块也很注意区域之间色相的对比关系和面积大小的对比关系,主体和客体的色彩对比具有强弱变化,使色彩搭配和谐,画面色彩丰富而统一。(图26)

总之,中国画用色反映的是主体的精神气色,对应的不全是具体物象的客观色相,更重要的是还包含着感应物色景象之后的心灵反射。所以在创作中,应景设色不必拘泥于实象,应该根据自己所要表达的意境,考虑相应的色彩形式,加强主观性表达和性灵的流露,使作品具有浓厚的个性精神和情感色彩。

图24 姜怡翔《误入藕花深处》
味觉与视觉的联通,老辣、苦涩

图25 [清]吴昌硕《藐姑风神》

图26 [清]任伯年《无题》

五　写意花鸟画的构图

　　一切视觉物象都是一个空间存在，其本身及所处的环境都是空间。空间的结构和形式也具有一定的形式意味。所谓的"心旷神怡"是面对空旷渺远的空间所体验到的一种精神状态；"空灵孤寂"则是置身于空无、平静之环境中的心灵体验；而"宏伟高大"其实是面对超大体量之物象时的心理感应。"鸡声茅店月，人迹板桥霜""枯藤老树昏鸦，小桥流水人家"，都是在特定空间中心灵情感与环境的一种"悟对通神"。所以，画面空间的营构在创作中决定着一幅画的整体意境。平面空间主要通过四边四角、块面分割、面积大小、疏密、聚散、有无等对比关系来表现，深度空间则通过前后、虚实、浓淡、纵横、交叉、叠压等关系来表现。此外，通过笔墨形质的对比，才能形成画面视觉语言的节奏感，并传达一定的韵律和意味。

（一）四边与四角

　　画面中的边角具有视觉吸引力，边线引导视觉转移，角点引导视觉交集。所以，画面主体形象不宜靠边近角，留空三角、两角是常规，否则会造成视觉不平衡或者纠结感。人的恒常视觉经验是"天虚地实"，所以，画面中布置物象宜有"天地之别"，上轻下重，上疏下密，上空下实。（图1、图2）

图 1　张之光《有鹤来仪》　四边与四角

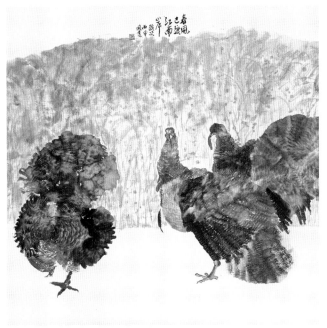

图 2　周凯达《春风已渡江南岸》　四边与四角，上疏下密，上轻下重，平衡稳重

（二）米字格与九宫格

①视觉坐标：画面中相交的水平中线和垂直中线就是视觉坐标线，平行于坐标线的形象和线条显静态，偏离或倾斜于坐标线的形象、线条由于视觉引力的作用显动态。（图3、图4）

②视觉引力、焦点引力：画面的四个角、四条边线、坐标中心点由于视觉心理作用具有视觉引力，中心点和角点有聚焦作用，有焦点引力。（图3、图4）

③向心和离心：中心点位置静止，是一个心理的合适位，也是焦点位，对周围较近距离的物象具有吸引力，处于九宫格四个交叉点的物象，距离中心点较近，因向心引力的作用，显动态，但视觉上感觉相对平衡；靠近四个角点或边线的物象由于角点、边线的引力具有离心的视觉张力，容易引导视觉溢出画面，使人感觉外跑而漏"气"。（图4）

④出枝的位置：由于以上原因，出枝一般选择非角点和心点的位置（如图3中a、b、c、d、e、f、g、h所标示的位置）。

⑤主体的位置：绝对静止显呆板，绝对动态显躁闹，中国画讲求动静相宜，所以，一般选择九宫格的四个交叉点作为主体物的最佳位置。（图4）

（三）方向与布势

形势指形象的方向感引起的视觉张力；体势是指物象形体姿态的张力。只要有形象、姿态、方向，就会有"势"，"势"有大小、强弱、动静之别。

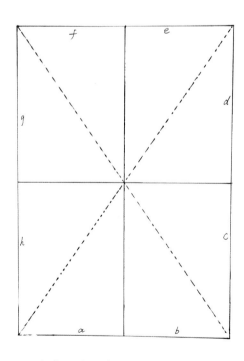

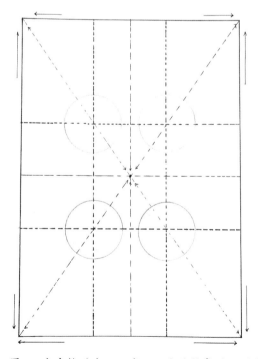

图3 米字格（视觉坐标、视觉引力、焦点引力、角点引力、出枝的位置）

图4 九宫格（向心、离心、主体物象的位置）

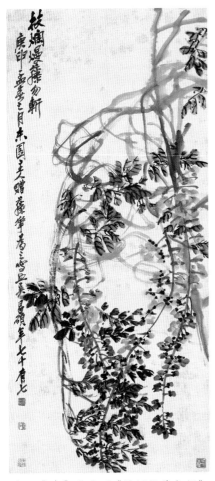

图5　[清]吴昌硕《枝烂熳藤勿斩》
方向与布势

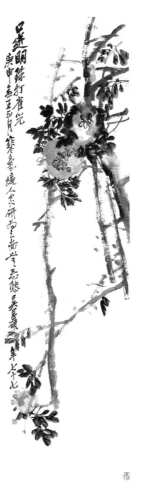

图6　[清]吴昌硕《口
逬明珠打雀儿》　主线结
构——井字形、四边形

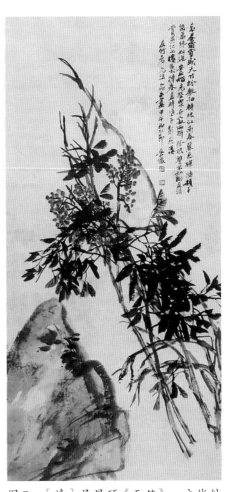

图7　[清]吴昌硕《天竺》　主线结
构——三角形

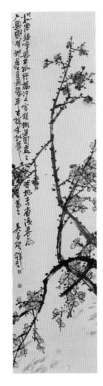

图8　[清]吴昌硕
《梅酒驱寒》
主线结构——主、
辅、破

群体方向可造势（整体与大体的方向感），较小的对比（反向力）可增强主体的气势。（图5）

（四）主线结构及其变体

三线：纵、横、斜三线及其组合，三角形、四边形、圆形、半圆形及其变体，是画面的基本框架。与汉字书法的主笔画相似，以横、竖、斜三种基本体势构造字体的间架结构。（图6、图7）

主、辅、破三线及其组合，是"破凤眼"、"女"字形的放大及其变体；主、辅一般为"一长一短""一粗一细"的一组同向线组合，起到近似支撑、相携、傍依、扶助的作用。其势可以拟人或者模拟动物姿态。（图8、图9）

势脉：即枝干的主要走势，常见的势形为"之"字形、"S"形，还有起到视觉引导作用的"起承转合"。一般来说，画面中最粗壮、最长、最强的枝干为势脉，或为方向基本一致

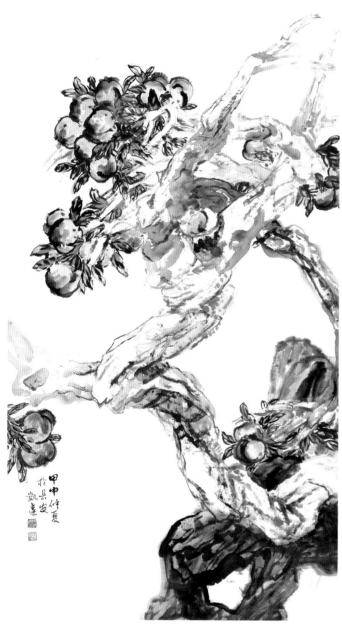

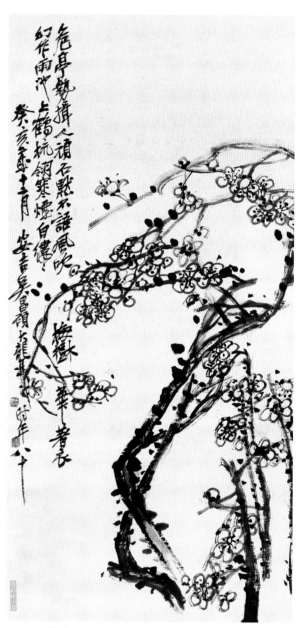

图 9　周凯达《桃之夭夭》　主线结构——主辅破、圆形、半圆形

图 10　［清］吴昌硕《风吹梅树华》　主线结构——"S"形、撑持

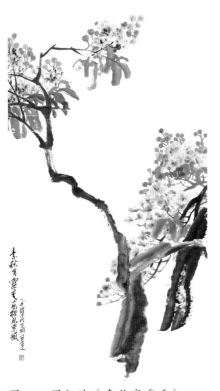 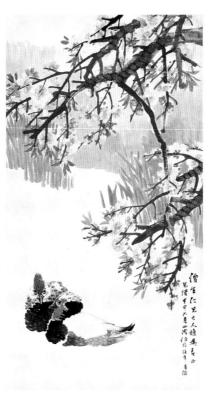 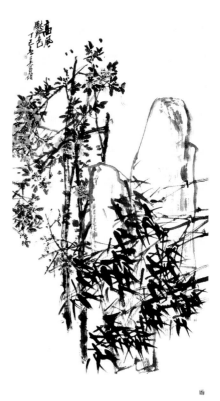

图 11　周凯达《素秋寒露重》
主线结构——主辅破

图 12　［清］任伯年《桃花双兔》
枝干——雀爪、鹿角、"女"字组合

图 13　［清］吴昌硕《高风艳色》
纵横、顺逆、前后空间

的一组枝干。有时候以反向的一些枝干、花、叶为对比，以增强主脉的气势或张力。比如拉弓射箭、拔河比赛，反向力会更加凸显正向势的张力。（图 10）

（五）枝干穿插

①主辅破、破凤眼、"女"字形。（图 11）

②雀爪、鹿角的变式与组合。（图 12）

③纵横、顺逆与空间呈现。（图 13、图 14）

④开合叠压、疏密聚散。（图 15）

⑤汉字书法结体的运用，如内擫、外拓；开合、向背；排叠、纵横；朝揖、扶携；疏离、黏合等。（图 16、图 17、图 18、图 19）

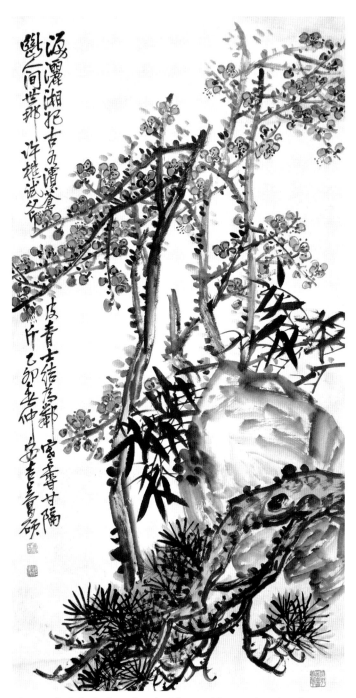

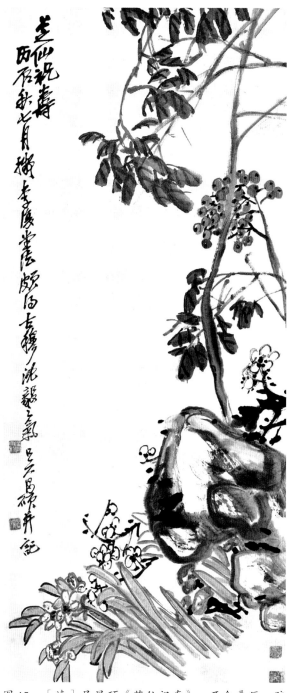

图14　[清]吴昌硕《三清图》　纵横、顺逆、前后空间

图15　[清]吴昌硕《芝仙祝寿》　开合叠压、疏密聚散

图 16 ［清］吴昌硕《荷香风暖》

书法结构——排叠

图 17 ［清］吴昌硕《菊石图》

书法结构——扶携、向背

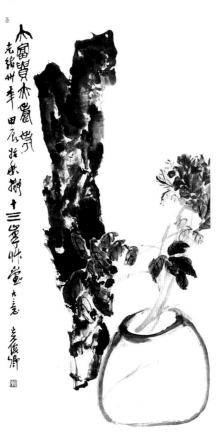

图 18 ［清］吴昌硕《大富贵大寿考》

书法结构——向背、朝揖

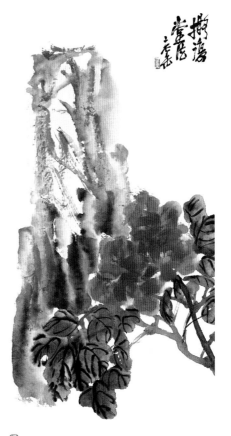

图 19 ［清］吴昌硕《富贵寿石图》

书法结构——向背、扶携

（六）外轮廓形

画面形象的整体往往会呈现出一个相对完整的轮廓形，被称为画面的视觉第一形式，动静、形势、气韵大部分以此决定。群象形成整体，外缘整而不齐，具起伏收放、参差节奏之美。（图20、图21）

（七）区域与位置

主干、枝叶、花头各自有区域性分布，虽有小部分的交错重叠，但大体上要有各自独立的区域（图22），否则易产生凌乱之感或缺少骨气、撑持之力。禽鸟羽毛笔墨肌理也依照区域分布。物象的位置分布参照视觉坐标、引力原理以及表达意向合理安排。

（八）对比关系

①主次关系：画面物象通过浓淡、疏密、团块大小、虚实等对比突出主次关系，才能统领全局，避免散、乱、平等问题。（图23）

②虚实关系：虚实客观存在，也是人的视觉和心理感受，注意于一物，那么周围的、远处的物象就会虚化或视而不见。从画理上讲，虚实对比也是画面形式的需要。

强对比实，弱对比虚；硬边廓实，软边廓虚；浓者实，淡者虚；密者实，疏者虚；色纯者实，灰者虚；湿者实，干者虚；主体实，配景虚；主要部位实，次要部位虚；清者实，浑者虚（图24、图25、图26、图27）。

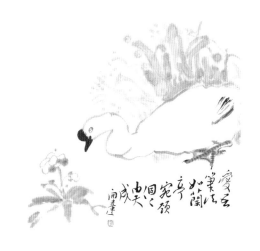

图20　周凯达《鹅趣》　外轮廓形——三角形

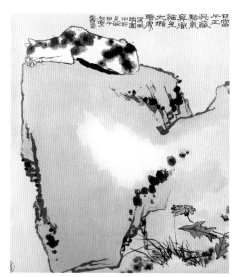

图21　潘天寿《日当午》　外轮廓形——方形

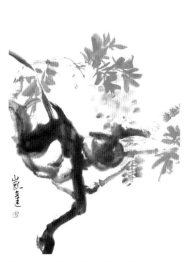

图22　周凯达《紫玉》　枝干、花、叶的区域性分布

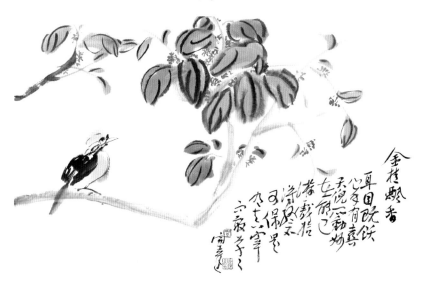

图23　周凯达《金桂飘香》　主次对比

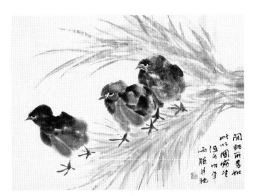

图 24　［清］任伯年《秋园雏鸡》　浓淡对比

图 25　潘天寿《荔枝松针图》　疏密对比

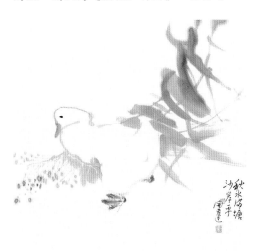

图 26　周凯达《秋水满塘沙岸平》　虚实对比

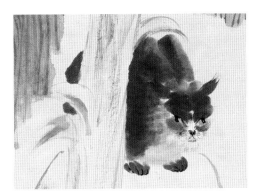

图 27　［清］任伯年《芭蕉猫石图》（局部）　浓淡、干湿对比

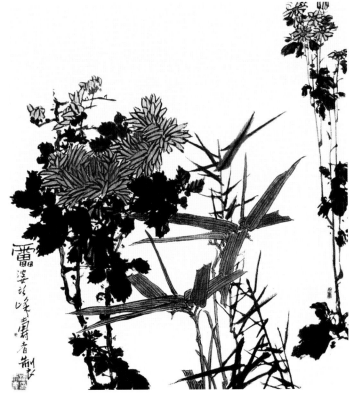

图 28　潘天寿《野菊》　空间关系——开合、疏密、交结、并列

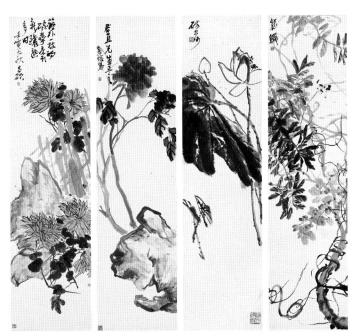

图 29　［清］吴昌硕《花卉四屏》　形质关系——大小、长短、方圆、刚柔、干湿、润燥、薄厚、徐疾

③空间关系：如疏密、聚散、藏露、开合、向背、叠压、穿插、交结、并列等。（图28）

④形质关系：如大小、长短、方圆、刚柔、干湿、润燥、轻重、薄厚、徐疾。（图29、图30）

⑤色彩关系：如色墨、黑白、阴阳、冷暖、浓淡、清浑、鲜灰、强弱。（图31、图32、图33、图34）

（九）统一关系

①主次关系明确，画面秩序感强。

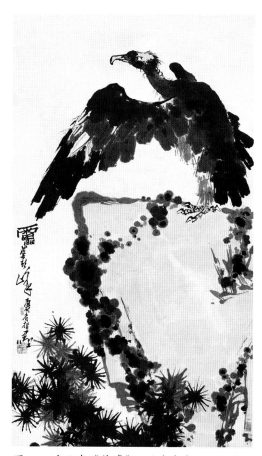

图30　潘天寿《苍鹰》　形质关系——方圆、刚柔、薄厚

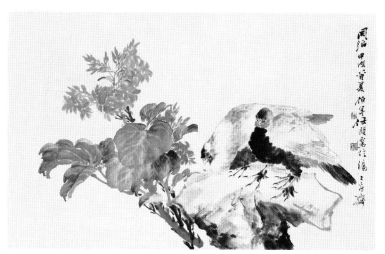

图31　［清］任伯年《岁华平和》　色彩关系——鲜灰、浓淡、清浑、强弱

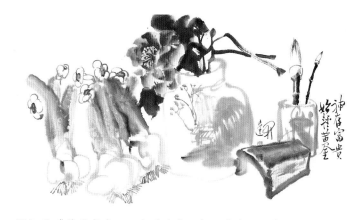

图32　周凯达《神存富贵，始轻黄金》　色彩关系——色墨、黑白、阴阳、冷暖、清浑

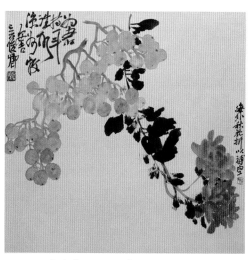

图33　［清］吴昌硕《为君持一斗》　色彩关系——鲜灰、浓淡

图34　周凯达《秋香》　色彩关系——色墨、鲜灰

图 35 周凯达《金秋一叶风》 笔法统一，宾主分明

图 36 周凯达《幽涧》 统一关系——
形色单纯、构图简洁

图 37 周凯达《秋雨初歇》 点、
线、面，黑、白、灰

图 38 周凯达《憩》 点、线、
面，黑、白、灰

②笔法统一，形色单纯，构图简洁。

③形的重复与近似、渐变（图式坚定）。

④方向一致性，顺势用笔、布形。

⑤秩序化、条理化的处理，形象秩序化，空间秩序化，结构秩序化。

⑥细碎物象整合为块面形态，空间分布以块面叠压法呈现。

⑦部分区域内的肌理、皴法、笔墨形状要整齐，类似于重复和渐变。

（图 35、图 36 ）

（十）点线面与黑白灰

自然物象纷繁复杂，若要收于画面，必须取舍或进行抽象变体，根据物象形态将其概括为点、线、面三种基本构成元素，并依主次关系，分别以黑、白、灰三个基本层次呈现为笔墨造型形态（图 37、图 38 ）。灰的层次具有无限的丰富性，作画者可依照所要表达的意境决定层次的丰富或简约、清淡或浓肆、萧散或紧谨、空灵或繁富……

（十一）体量对比与均衡

画面布置首先要做到秩序感的体现，即体量对比。体量对比是为了突出画面的视觉中心，也是为了强调画面的第一关系——主次关系。物象分主次是画面布置要遵循

的首要原则，没有主次关系的画面会显得散乱，缺乏整体感。团块大小、疏密关系、浓淡关系、虚实关系大多是为了体现画面的主次关系和空间关系，一般原则如下：

①以一种花卉为题材，花、叶、干分别以不同的体量和色度布置画面，以分主次。花、叶、枝干要有取舍或概括，不宜用同等体量布置，否则画面平庸，缺少艺术性。（图39）

②两种以上花卉，以一种为主，使其体量绝对大于次要物象，次要物象分别以不同层次的体量呈现，起辅助作用，不宜喧宾夺主。（图40）

③有鸟、兽、虫、鱼之类，花卉则为配景，宜简而略、虚而浑，主体鸟、兽、虫、鱼则要精而清、鲜而亮。（图41、图42）

④物象要加以适度的提炼概括，以点、线、面三种不同的形态呈现，并分别对应黑、白、灰（从黑极到白极，有无限层次的灰层级）三个层次，这样才能有画家精神寄寓的抽象形式美感。另外，主体或主要部位一般黑白对比要强烈，设色较为鲜明。（图43）

⑤质实而密集的物象一般占较小的面积，体量感较大，易吸引人的视觉注意力；疏松、质虚的物象一般占较大面积，体量感反而小。

⑥生命等级越高，其在画面中的视觉引力就越大。所以，画面布置中有机物强于无机物，动物强于植物；有生命体，特别是鸟、虫等体量感较大，无生命体的体量感较小。

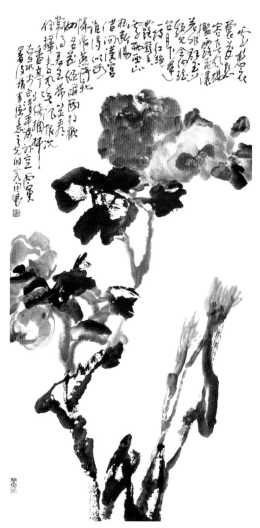

图39　张之光《云想衣裳花想容》　花、干的体量大，叶子的体量较小

（十二）节奏与韵律

①节奏。画面形式语言单调易使人视觉疲劳，所以各形

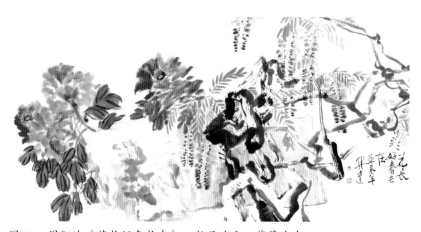

图40　周凯达《花长好春长在》　牡丹为主，紫藤为次

图41　张之光《宿雨》　小鸟为主体，实而清；叶为配景，虚而浑

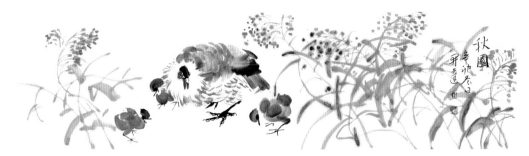

图 42　周凯达《秋园》　鸡冠鲜而亮，头、爪浓而黑，实而清；稻谷灰而暗淡，虚而浑

图 43　张之光《河滨鸭趣》　点、线、面，黑、白、灰

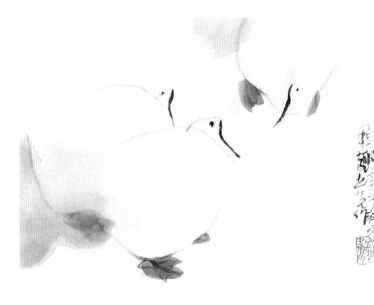

图 44　周凯达《留得闲云养卧龙》　线条运行中，浓淡、干湿、粗细、疏密等形成节奏感

式元素及其相互之间的节奏变化是调节画面的重要手段。参与营造画面视觉节奏变化的因素有浓淡、干湿、疏密、虚实、奇偶、松紧、顺逆、清浑、向背、方圆，图式区域、线段的长短、物象的大小、点线面与黑白灰的布置、外轮廓形的收放起伏等。但此处不是要求繁杂和喧闹，而是要求既单纯又丰富。单纯是指物象不宜繁杂，丰富是指语言要有变化。

②韵律。就是画面形式语言的节奏变化所引起的视觉反应，如起伏、张敛、动静。它是一个系统的、有一定秩序的整体感受，绝不是零散、无序的形象陈列。就像一篇结构完整的乐章一样，各个形式单位呈现在主次、张弛、急缓、起伏、强弱、呼应等关系之中。绘画作品中各元素都服从于有机的整体系统，形象元素要根据整体的要求转变为形式元素，而不仅仅代表一个物象，要抽象为平面构成所需要的点、线、面，黑、白、灰，并以虚实、浓淡、干湿、疏密、松紧、起伏、张敛、纵横、顺逆、繁简等对比关系呈现在整体系统之中。（图 44）

构图经营最关键的是处理好"统领"与"异变"的关系。所有视觉感强的物象都具有"统"的作用，其特点是：色彩浓重或鲜艳、体量大、生命等级高，对周边清淡、碎小、疏松物象具有引力，是为"统领"；为了视觉节奏感和丰富性，画面各元素还要适当变化，以体现差异性。总之要达到单纯而丰富、简洁而丰满的艺术效果。

 南方花鸟写意画法示例

（一）花卉蔬果

（1）兰

①先用两笔画中间两
个花瓣。

②加三笔使花瓣张开，注意提
按中笔尖、笔肚的微妙变化。

③以浓墨干笔点写花蕊，如草
字"上、下"。

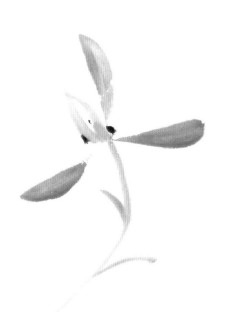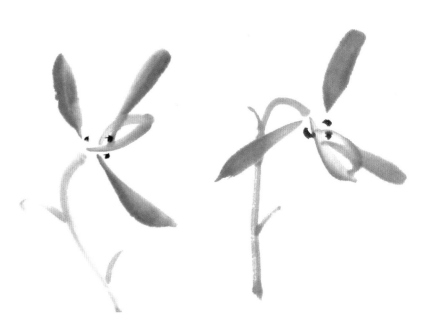

④加嫩枝、嫩芽。

⑤花头要有少女之摇曳姿态，若回首，若低眉。

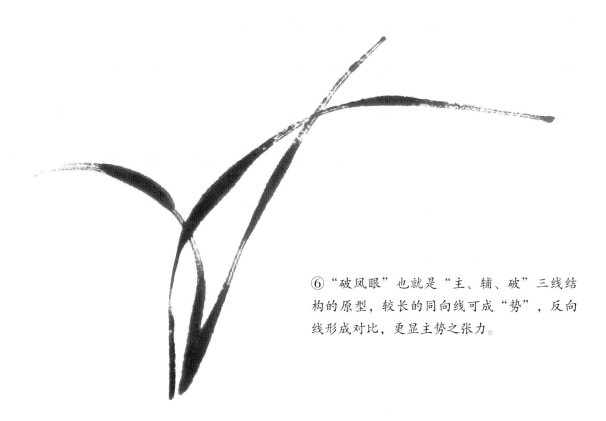

⑥"破凤眼"也就是"主、辅、破"三线结构的原型，较长的同向线可成"势"，反向线形成对比，更显主势之张力。

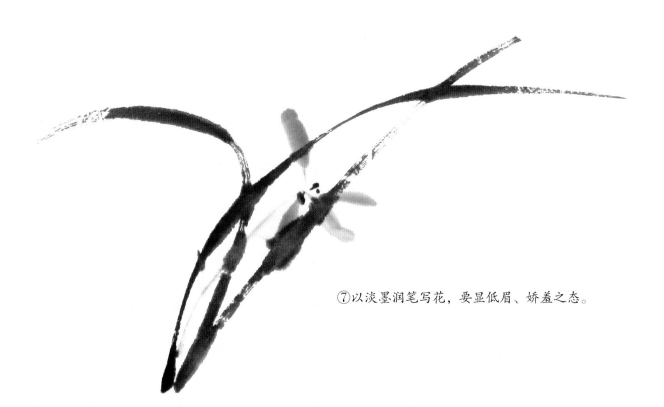

⑦以淡墨润笔写花，要显低眉、娇羞之态。

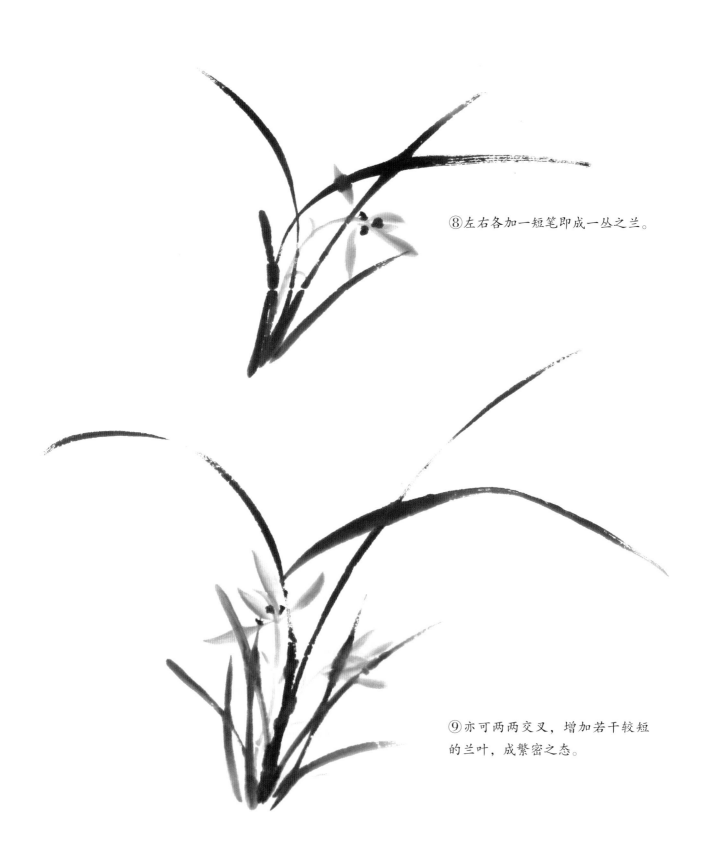

⑧左右各加一短笔即成一丛之兰。

⑨亦可两两交叉，增加若干较短的兰叶，成繁密之态。

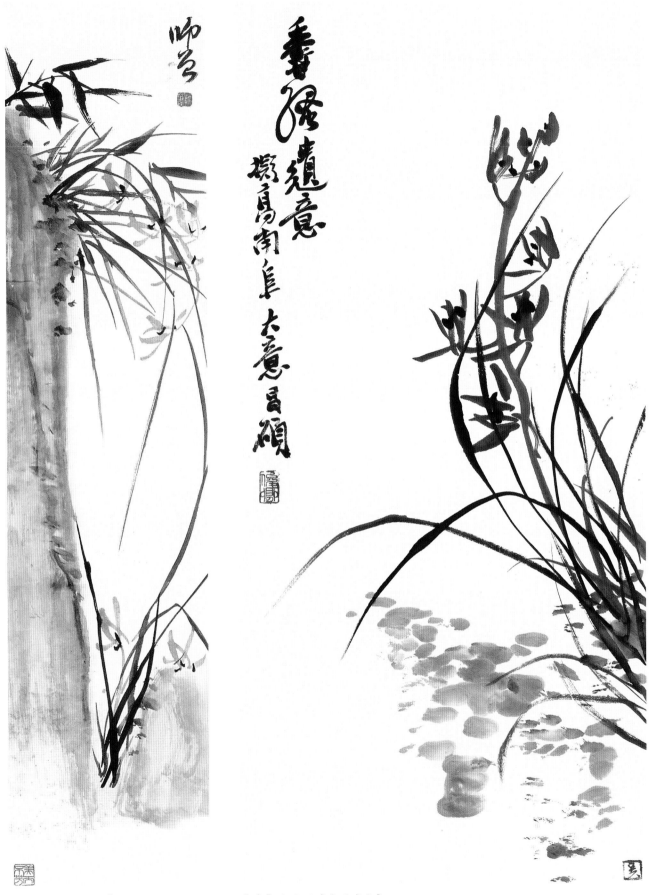

陈师曾《空谷幽香》　　　　　　　　［清］吴昌硕《香骚遗意》

［清］郑板桥《缀玉含珠》　　　　　　　　　　陈师曾《兰花图轴》

周凯达《道是深林种，还怜出谷香》

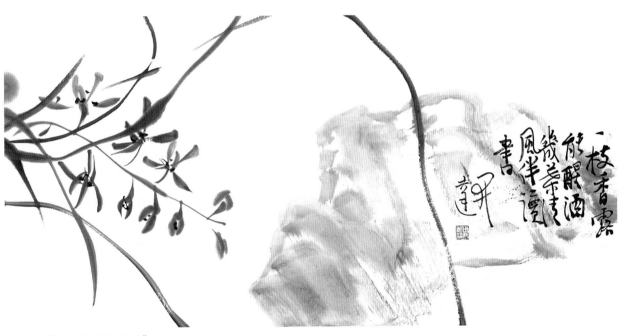

周凯达《一枝香露能醒酒》

（2）竹

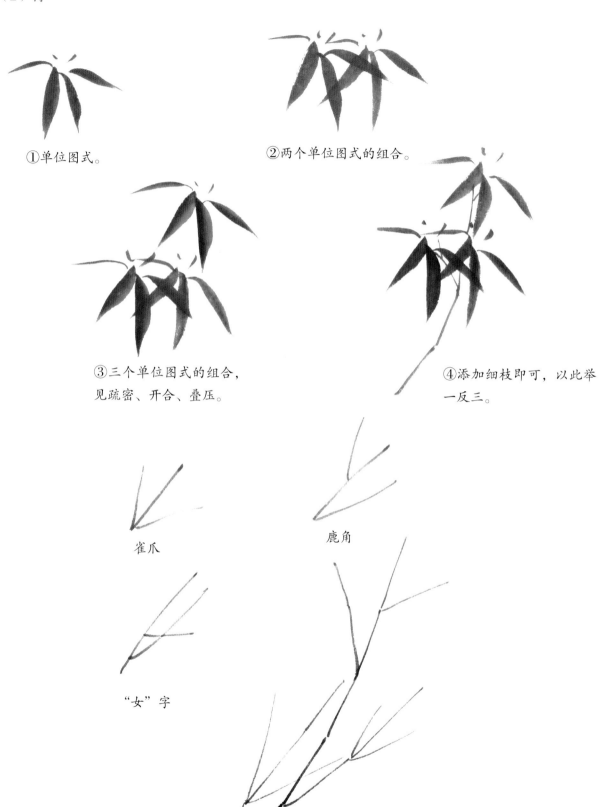

①单位图式。

②两个单位图式的组合。

③三个单位图式的组合，
见疏密、开合、叠压。

④添加细枝即可，以此举
一反三。

雀爪

鹿角

"女"字

雀爪、鹿角的组合宜长短参差，不可齐并。

收笔——笔锋旁出

平稳运笔

草体"八"字勾节　　草体"乙"字勾节　　草体"八"字断笔点节

起笔——顿、渐提

画竹干宜用中锋，显圆厚，笔笔相接，提按要轻和，勿粗俗、野蛮。

画竹叶可用一个单位图式，依疏密、聚散关系布置于画面，竹枝可用"雀爪""鹿角"组合，顶部翘起一二枯叶，以显轻灵，整体要有浓淡变化之节奏。

陈子庄《清寒疏影》

［清］李鱓《竹影清风》

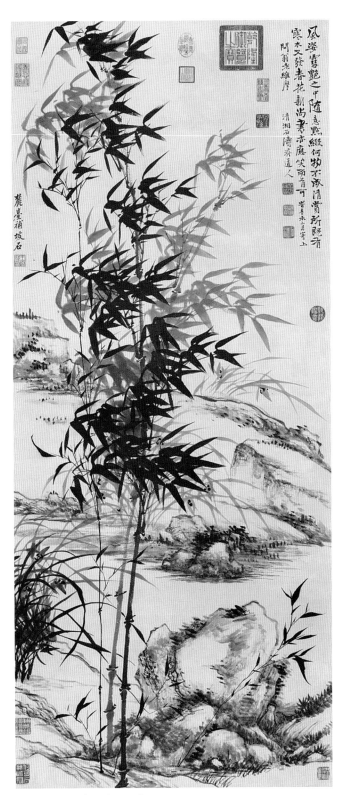

［明］陈淳《怪石玲珑瘦竹清》

［清］石涛《风姿雪艳》

周凯达《千古淋漓君子魂》

周凯达《远闻真似语，寂听本无心》

（3）梅

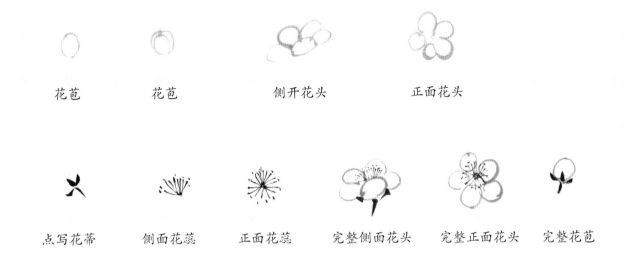

花苞　　　　　花苞　　　　　侧开花头　　　　正面花头

点写花蒂　　侧面花蕊　　正面花蕊　　完整侧面花头　完整正面花头　完整花苞

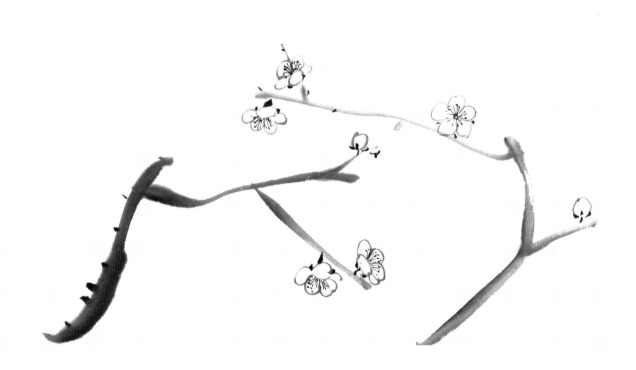

花头、花苞方向随枝干走势而定，不可违逆常理、常形、常态。

①勾花点萼法

 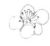

花苞　侧开花头　正面全开花头　背面花头

②点花点萼法

花苞　侧开花头　正面全开花头　背面花头

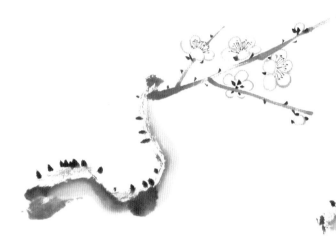

　　梅花老干以曲为贵，用笔转折相参，新枝可以用"雀爪""鹿角""女"字形交互穿插组合。

　　勾圈、点花要有笔意，点萼及花蕊要笔笔见精神。

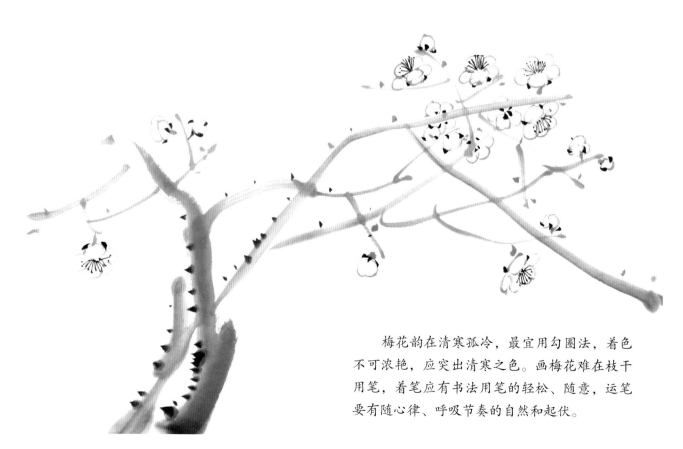

　　梅花韵在清寒孤冷，最宜用勾圈法，着色不可浓艳，应突出清寒之色。画梅花难在枝干用笔，着笔应有书法用笔的轻松、随意，运笔要有随心律、呼吸节奏的自然和起伏。

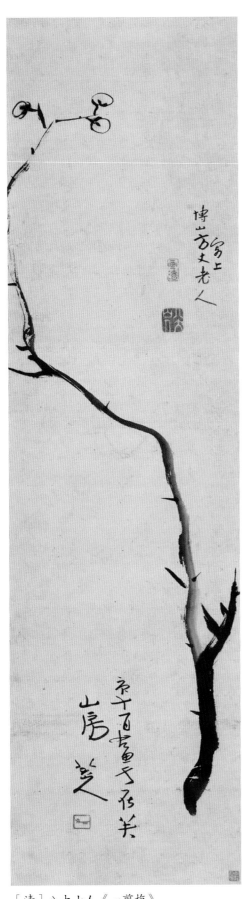

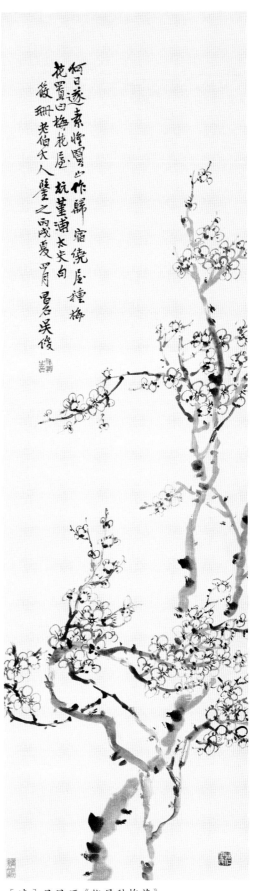

[清] 八大山人《一剪梅》　　　　　　[清] 吴昌硕《绕屋种梅花》

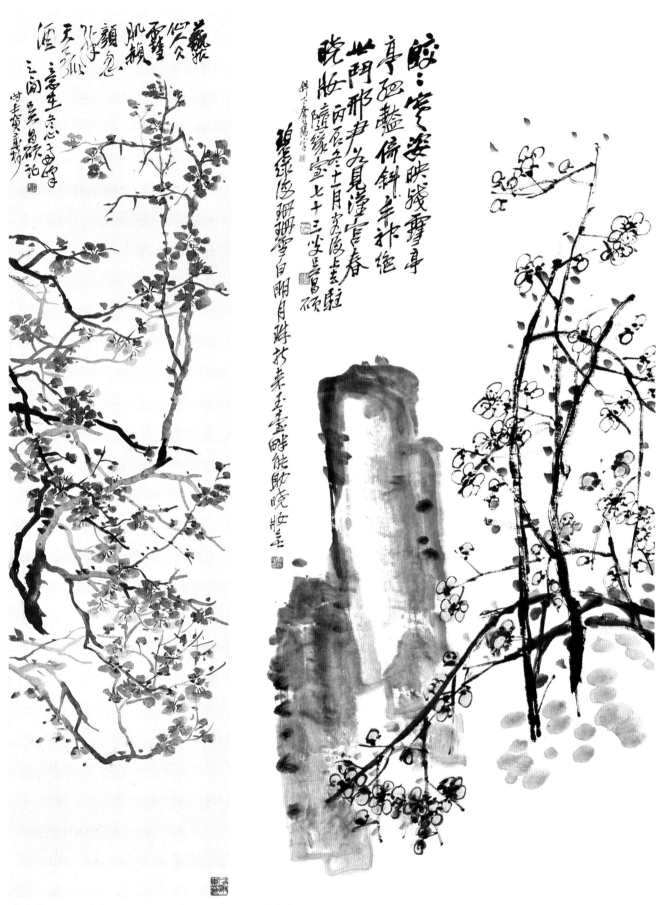

[清] 吴昌硕《藐姑仙人冰雪肌》　　　　　　　[清] 吴昌硕《寒姿映残雪》

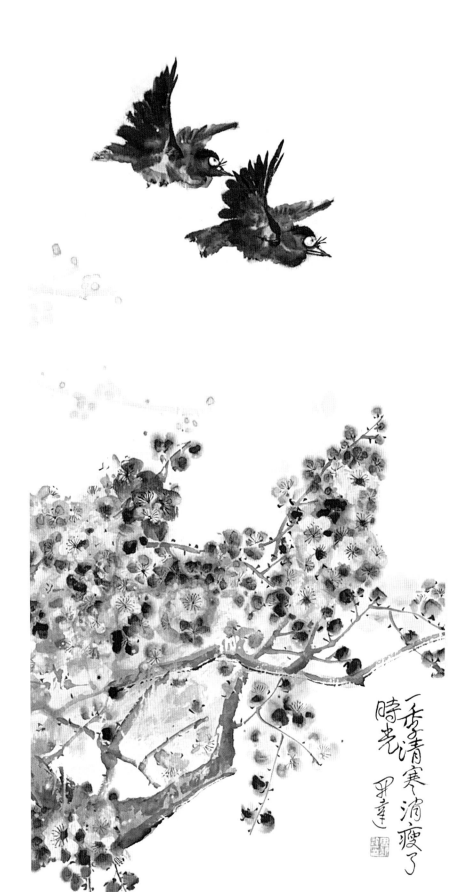

周凯达《一季清寒消瘦了时光》

（4）菊

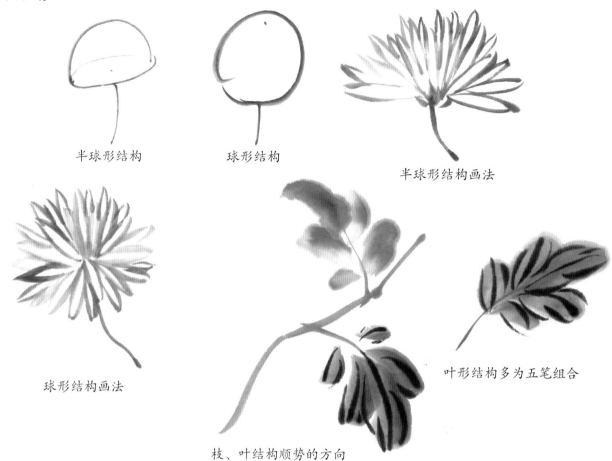

半球形结构　　　　球形结构

半球形结构画法

球形结构画法

枝、叶结构顺势的方向

叶形结构多为五笔组合

菊花为球形花头，花瓣片片向心。

以此为单位图式。

两个单位图式的组合。

三个单位图式的组合，要
有疏密聚散、叠压与分离。

前后、左右五笔组合叶，淡墨点叶，浓墨勾写叶脉。

三笔组合叶。

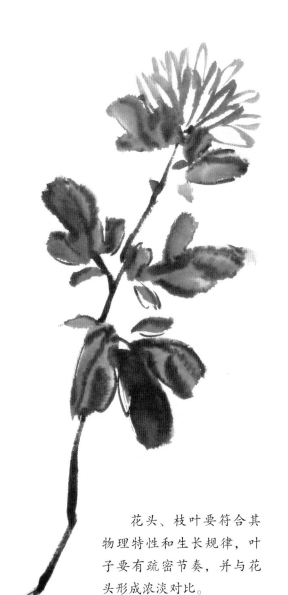

花头、枝叶要符合其物理特性和生长规律，叶子要有疏密节奏，并与花头形成浓淡对比。

菊花枝干方折多于圆曲，方显其硬朗、挺劲，分枝以"雀爪""鹿角"组合，用笔要有提按、弹性、运动感。

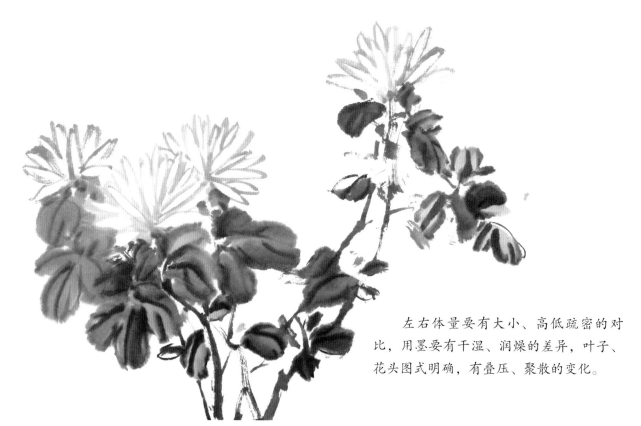

左右体量要有大小、高低疏密的对比，用墨要有干湿、润燥的差异，叶子、花头图式明确，有叠压、聚散的变化。

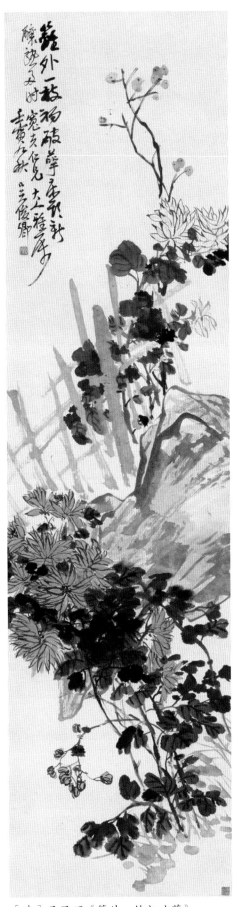

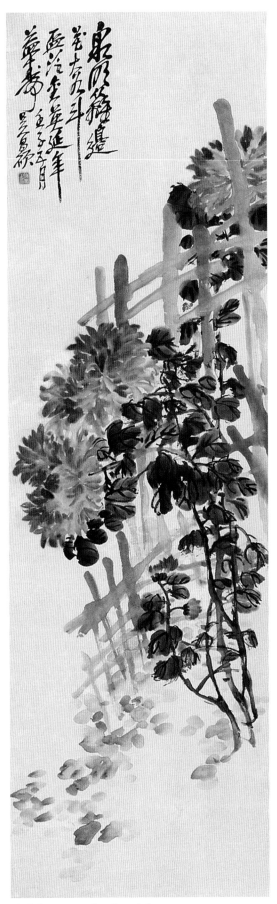

［清］吴昌硕《篱外一枝初破萼》　　　　　　［清］吴昌硕《延年益寿》

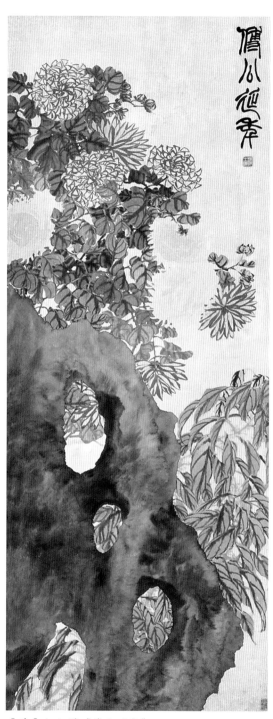

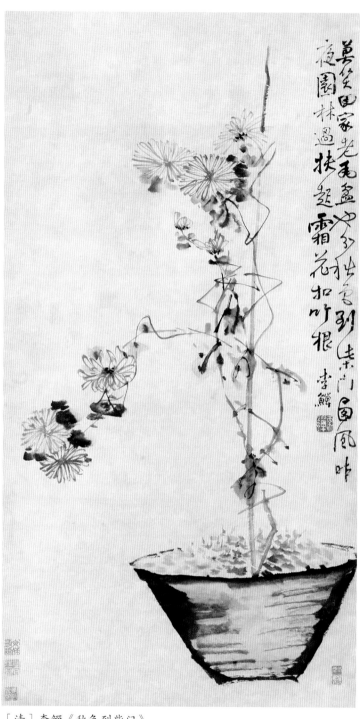

［清］赵之谦《傅公延年》　　　　　　　　　［清］李鱓《秋色到柴门》

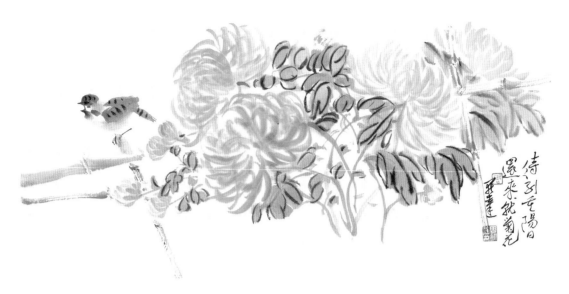

周凯达《待到重阳日，还来就菊花》

周凯达《人生无复芳菲梦，笑把秋香画里看》

（5）牡丹

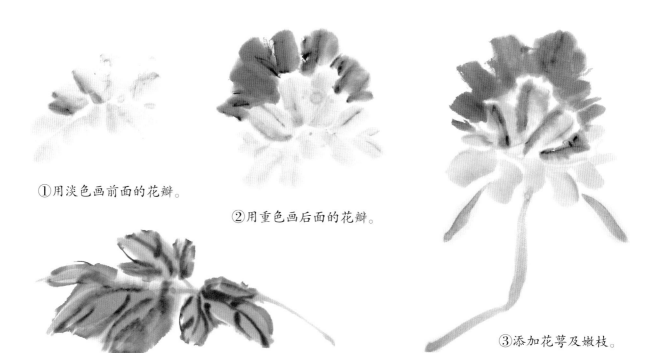

①用淡色画前面的花瓣。

②用重色画后面的花瓣。

③添加花萼及嫩枝。

④叶子为"三叉九顶"结构，
由三组"三笔点"组成。

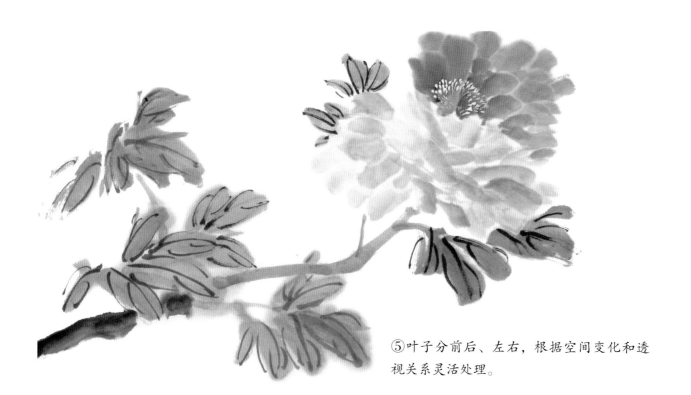

⑤叶子分前后、左右，根据空间变化和透
视关系灵活处理。

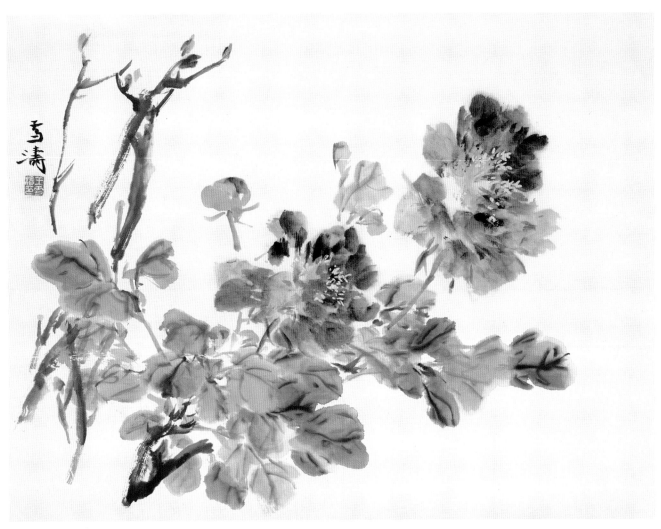

王雪涛《天香》

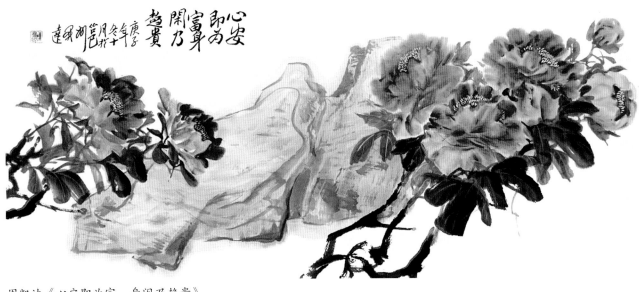

周凯达《心安即为富，身闲乃趋贵》

周凯达《心足即为富，身闲乃趋贵》

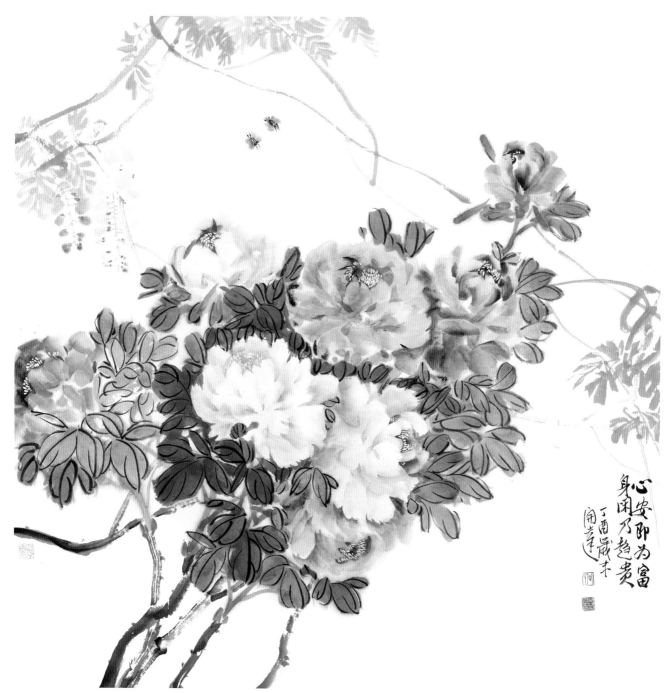

周凯达《心安即为富，身闲乃趋贵》

周凯达《晓来春意枝头闹》

周凯达《写王文治诗意》

（6）荷花

　　荷花风姿绰约，质宜清润柔美，用笔亦多蘸水，笔尖含水则柔韧圆厚，如玉石一样令人爱怜，临之犹如清风拂面，清爽宜人。

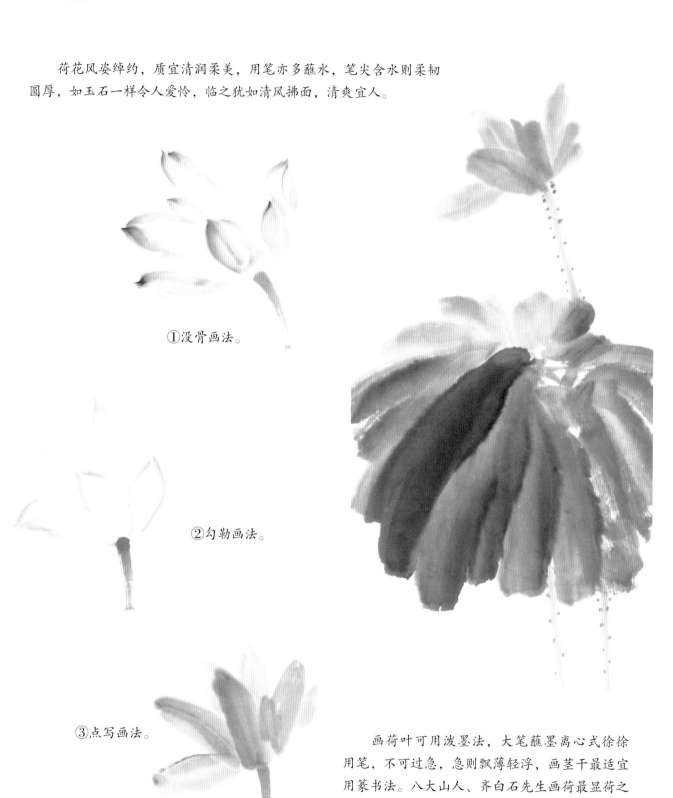

①没骨画法。

②勾勒画法。

③点写画法。

　　画荷叶可用泼墨法，大笔蘸墨离心式徐徐用笔，不可过急，急则飘薄轻浮，画茎干最适宜用篆书法。八大山人、齐白石先生画荷最显荷之高洁、不染之质。

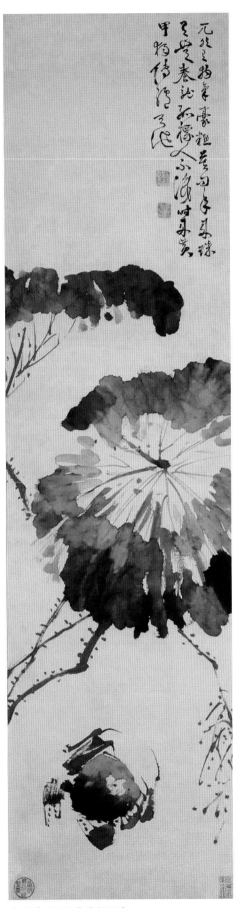

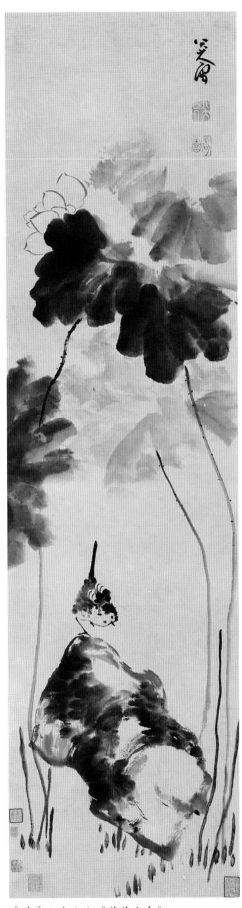

［明］徐渭《荷蟹图》　　　　　　［清］八大山人《荷花小鸟》

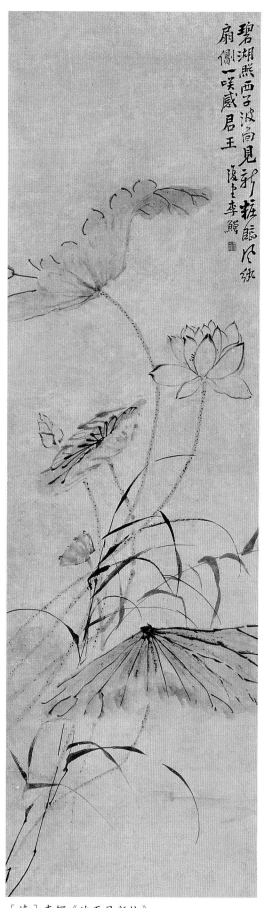

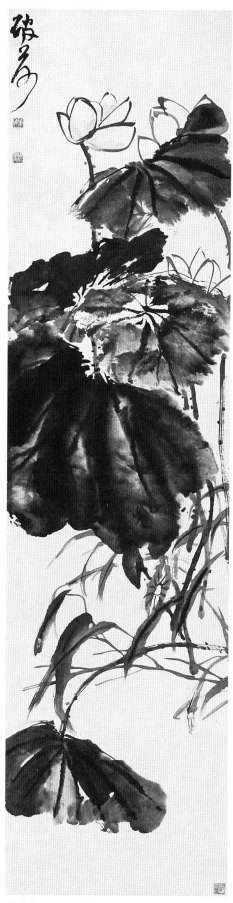

［清］李鱓《波面见新妆》　　　　　　　　　　［清］吴昌硕《破荷》

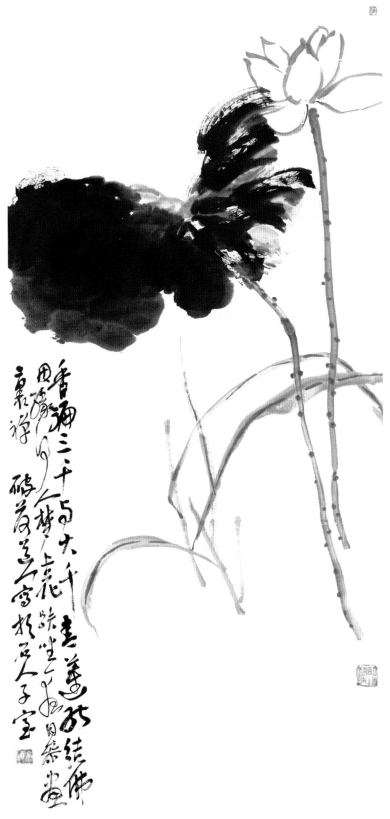

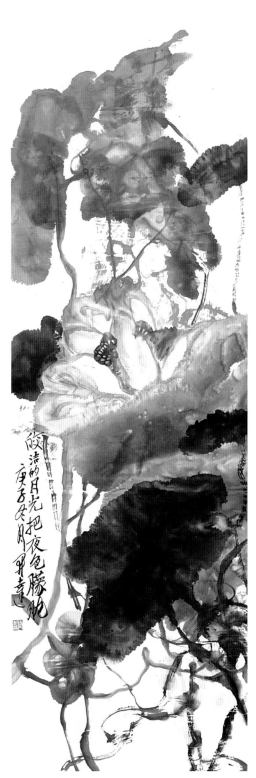

［清］吴昌硕《青莲能结佛因缘》　　　　　　　　　　　周凯达《夜色朦胧》

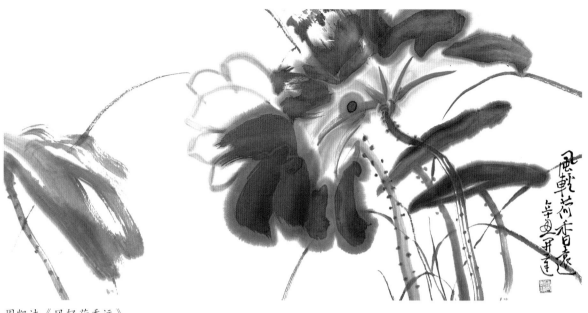

周凯达《风轻荷香远》

周思聪《雨濛濛》　　　　　　　周凯达《日长香风吹不断》

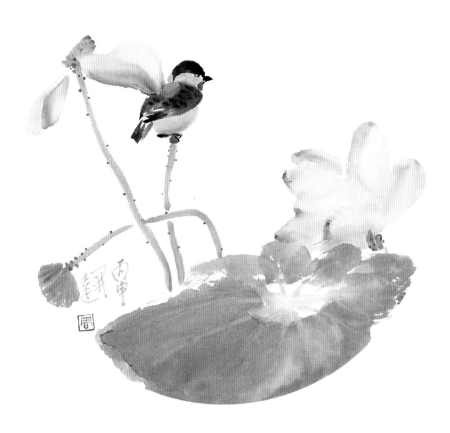

周凯达《香远益清》

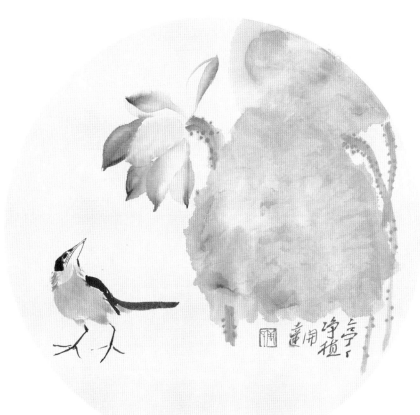

周凯达《亭亭净植》

（7）紫藤

不同种类的紫藤选用不同的笔法，或圆钝，或尖利，因形、因意而定。

①单个花形，四
笔一组，上两笔
淡，下两笔浓。

②多个花聚簇在一起。

③画下面部分的花苞，稍浓。

④以花茎为中轴，将上下所有花串联起来，上面
为全开的花，下面为花苞，随后用浓赭色点上花
蒂，有时上面一部分可大片连串，用笔揉出。

画紫藤难在藤干、枝蔓的用笔和结构穿插，线条分割空间要有大小之别，用笔宜圆厚，整体的黑、白、灰层次要分明，轮廓要有一个基本型。

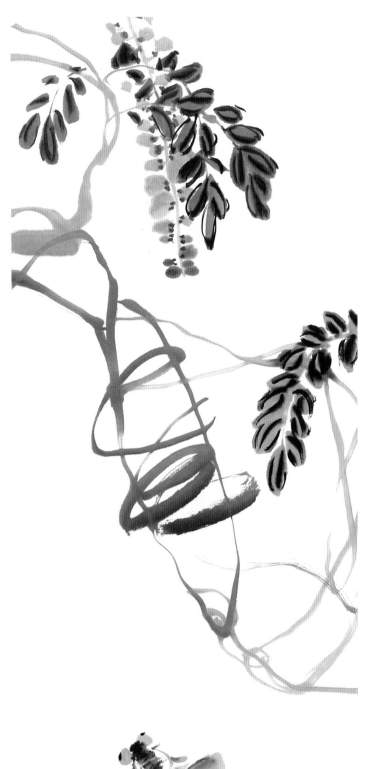

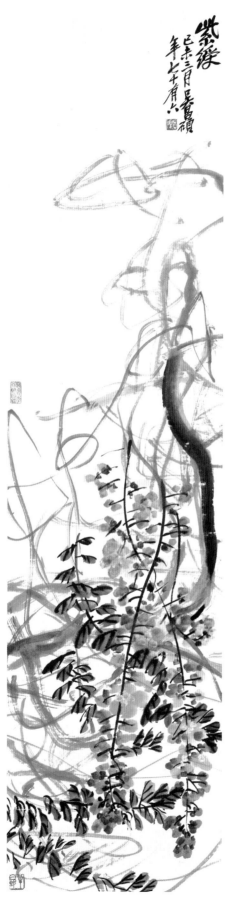

［清］吴昌硕《紫绶图》　　　　　　　　　　　　［清］吴昌硕《花垂明珠滴香露》

周凯达《春光无限好》

周凯达《花长好人长寿》

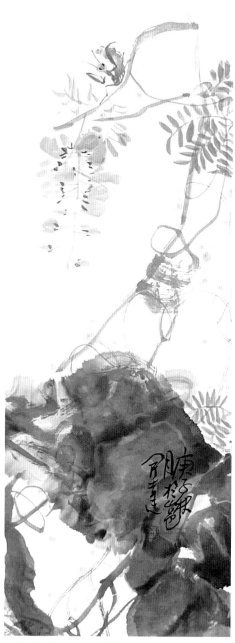

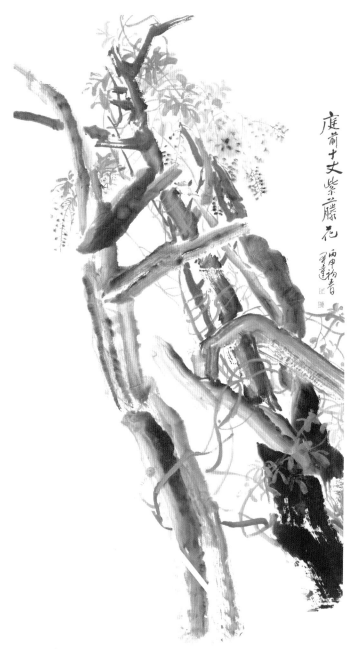

周凯达《春气满林香》　　　　周凯达《庭前十丈紫藤花》

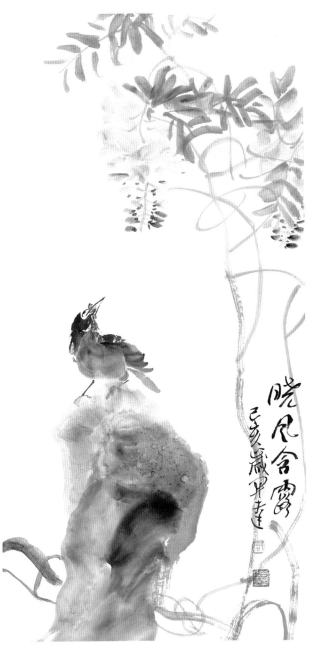

周凯达《晓风含露》

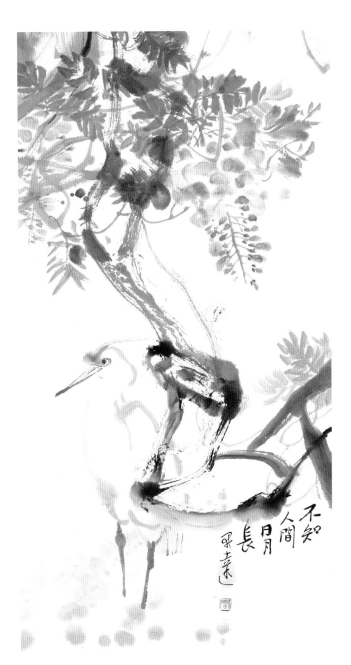

周凯达《不知人间日月长》

（8）芙蓉

①花苞及花蒂颜色
要有过渡和变化。

②花头似牡丹，区别在
于芙蓉花有纹理。

③纹理要顺花瓣结构轻描淡
写，不可过实。

④芙蓉叶为掌形，一般为七裂，写
意画可简化，五裂、六裂均可。

⑤三组纯度较低的青色叶子烘托出清新、娇嫩
的芙蓉花，三个小花苞将视觉引向小鱼，画面
主体突出，显示主次关系、虚实关系、冷暖关
系及黑、白、灰层次变化。

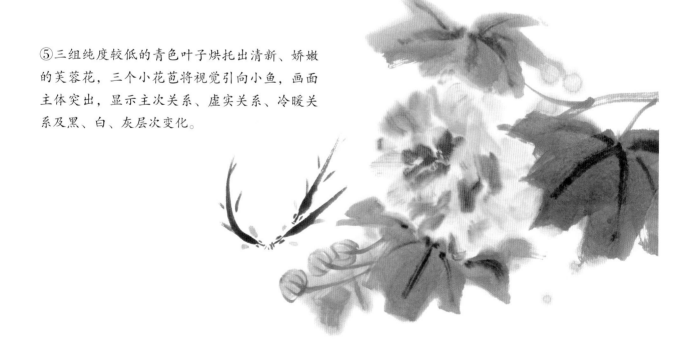

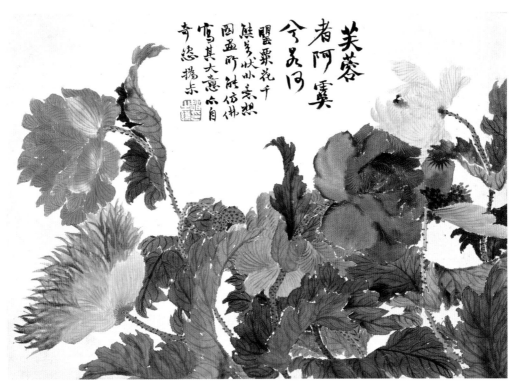

［清］赵之谦《花卉图册》

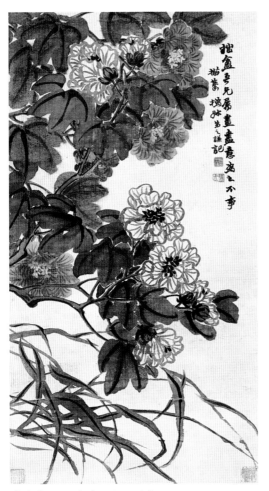

［清］赵之谦《秋水潋滟》

王金岭《芙蓉》

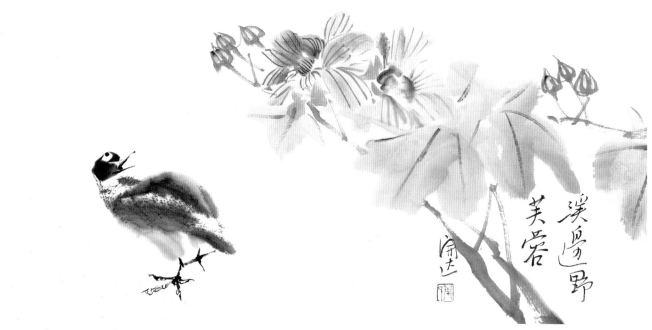

周凯达《溪边野芙蓉》

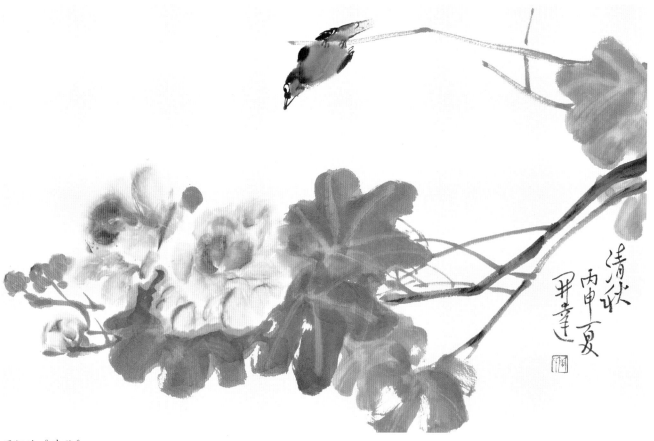

周凯达《清秋》

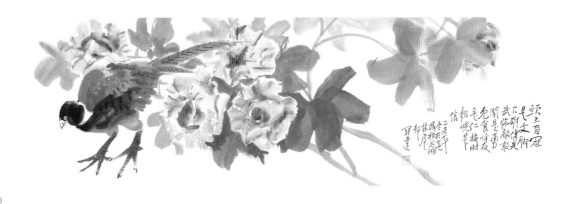

周凯达《鸡有五德》

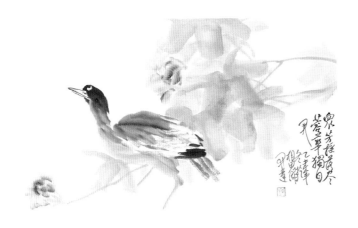

周凯达《众芳摇落尽　蓉花独自开》

周凯达《天放新晴》

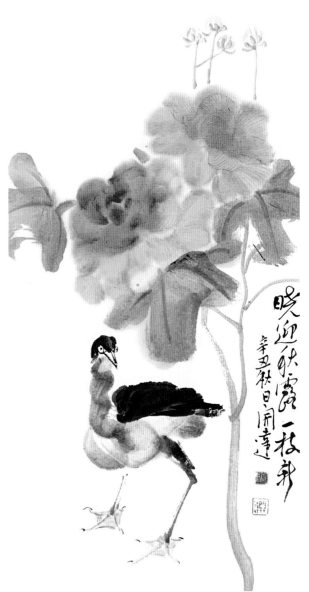

周凯达《晓迎秋露一枝新》

（9）牵牛花

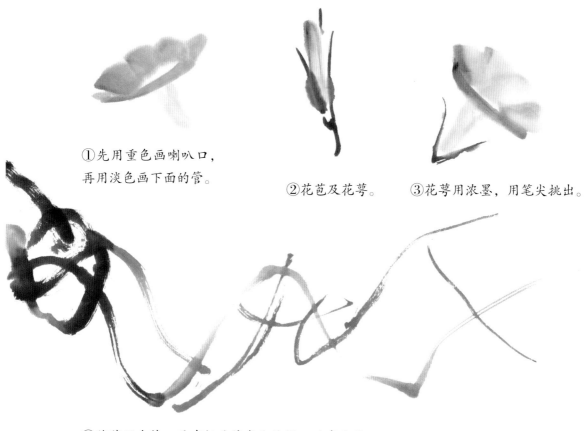

①先用重色画喇叭口，
再用淡色画下面的管。

②花苞及花萼。　　③花萼用浓墨，用笔尖挑出。

④藤蔓用中锋，要有轻重节奏和快慢、疏密变化。

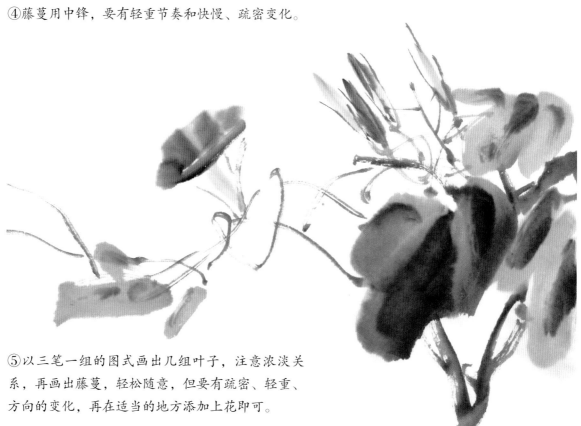

⑤以三笔一组的图式画出几组叶子，注意浓淡关
系，再画出藤蔓，轻松随意，但要有疏密、轻重、
方向的变化，再在适当的地方添加上花即可。

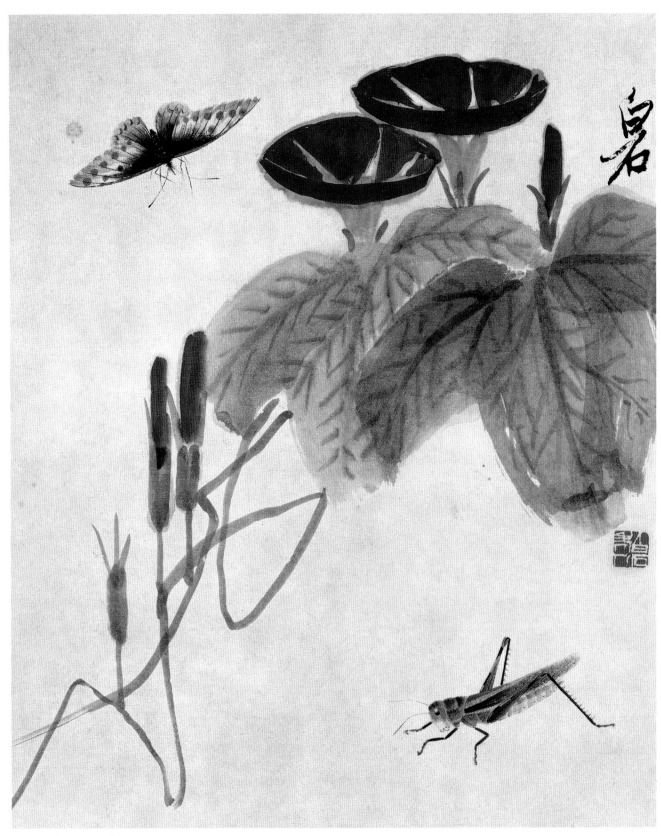

齐白石《虫草册页》

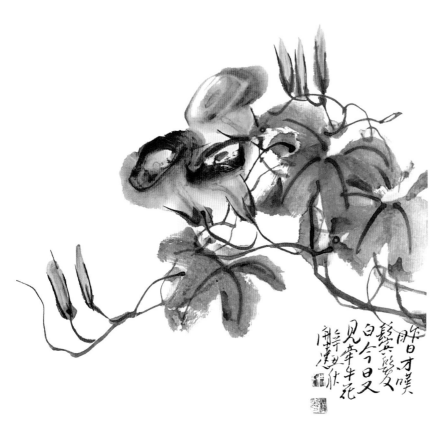

周凯达《今日又见牵牛花》

周凯达《向日殷殷点点秋凉》

周凯达《光华灿烂》

周凯达《秋雨初歇》

（10）玉兰

③用淡墨中锋勾勒花瓣，用浓墨点写花萼。

①花苞。　　　②待放花苞。

④用中锋涩笔写枝干，枝杈可用"雀爪""鹿角""女"字组合。

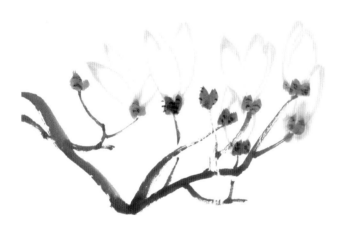

⑤枝干为"雀爪""鹿角""女"字组合，整幅画具有浓淡、干湿、疏密的节奏变化，是点和线的交响。

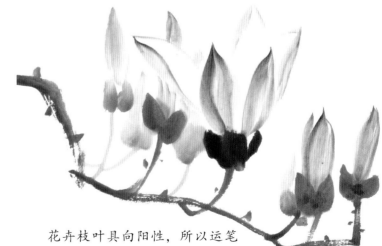

辛夷也是玉兰花的一种，又名紫玉兰，画法相似，只是花瓣的外面为紫色，里面为白色，运笔时提按即可画成。

花卉枝叶具向阳性，所以运笔造型时，下行后必须要向上扬起，这样才符合植物生长的常理、常性。

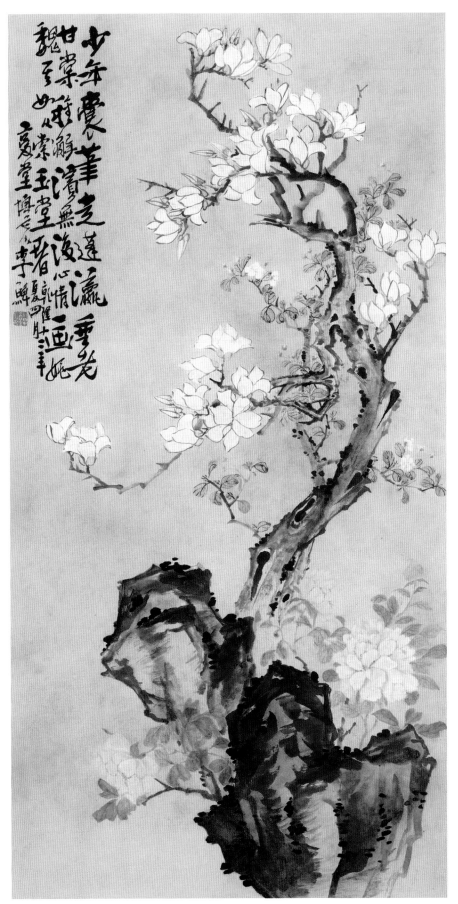

［清］李鱓《玉兰牡丹图》

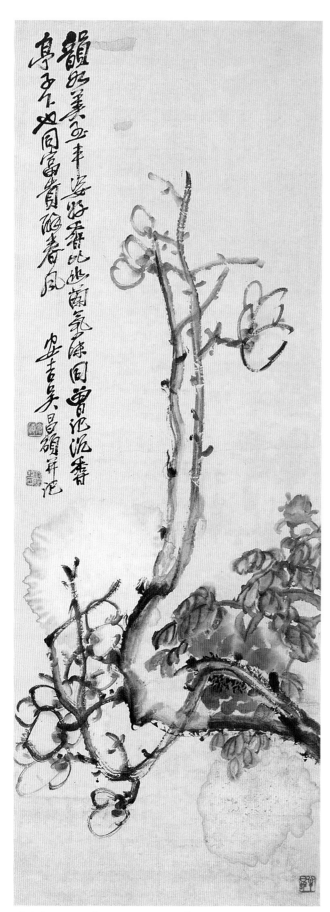

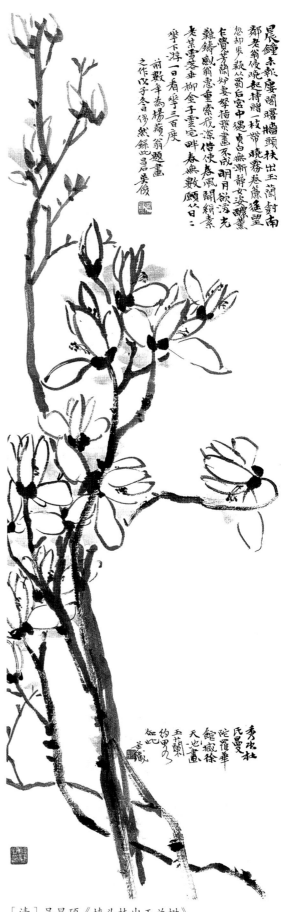

［清］吴昌硕《韵如美玉丰姿好》

［清］吴昌硕《墙头扶出玉兰树》

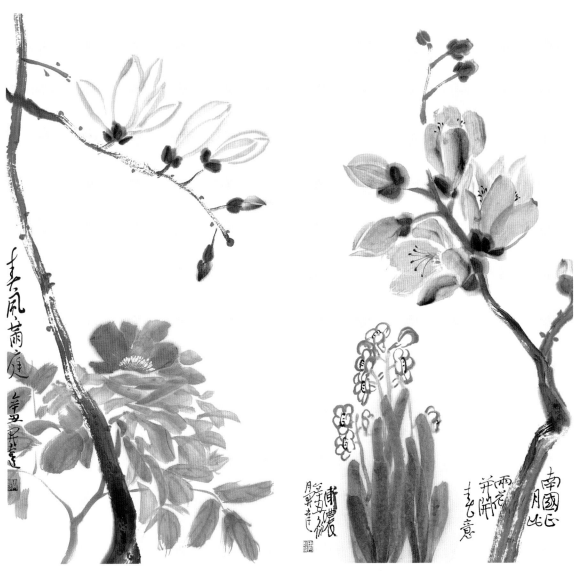

周凯达《春风满庭》　　　　　　周凯达《春寒》

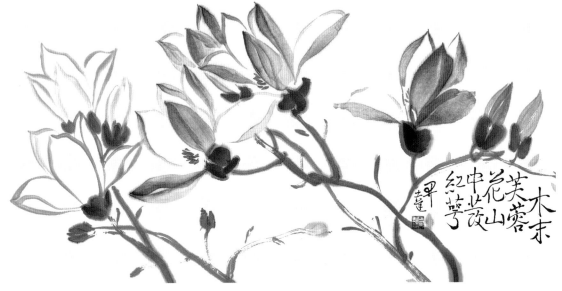

周凯达《木末芙蓉花》

（11）葫芦

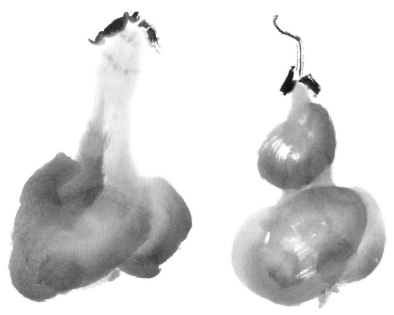

①用笔腹饱蘸赭墨，卧笔搓揉画葫芦，用浓墨干笔点写瓜蒂，鹅黄点顶，宜有枯润对比，葫芦造型要有忸怩之态，方显趣味。

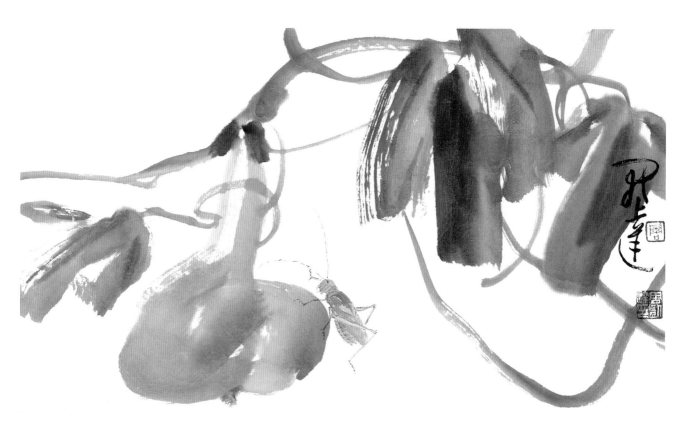

②葫芦叶可三笔一组写出两三组，要有疏密，然后在适当位置画出葫芦，藤蔓尽可能用书法用笔的方式画出，宜多学习、吸收篆隶笔法。中国画的最核心因素就是笔墨，画画要传达笔墨"内美"。学习中国画者不能不学习书法，而且要做到日日临摹，勤学不辍。

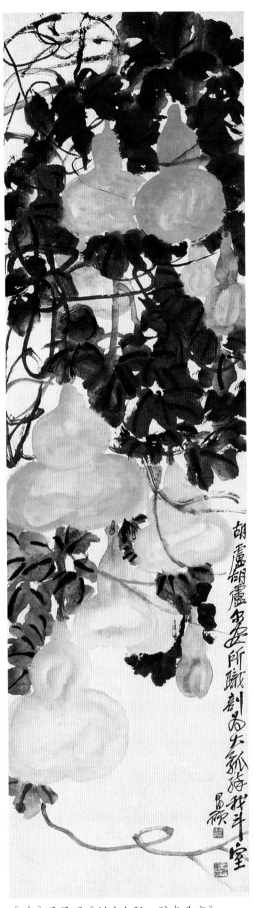

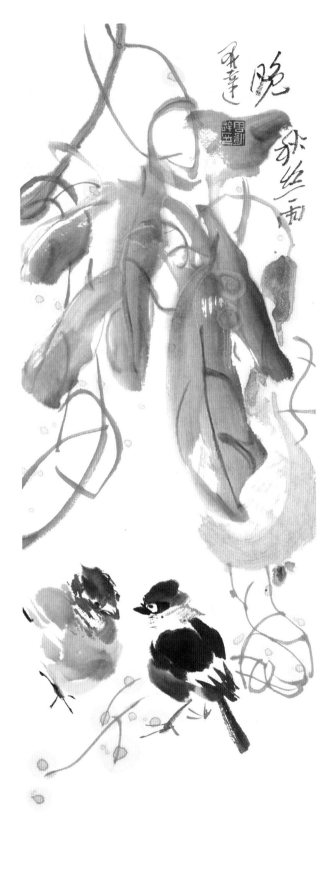

［清］吴昌硕《剖为大瓢，醉我斗室》　　　周凯达《晚秋丝雨》

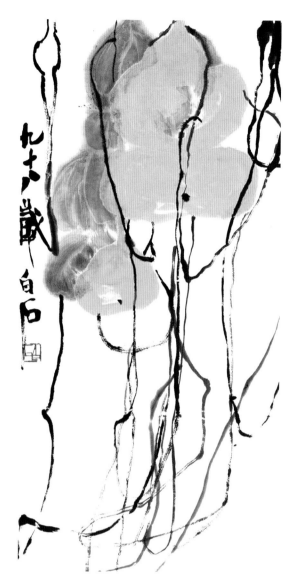

齐白石《葫芦虽小藏天地》

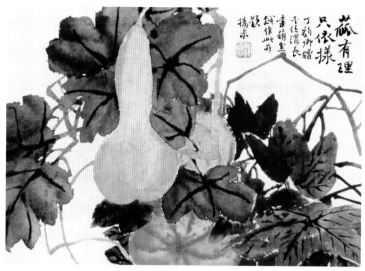

［清］赵之谦《蒎有理，只依样》

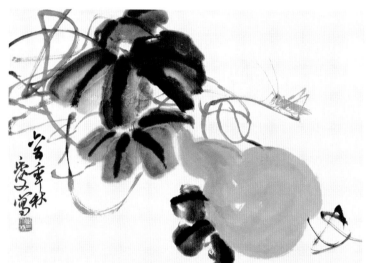

诸乐三《小小葫芦》

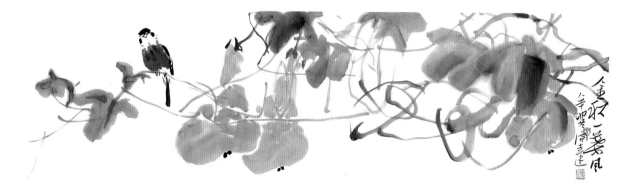

周凯达《金秋一叶风》

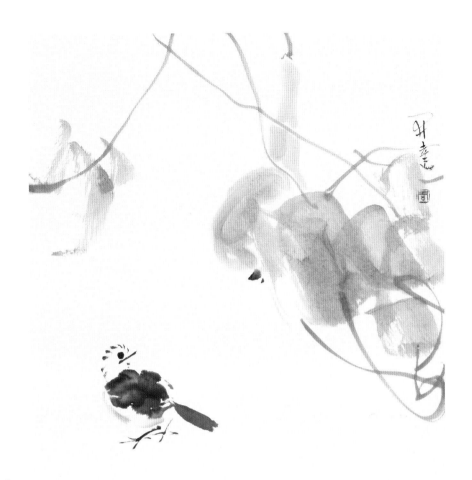

周凯达《小园秋趣》

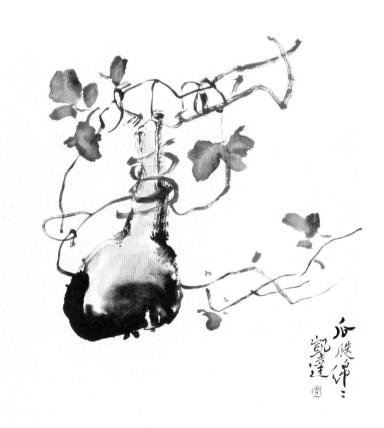

周凯达《瓜瓞绵绵》

（12）秋海棠

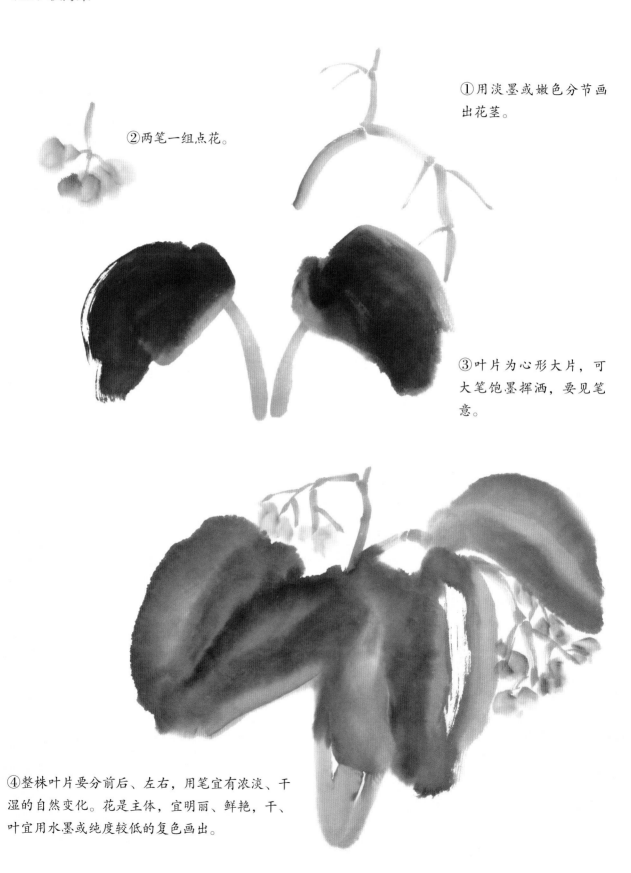

②两笔一组点花。

①用淡墨或嫩色分节画出花茎。

③叶片为心形大片，可大笔饱墨挥洒，要见笔意。

④整株叶片要分前后、左右，用笔宜有浓淡、干湿的自然变化。花是主体，宜明丽、鲜艳，干、叶宜用水墨或纯度较低的复色画出。

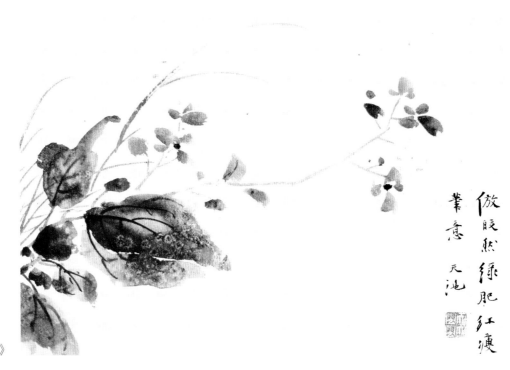

［明］徐渭《绿肥红瘦》

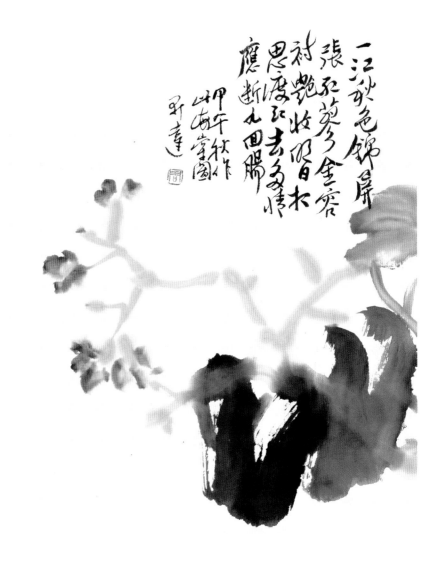

周凯达《秋海棠》

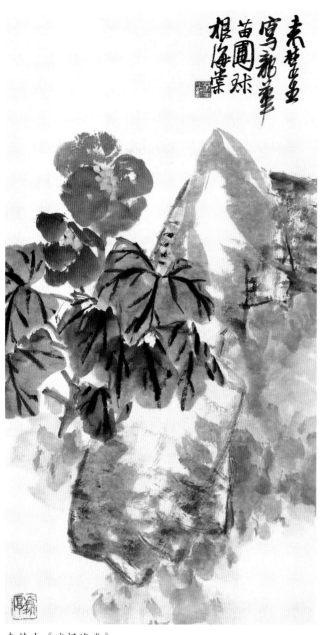

来楚生《球根海棠》

周凯达《秋雨霏霏湿海棠》

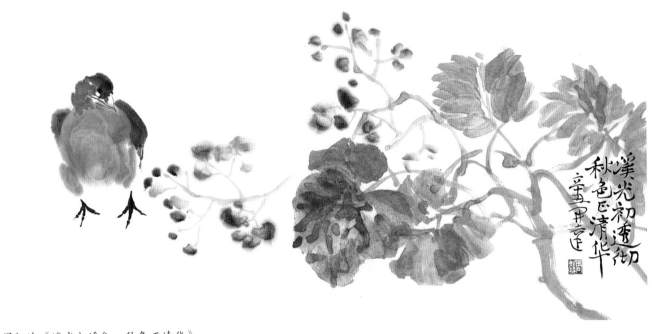

周凯达《溪光初透彻，秋色正清华》

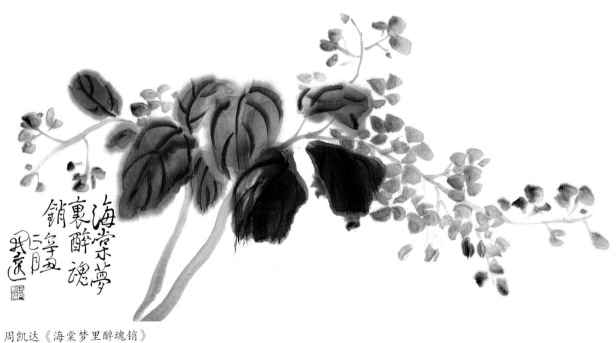

周凯达《海棠梦里醉魂销》

（13）秋葵

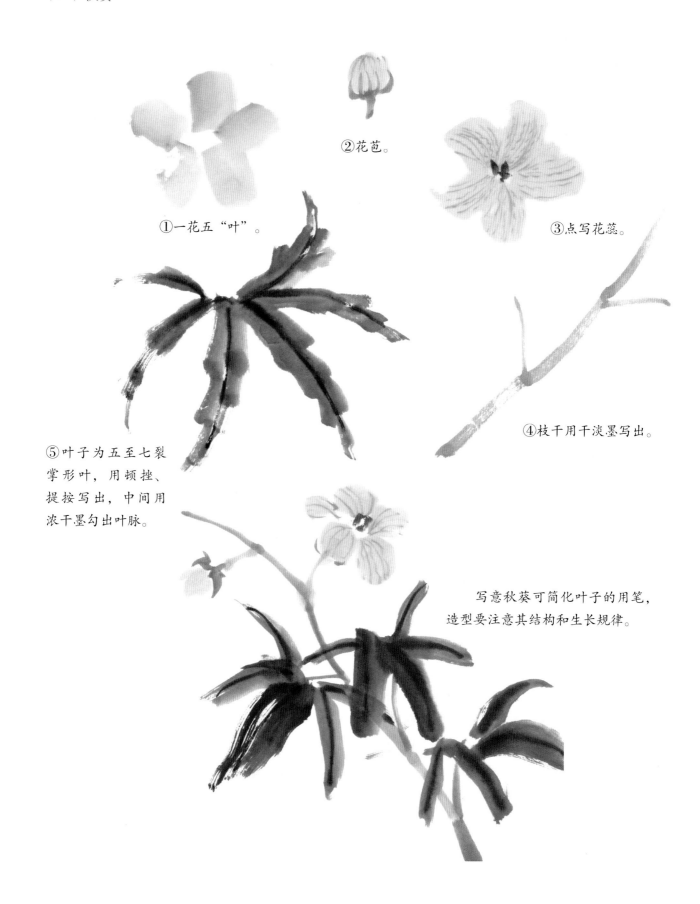

②花苞。

①一花五"叶"。

③点写花蕊。

④枝干用干淡墨写出。

⑤叶子为五至七裂掌形叶，用顿挫、提按写出，中间用浓干墨勾出叶脉。

写意秋葵可简化叶子的用笔，造型要注意其结构和生长规律。

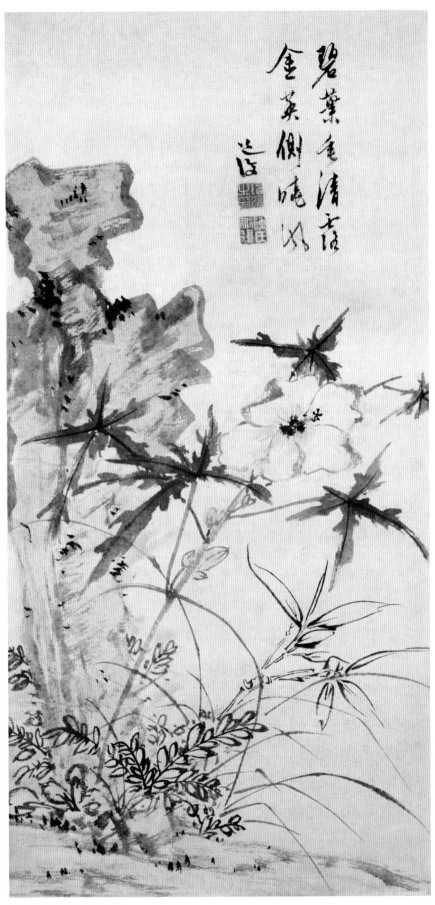

［明］陈淳《葵石图》

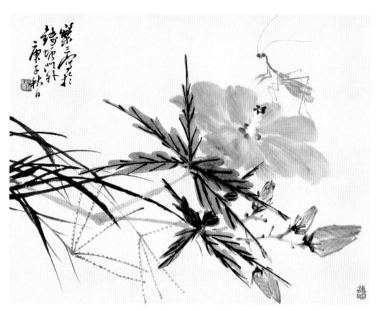

诸乐三《秋葵草虫》册页

姚震西《蜀葵图》

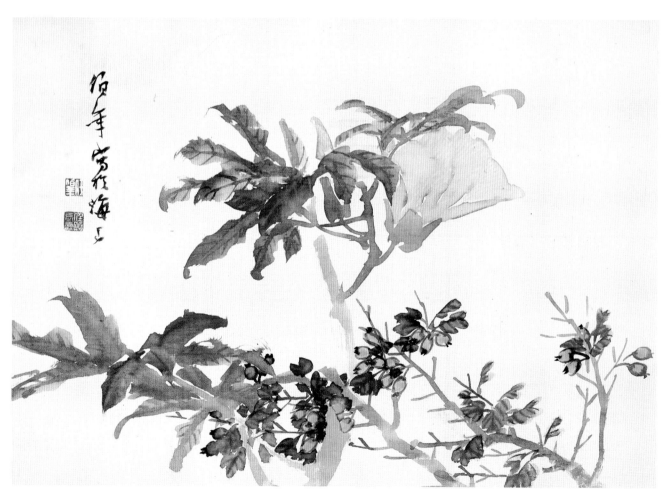

[清] 任伯年《花卉图册》

张大千《秋葵》　　　　　　　周凯达《鹅黄向日新》

（14）美人蕉

①画花依其结构用笔，色要有浓
淡、干湿的自然变化。

②花苞呈条形，被尖
状花萼包裹。

美人蕉又名红艳蕉，是一种大型花，高1米至2米，多在夏秋季开花，象征坚实的未来，花色有白、红、黄、杂色。

相传西楚霸王项羽兵败自刎后化作霸王鞭（植物），虞姬死后香魂不散，亦化作美人蕉伴其身旁，日夜伴随着深爱的夫君，美人蕉由此而得名。

美人蕉叶形宽阔大气，枝干挺立高贵，花色娇艳明丽，画时要注意画出这些特征。

周凯达《疑是蝴蝶款款来》

周凯达《带雨红妆湿》

周凯达《虞姬香魂》

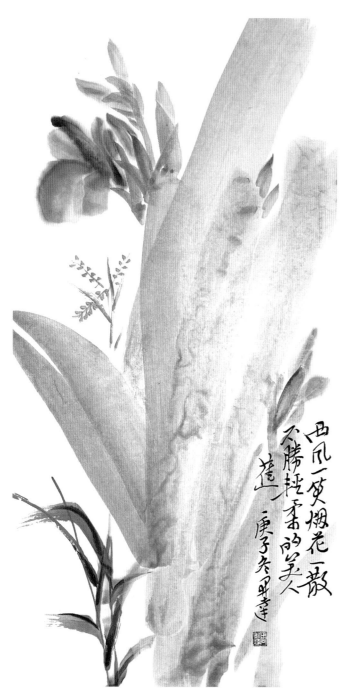

西风一夜烟花一散
不胜娇柔的美人
莲
庚子冬凯达

周凯达《美人蕉》

秋光 凯达

周凯达《秋光》

（15）芍药

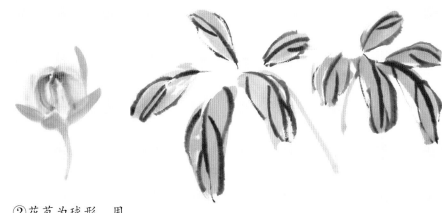

②花苞为球形，用
嫩绿色画花萼。

①芍药花与牡丹相似，
可参考牡丹的画法。

③叶子与牡丹叶不同，呈长条形，结构
类似牡丹叶。

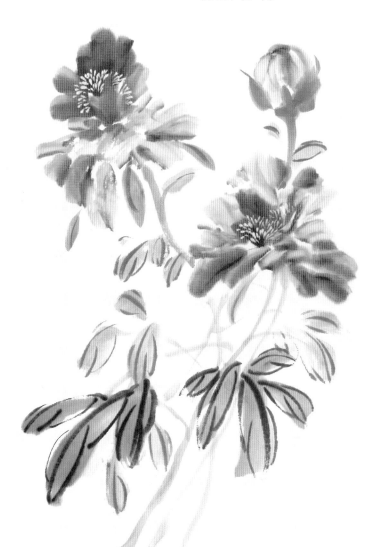

④芍药花的完整形态。

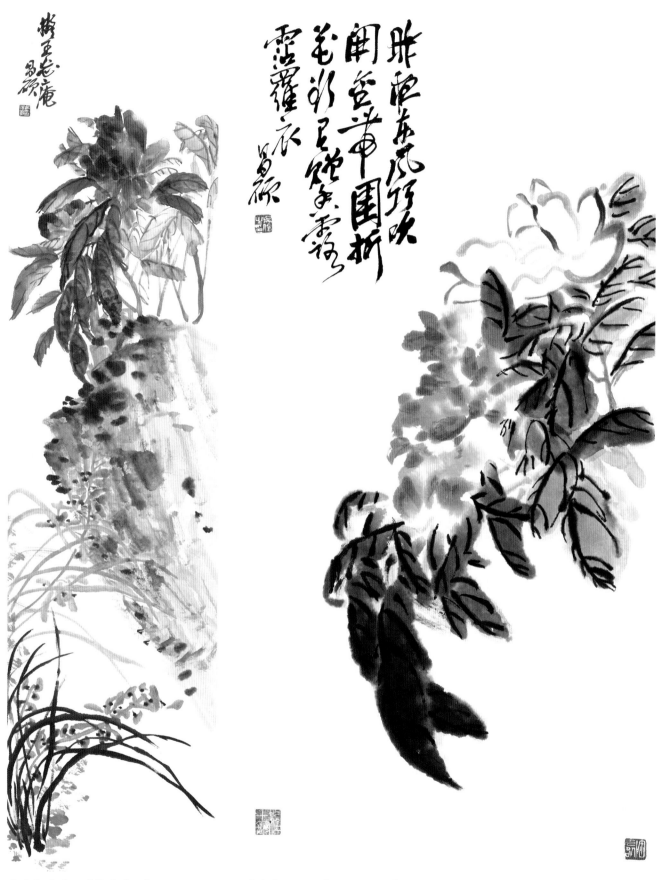

［清］吴昌硕《芍药花图》　　　　　　　　　［清］吴昌硕《香露迎朝日》

（16）文殊兰

　　文殊兰花茎直立，由10朵～20朵花组成伞状花序，呈紫色或白色，线形，多分布在华南海滨地区或河边沙地。

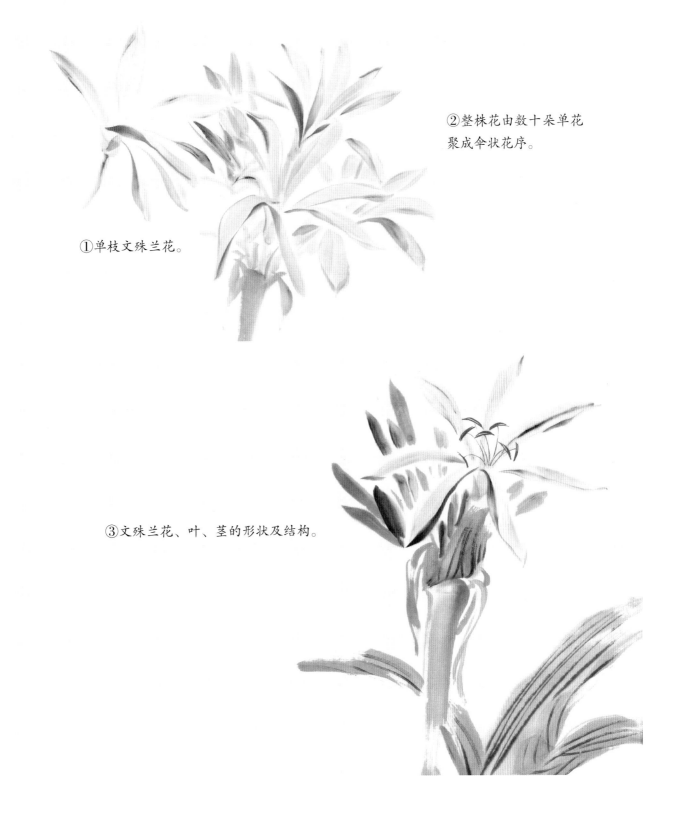

②整株花由数十朵单花聚成伞状花序。

①单枝文殊兰花。

③文殊兰花、叶、茎的形状及结构。

周凯达《文殊兰》

周凯达《文殊兰》

（17）鸢尾花

花苞

　　鸢尾花花瓣有两层，里面一层深色小花瓣附着在外面的大花瓣上，颜色为蓝紫色，花形与萱草花相似，可参考着画。纹理细小，可画，也可不画。

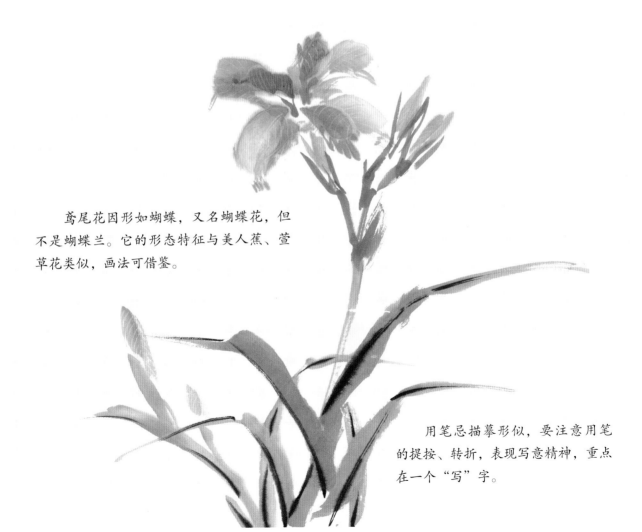

　　鸢尾花因形如蝴蝶，又名蝴蝶花，但不是蝴蝶兰。它的形态特征与美人蕉、萱草花类似，画法可借鉴。

　　用笔忌描摹形似，要注意用笔的提按、转折，表现写意精神，重点在一个"写"字。

［清］李鱓《花花草草飞飞蝶，尽付庄周一梦中》

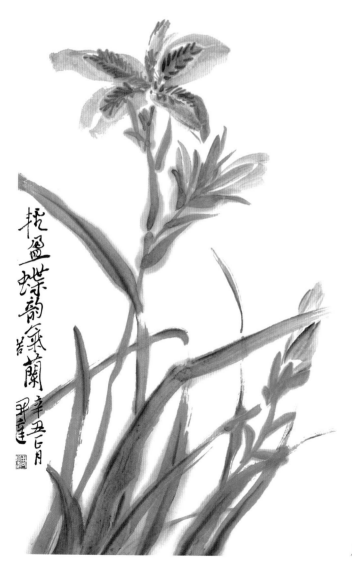

周凯达《鸢尾花》

（18）紫荆花

紫荆花长瓣五裂形，叶形二裂似羊蹄，又名红花羊蹄甲，用笔既要有书法的写意性，又要有造型结构的准确性。

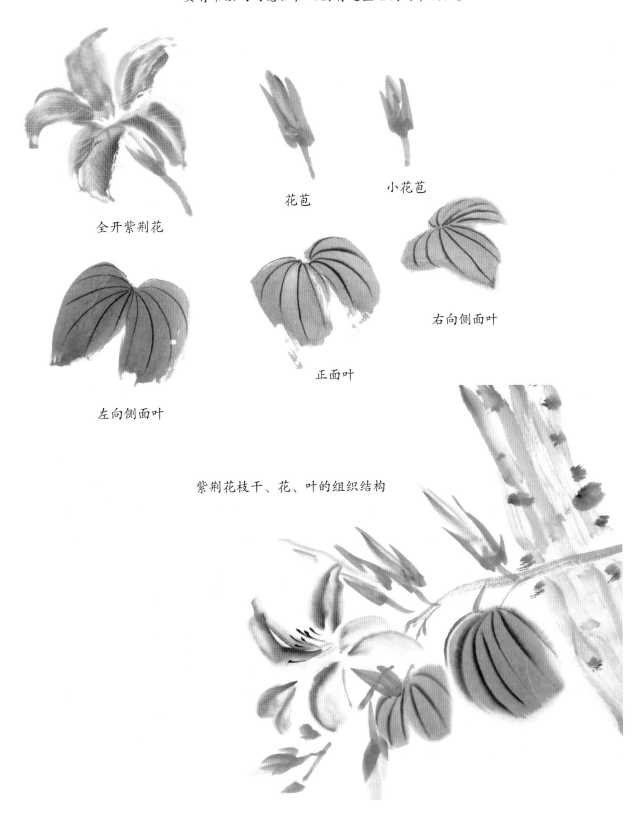

全开紫荆花

花苞

小花苞

左向侧面叶

正面叶

右向侧面叶

紫荆花枝干、花、叶的组织结构

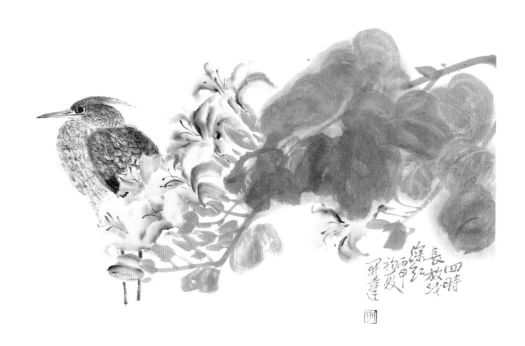

周凯达《四时长放浅深红》

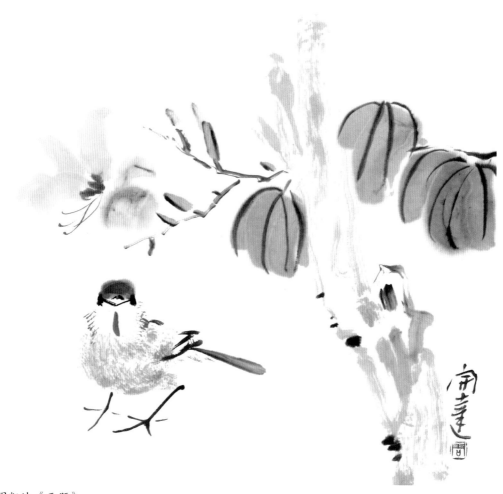

周凯达《无题》

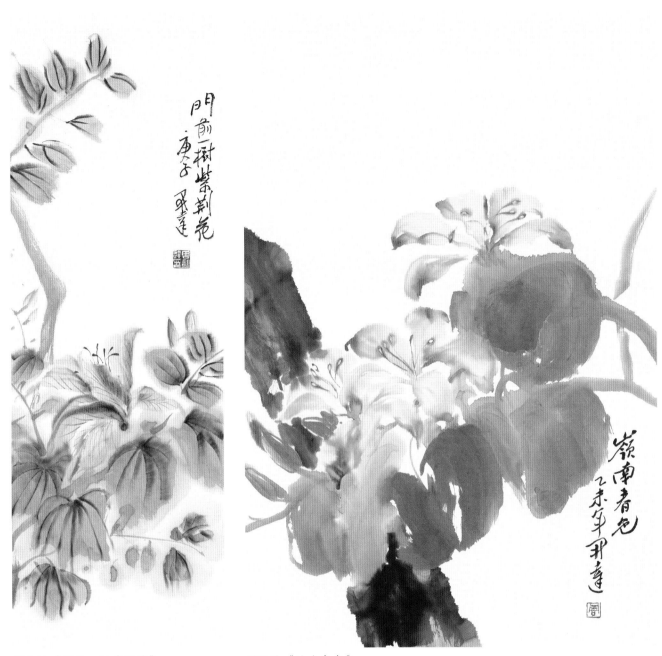

周凯达《门前一树紫荆花》　　　周凯达《岭南春色》

（19）紫薇

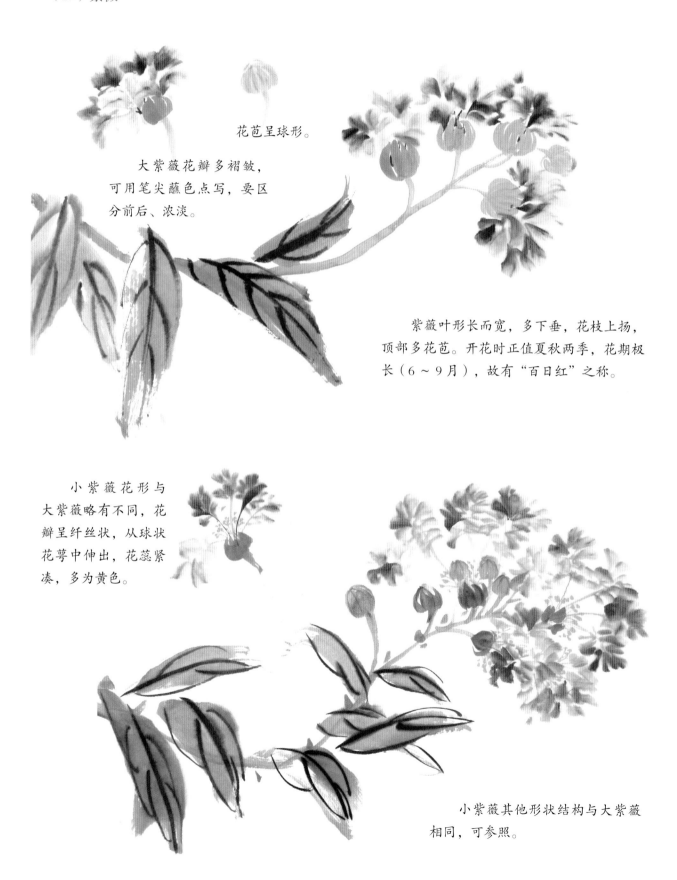

花苞呈球形。

大紫薇花瓣多褶皱，可用笔尖蘸色点写，要区分前后、浓淡。

紫薇叶形长而宽，多下垂，花枝上扬，顶部多花苞。开花时正值夏秋两季，花期极长（6～9月），故有"百日红"之称。

小紫薇花形与大紫薇略有不同，花瓣呈纤丝状，从球状花萼中伸出，花蕊紧凑，多为黄色。

小紫薇其他形状结构与大紫薇相同，可参照。

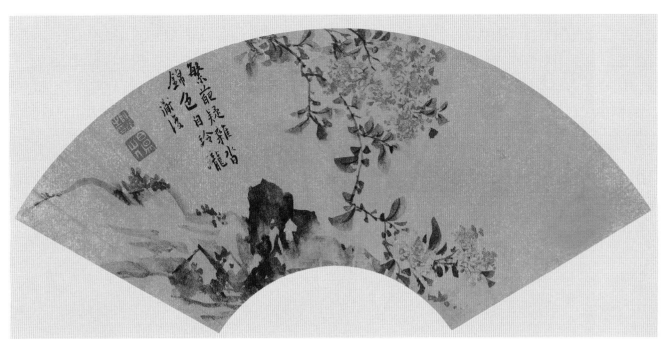

［明］陈淳《紫薇扇面》

［清］王礼《紫薇小鸟》　　周凯达《紫薇长放半年花》

周凯达《明丽碧天霞》

周凯达《素秋寒露重》

周凯达《庭院静悄悄》

（20）茶花

茶花呈球形，鳞苞。

花瓣肉厚、劲挺，有单瓣、复瓣之别。花蕊紧凑，形如柱体。

卵圆形叶，质厚而坚挺。

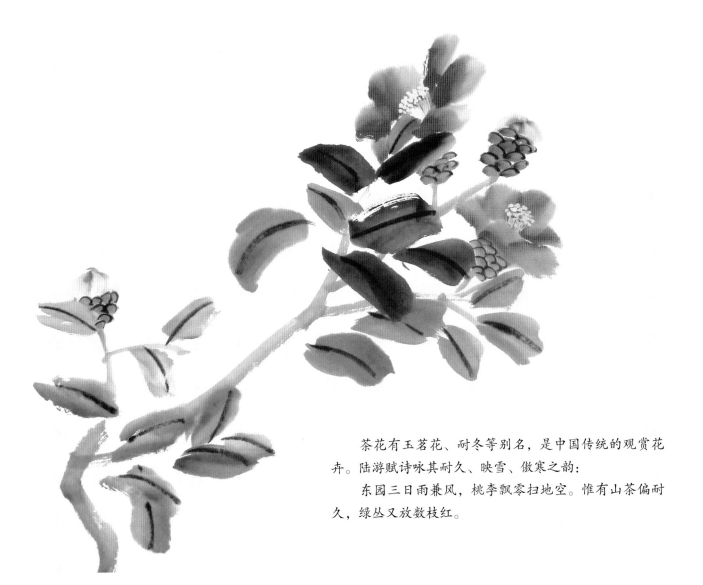

茶花有玉茗花、耐冬等别名，是中国传统的观赏花卉。陆游赋诗咏其耐久、映雪、傲寒之韵：

东园三日雨兼风，桃李飘零扫地空。惟有山茶偏耐久，绿丛又放数枝红。

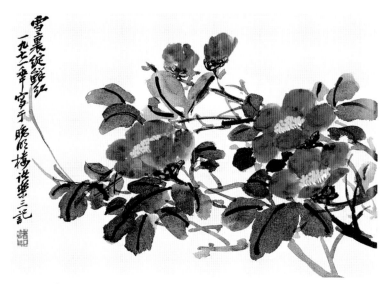

诸乐三《雪里绽鲜红》　　　　　　　　　　　　周凯达《茶花小鸟》

周凯达《一枝山茶雪中开》

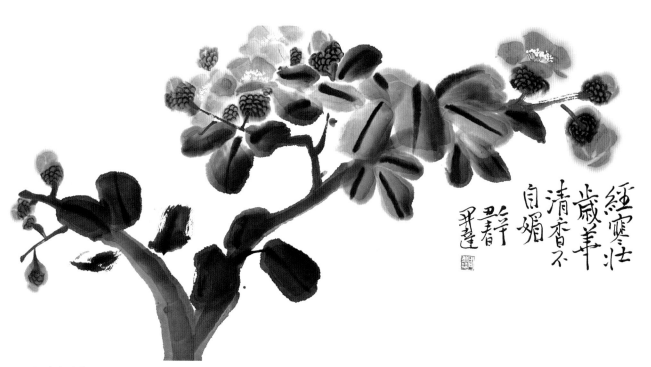

周凯达《茶花》

（21）凤仙花

凤仙花，又名指甲花、染指甲花、小桃红、别碰我等。

花一般藏于叶柄腋下，茎干要嫩，叶子呈条形，画叶时要预留画花的位置。

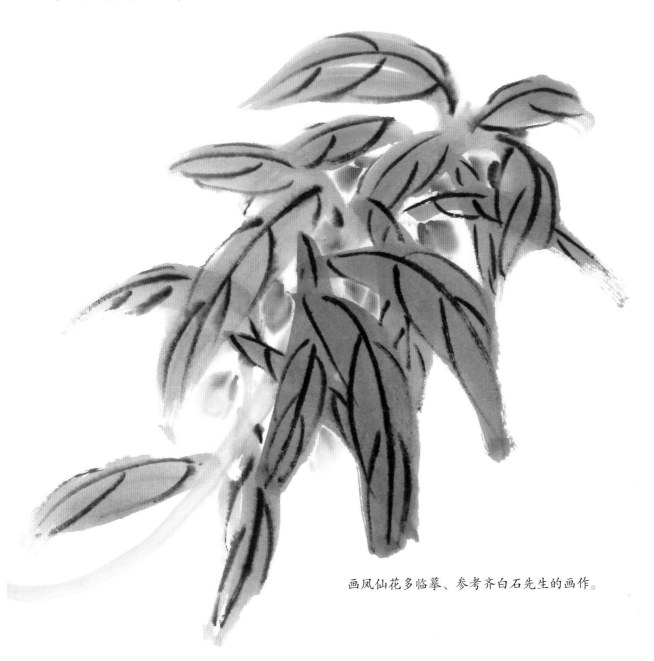

画凤仙花多临摹、参考齐白石先生的画作。

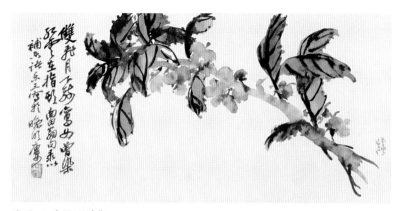

诸乐三《指甲花》

诸乐三《凤仙秋虫》

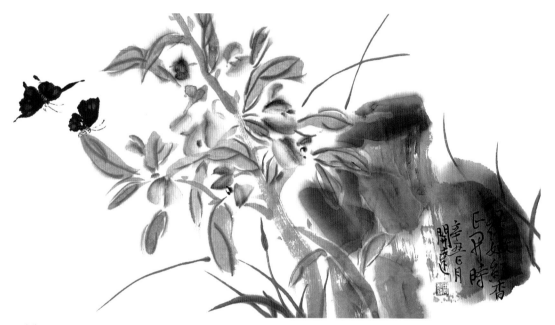

周凯达《凤仙花》

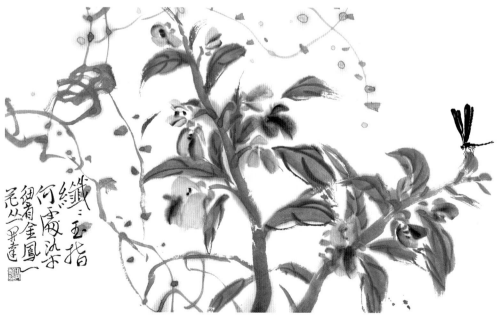

周凯达《凤仙花》

（22）桂花

桂花如鼠足点，攒点而成，简单易画。

桂花贴干而生，常画完枝干后添加叶子。

桂花有"仙树""月桂""花中月老"之称，元代倪瓒有"桂花留晚色，帘影淡秋光"的诗句。

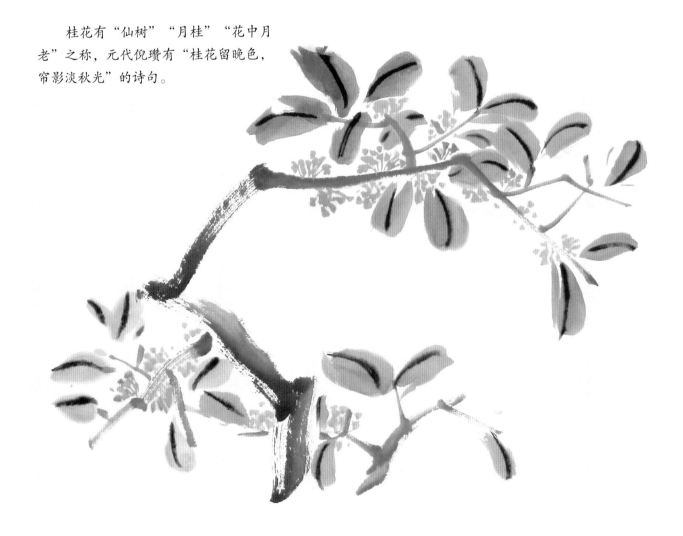

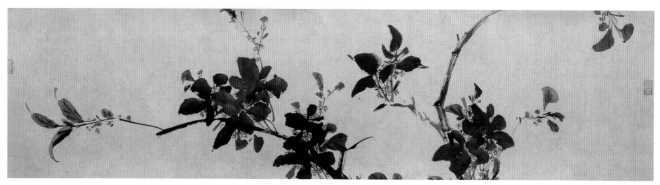

［明］徐渭《花卉长卷》（局部）

陈子庄《无题》

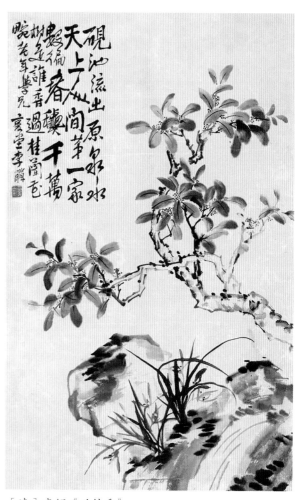

［清］李鱓《兰桂香》

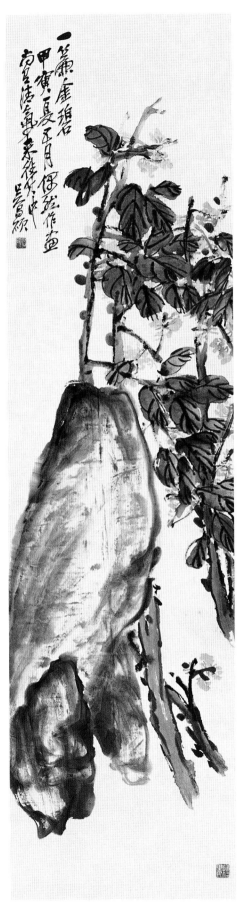

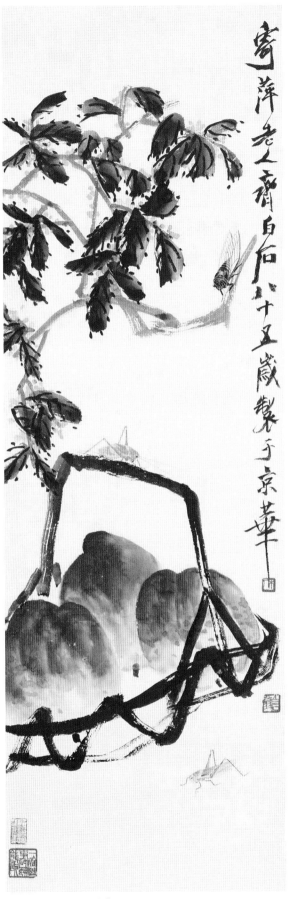

[清] 吴昌硕《一帘金碧》　　　　　齐白石《天香献寿》

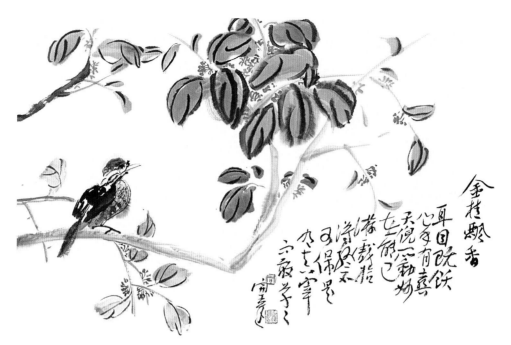

周凯达《金桂飘香》

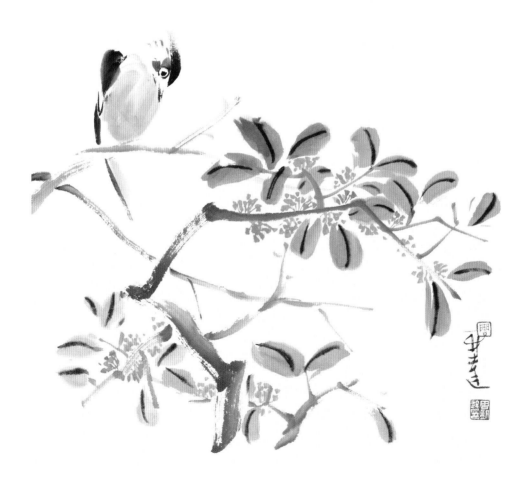

周凯达《桂花小鸟》

（23）合欢花

　　合欢花，简称"合欢"，也叫"合昏""夜合"，主要是因为它的小叶一到晚上就闭合到一起。
花形类似绒线球或雏鸟，或挂在马颈下的红缨，因此得名"绒花树""鸟绒""马缨花"。

花形似绒线球

　　要画一些新的花卉题材必须通过写生了解其形状结构及
物理特性，这样，用笔才能心手相应，畅神达意。

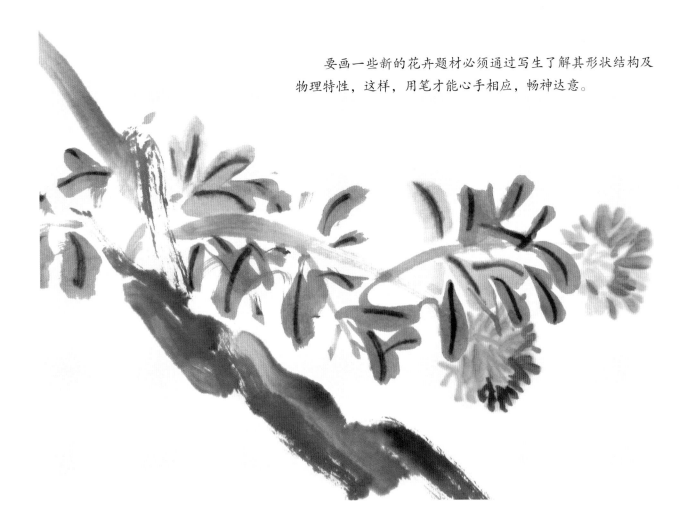

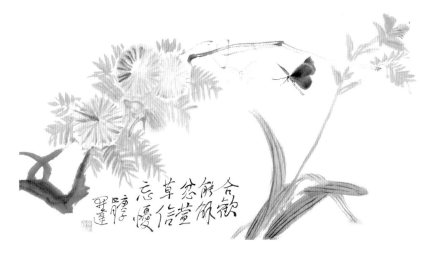

周凯达《合欢能解忿，萱草信忘忧》

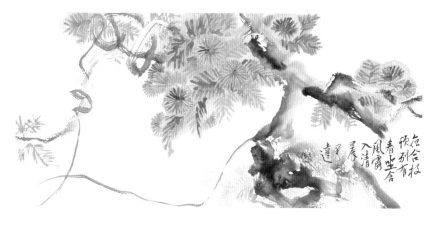

周凯达《夜合枝头别有春》

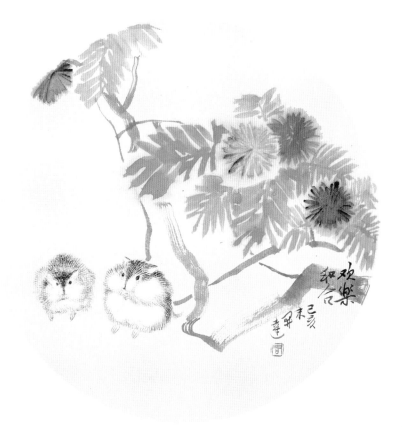

周凯达《欢乐和合》

（24）夹竹桃

其因茎部像竹，花朵像桃，故得名夹竹桃。为常绿直立大灌木，高可达5米，叶轮生，枝条下部为对生。聚伞花序顶生，花萼直立；花冠深红色或白色，有芳香，重瓣。

单枚叶，长条形。

长势如上仰竹子的画法，可参考。

花形如桃花，似伞状结构生长。

画花、叶、枝要有前后、左右的空间分布，忌并列梳状分布。

周凯达《夹竹桃》

周凯达《芳姿劲节本来同，绿荫红妆一样浓》

（25）梨花

　　梨花为伞房花序，花瓣近圆形或宽椭圆形，洁白如琼玉，别名玉雨花。俗称牡丹为贵客，梨花为淡客，因为梨花素雅、淡逸。汪洙诗："院落沉沉晓，花开白雪香。一枝轻带雨，泪湿贵妃妆。"

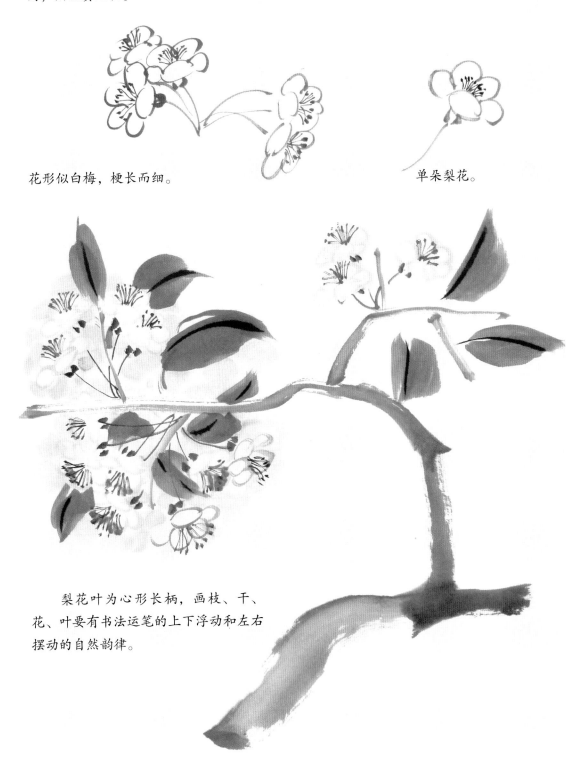

花形似白梅，梗长而细。

单朵梨花。

　　梨花叶为心形长柄，画枝、干、花、叶要有书法运笔的上下浮动和左右摆动的自然韵律。

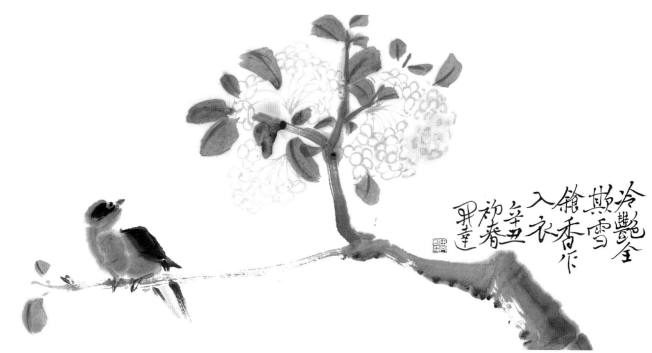

周凯达《冷艳全欺雪》

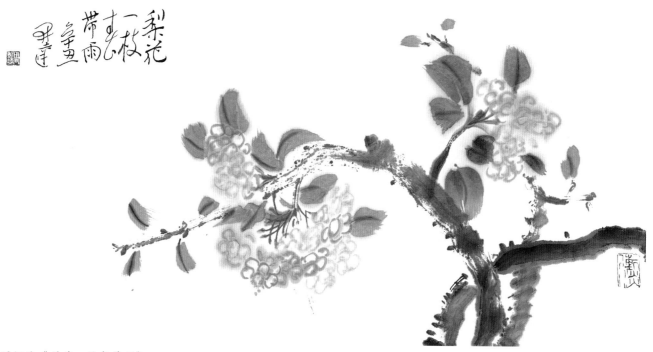

周凯达《梨花一枝春带雨》

（26）荔枝

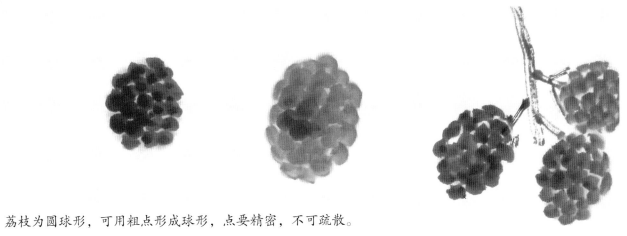

荔枝为圆球形，可用粗点形成球形，点要精密，不可疏散。

荔枝叶为条形长叶，枝、叶、果的连接要符合其生长规律。

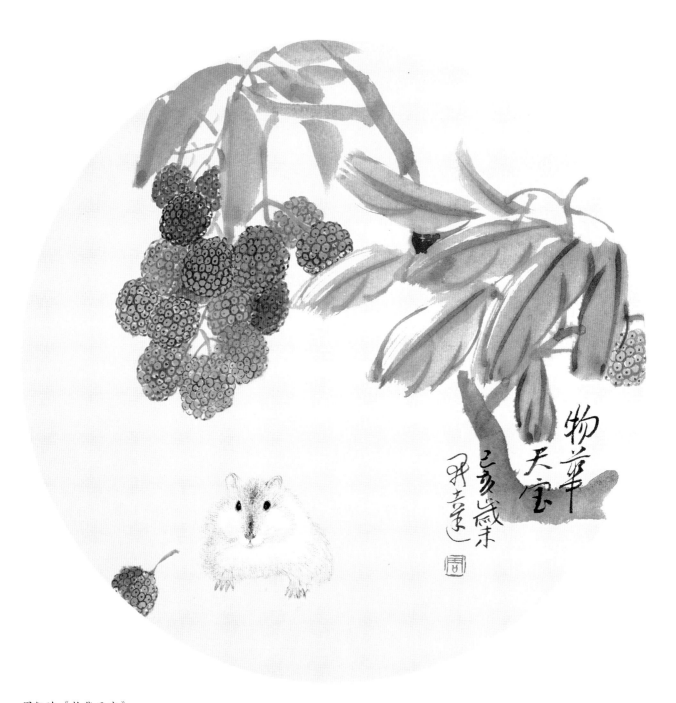

周凯达《物华天宝》

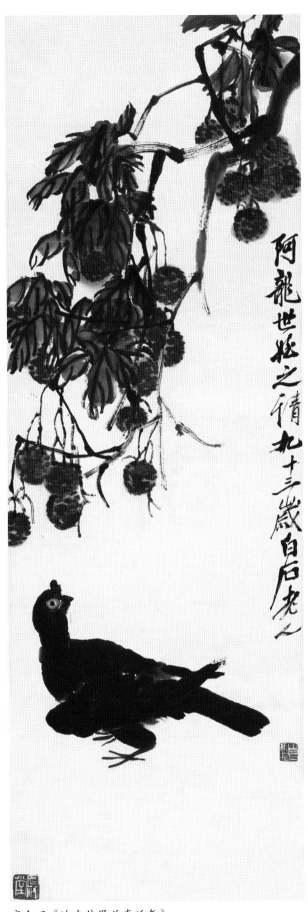

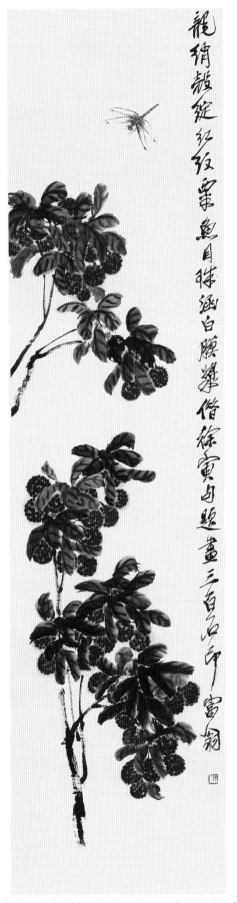

齐白石《岭南佳果益寿延年》　　　　　　　　齐白石《龙绡壳绽红纹，粟鱼目珠涵白膜浆》

（27）凌霄花

　　凌霄花寓意慈母之爱，常与冬青、樱草组合在一起，结成花束赠送给母亲，表达对母亲的热爱之情。凌霄花花形如喇叭花，色多呈橘红色，枝叶、藤蔓如紫藤，画法可类推。

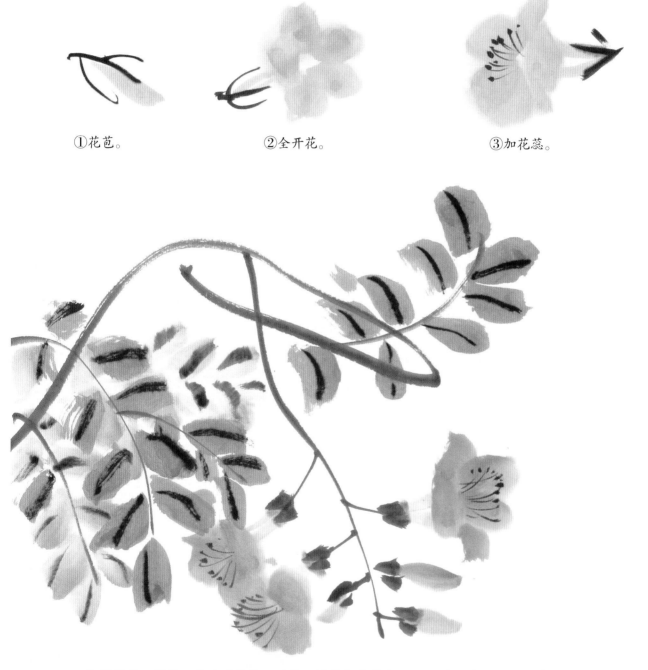

①花苞。　　　　　　②全开花。　　　　　　③加花蕊。

　　除花形外，藤蔓、枝叶的长势、形状、结构与紫藤类似，可借用其画法。古诗云："可惜人间两清绝，不教媚妩对闲身。"

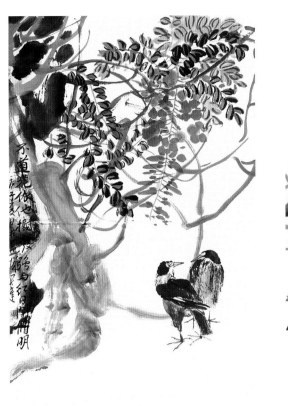
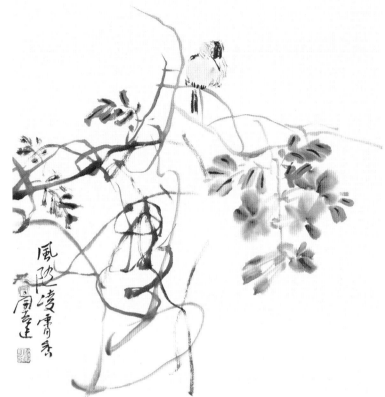

周凯达《不道花依他树发，强与红日斗修明》　　周凯达《风随凌霄香》

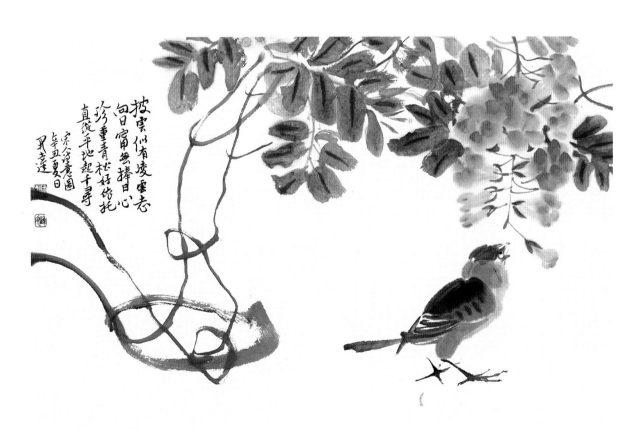

周凯达《披云似有凌云志》

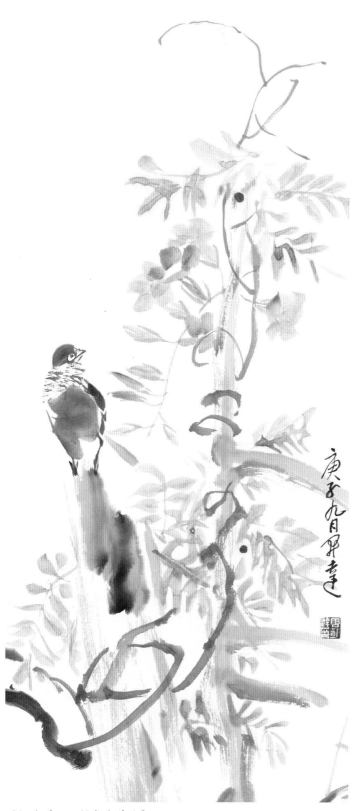

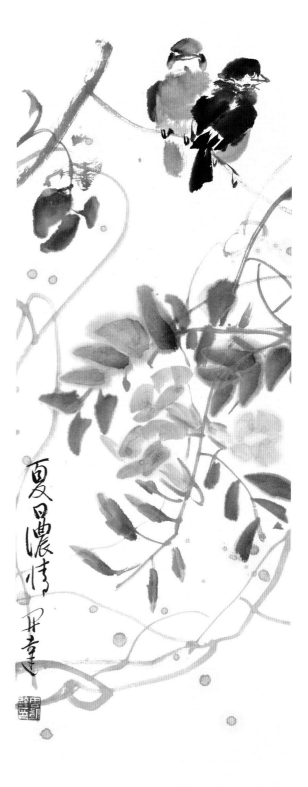

周凯达《天风摇曳宝花垂》　　　　　　　　　　　　周凯达《夏日浓情》

（28）令箭荷花

全开花的里层花瓣较宽大，色淡而
嫩；外层花瓣细长，色浓艳而老。

花苞被细长萼片包裹，
画时要有浓淡变化。

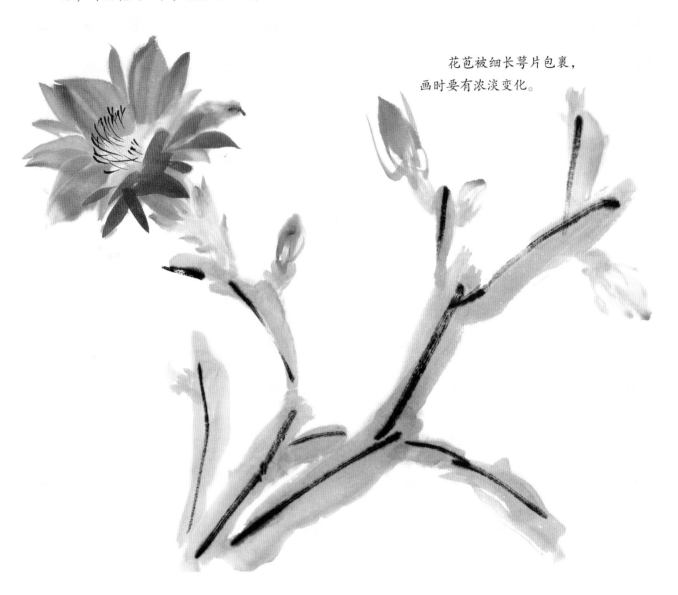

令箭荷花为仙人掌科多年生常青附生类植物，因其茎扁
平，呈披针形，形似令箭，花似睡莲，故名令箭荷花。

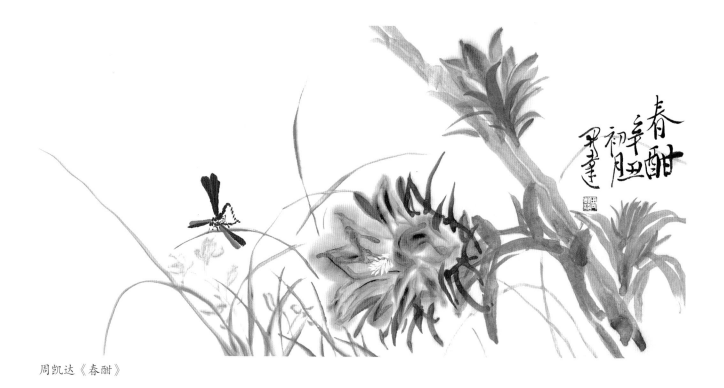

周凯达《春酣》

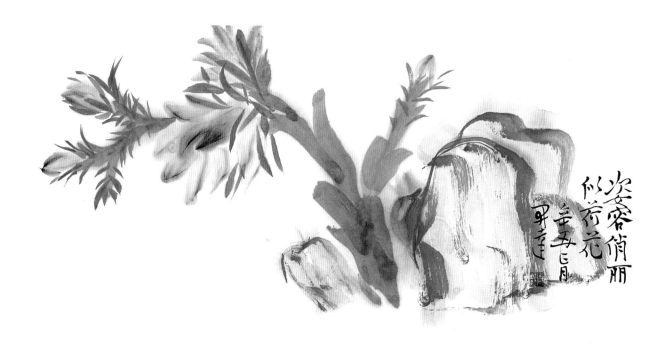

周凯达《姿容俏丽似荷花》

（29）三角梅

三角梅花形。

三角梅叶形。

花瓣为三瓣，似三角形；花蕊细小、微
黄；花集中在枝条顶部生长。

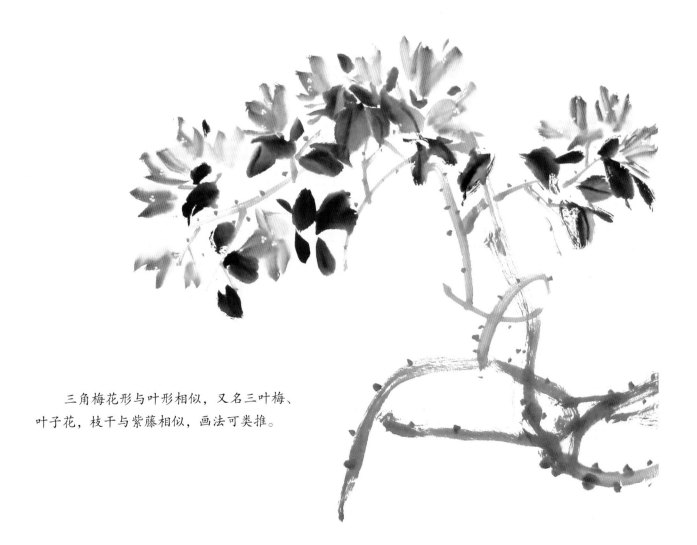

　　三角梅花形与叶形相似，又名三叶梅、
叶子花，枝干与紫藤相似，画法可类推。

周凯达《三角梅》

周凯达《花溪水暖》

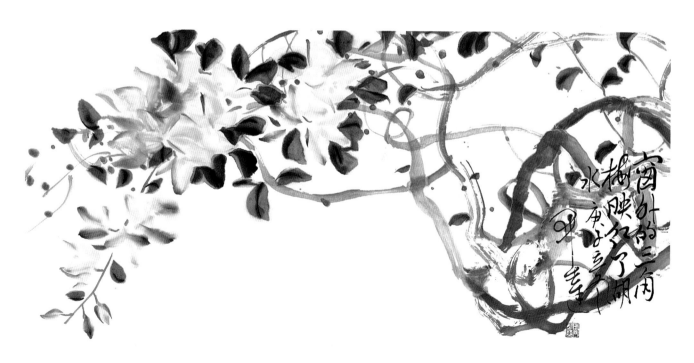

周凯达《三角梅》

周凯达《花长好》

周凯达《满园春色》

周凯达《山溪清浅》

（30）水仙

水仙花象征思念，表示团圆，传说水仙花是尧帝的女儿娥皇、女英的化身，有"天仙不行地，且借水为名"的诗句。

①用淡墨画花瓣，显娇嫩，一般为六瓣。

②花蕊用浓墨圈点，再敷以黄色。

③花苞呈管状，顶部呈圆球形。

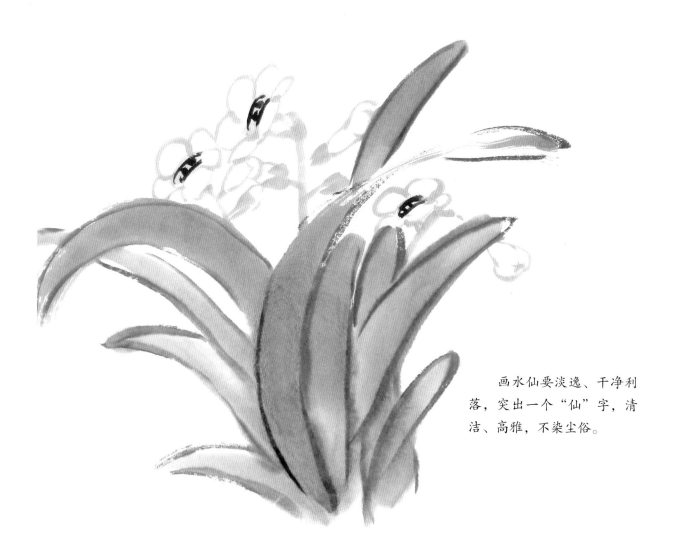

画水仙要淡逸、干净利落，突出一个"仙"字，清洁、高雅，不染尘俗。

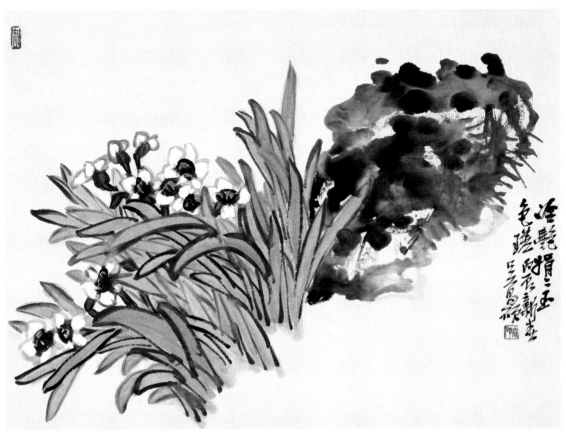

［清］吴昌硕《冷艳娟娟玉色清》

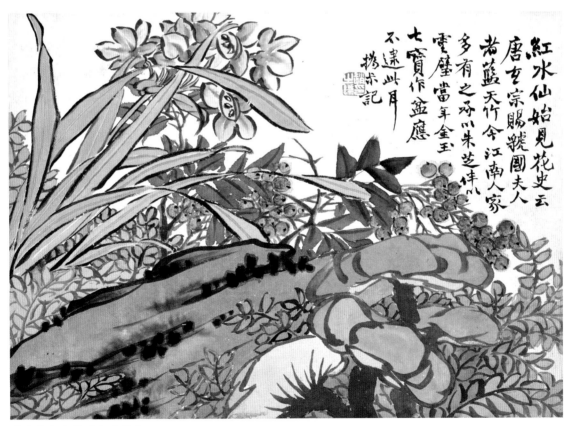

［清］赵之谦《红水仙》

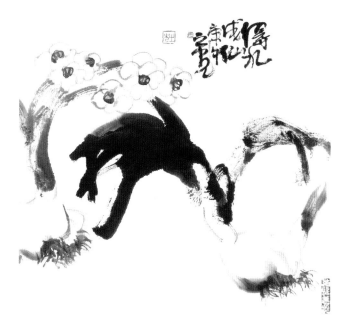

张之光《得水成仙》

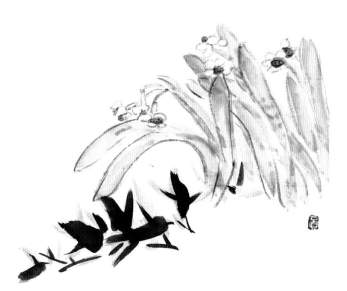

陈子庄《水仙清竹》

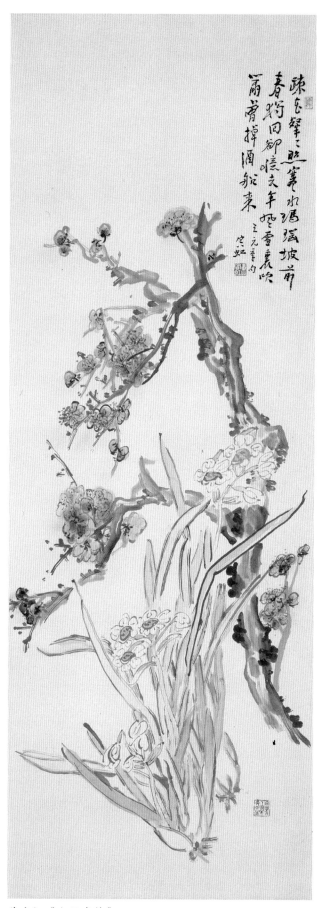

黄宾虹《水仙寒梅》

周凯达《室雅何须大》

周凯达《淡墨轻和玉露香》

（31）桃花

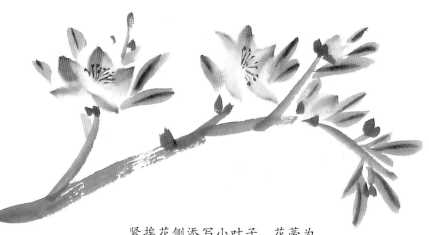

桃花与梅花略有不同，即瓣形较尖。

紧挨花侧添写小叶子，花蒂为赭红色，花蕊与梅花同色，但要浓重一些。

一直以来，桃花离不开"爱情"两个字，人们常说"桃花运"，就是因为桃花能给人带来爱情的机遇。著名的桃花诗如崔护的《题都城南庄》：

去年今日此门中，人面桃花相映红。

人面不知何处去，桃花依旧笑春风。

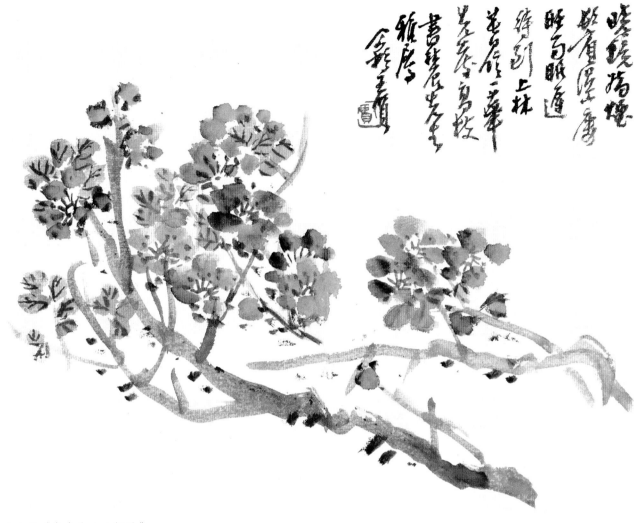

王个簃《春来先上小桃枝》

周凯达《山寺桃花始盛开》

周凯达《几经夜雨香犹在》

（32）萱草

萱草又名金针花、一日百合、忘忧草、宜男草。管状花卉，叶形长，比兰叶宽大，属碱性植物，可安神，故名忘忧草。

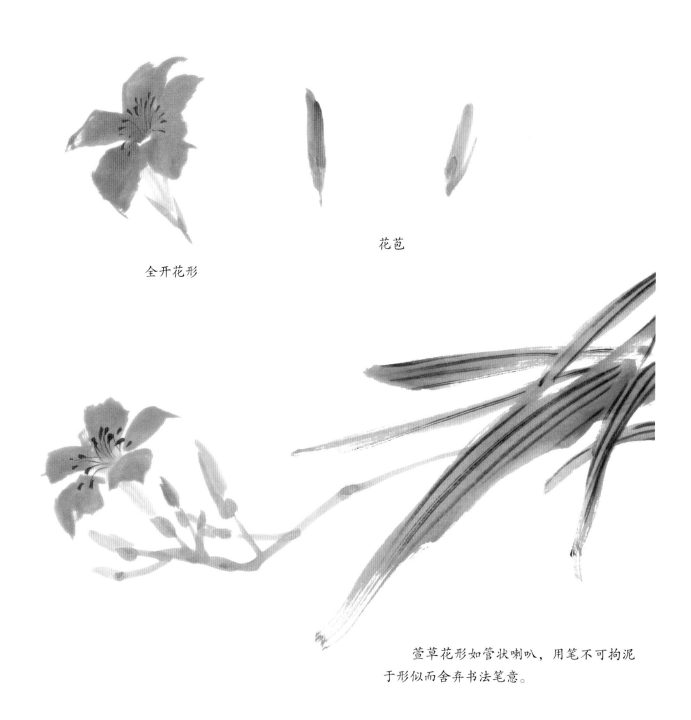

花苞

全开花形

萱草花形如管状喇叭，用笔不可拘泥于形似而舍弃书法笔意。

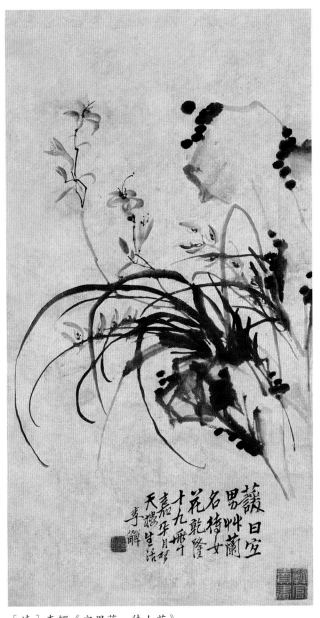

［清］李鱓《宜男草，待女花》　　　　　　　　　　［清］八大山人《草虫图》

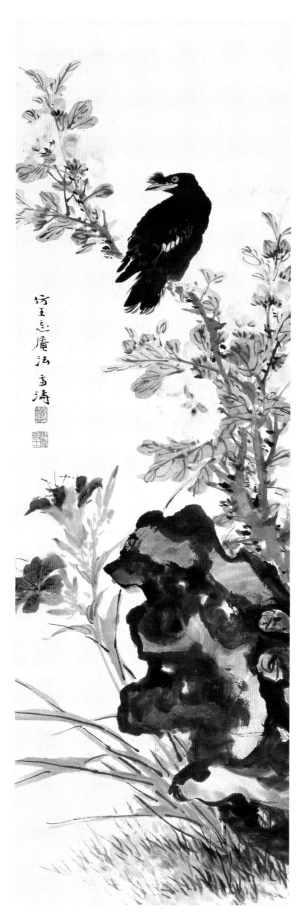

姚震西《无题》

王雪涛《仿王忘庵法》　　　　周凯达《萱草能解忧》

（33）绣球花

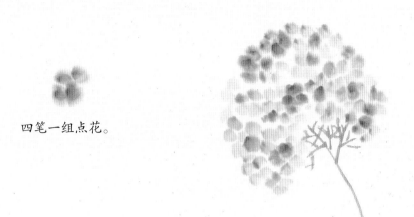

四笔一组点花。

球形花冠，里面
为伞状结构的枝梗，
攒点成画，注意轮廓
为球形。

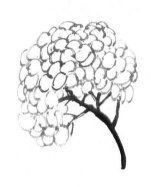

勾圈法画花。

叶子为卵圆形，随枝干走
势互生，画时要注意前后、左
右空间结构。

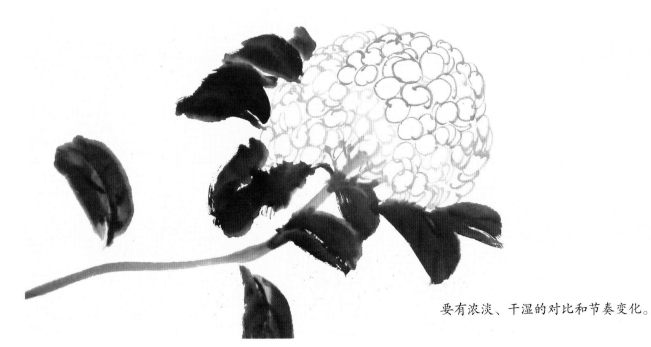

要有浓淡、干湿的对比和节奏变化。

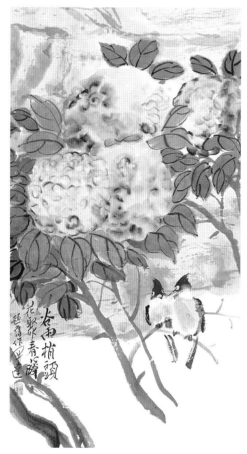

周凯达《谷雨梢头》

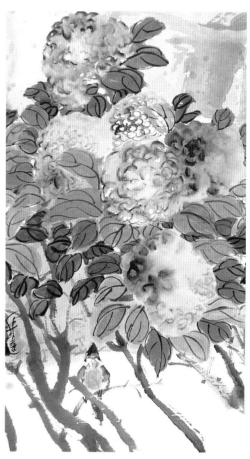

周凯达《东风吹暖入晴天》

周凯达《丽日清风》

周凯达《天朗气清》

周凯达《若无闲事挂心头，便是人间
好时节》

（34）月季花

月季与蔷薇相似，花瓣翻卷，边缘直方，为三角形套叠组合。

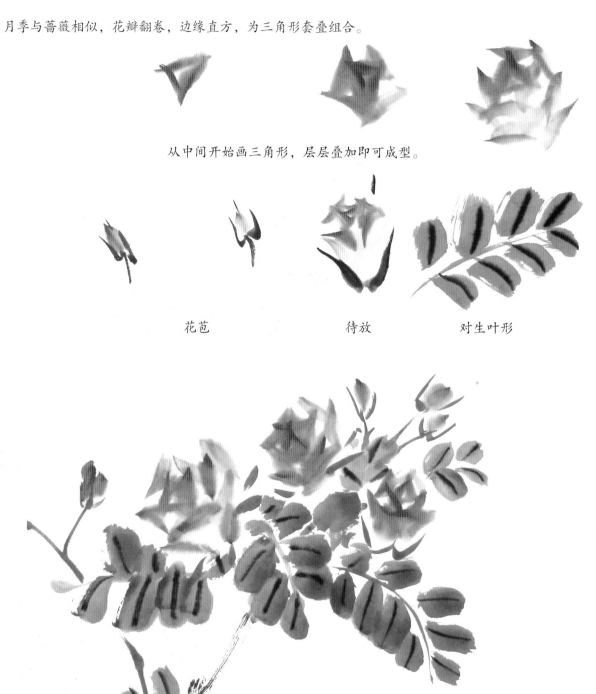

从中间开始画三角形，层层叠加即可成型。

花苞　　　　　　　　待放　　　　　　　对生叶形

花、花苞、叶子都可用单位图式重复，构成完整作品，方向依枝干走势而定。

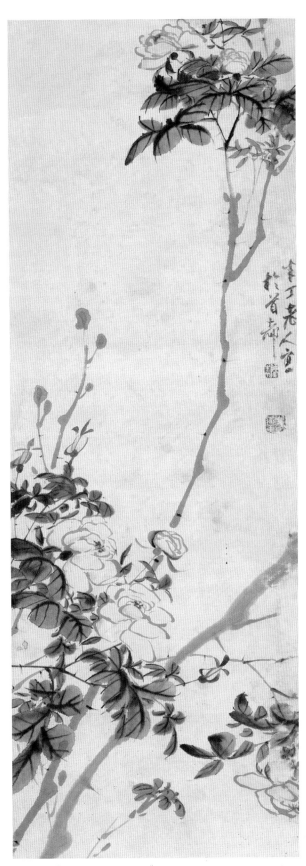

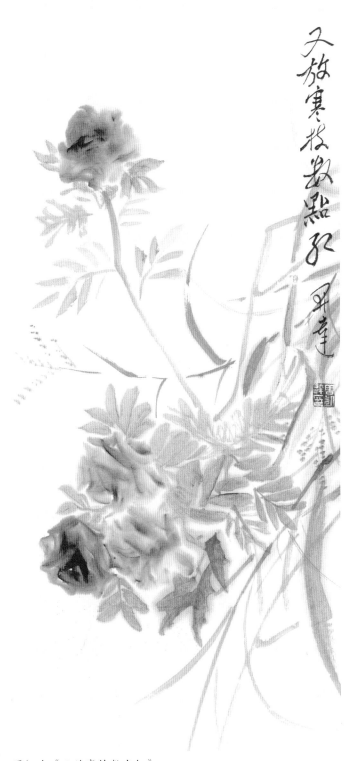

陈半丁《一枝才谢一枝殷》　　　　　　　　周凯达《又放寒枝数点红》

周凯达《此花无日不春风》

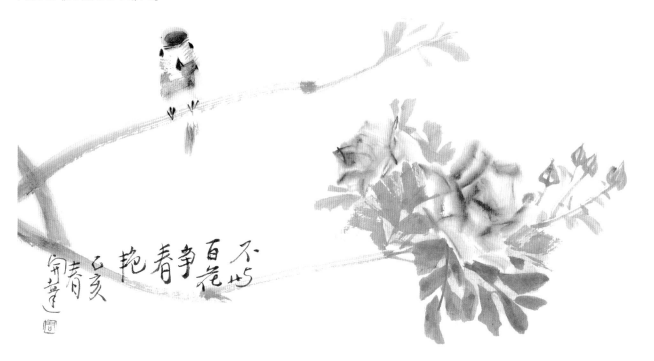

周凯达《不与百花争春艳》

周凯达《无题》　　　　　　　　　　　　周凯达《无题》

（二）禽鸟鱼蟹画法

（1）鹌鹑

①先用淡墨勾画出鹌鹑的形体结构及轮廓。

②用浓墨点写嘴、眼睛、爪足。

③用赭墨色点背部羽毛及尾巴，要有条理和秩序，不可散乱。

④用淡墨积点法画出腹部，最后用白粉画出羽毛纹理。

　　两只鹌鹑一前一后显示空间感，加几枝树枝，增添几分萧疏、清寒的气氛。

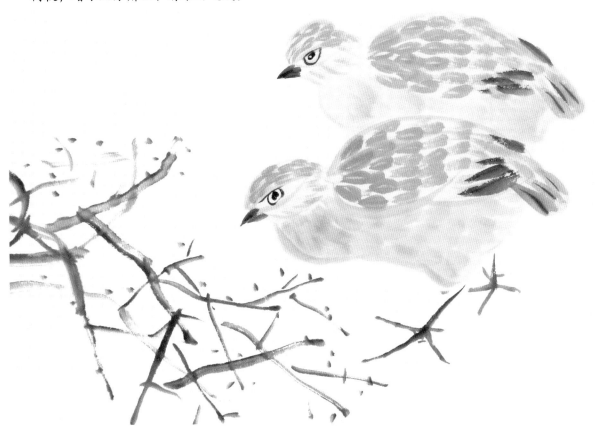

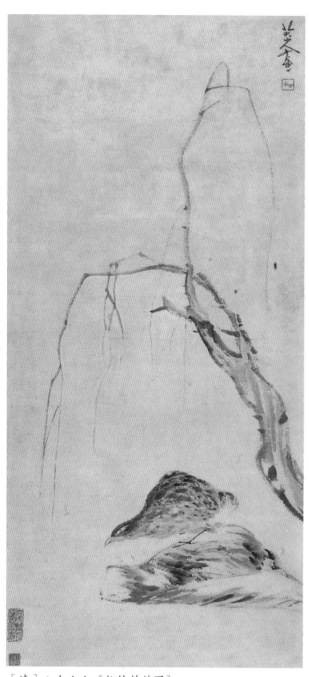

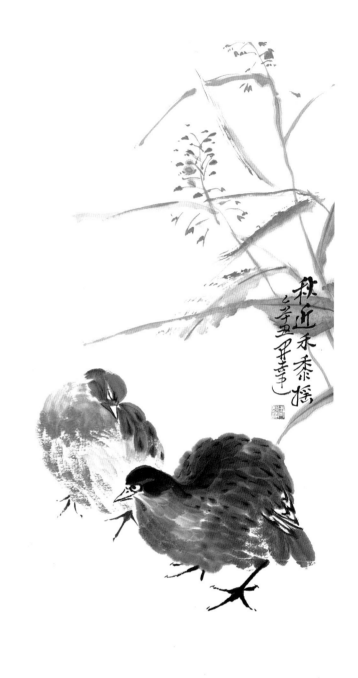

［清］八大山人《柳枝鹌鹑图》　　　　　　　　　　　周凯达《秋近禾黍摇》

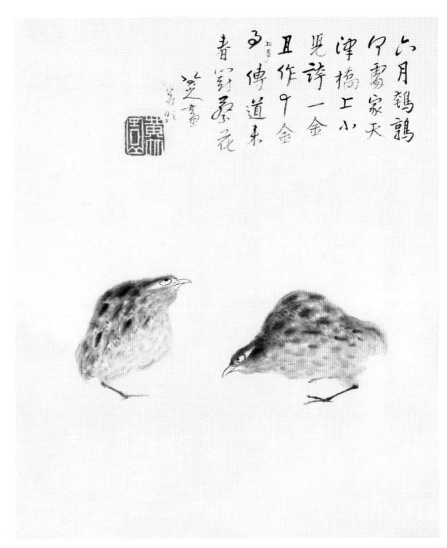

［清］八大山人《花鸟册》之一

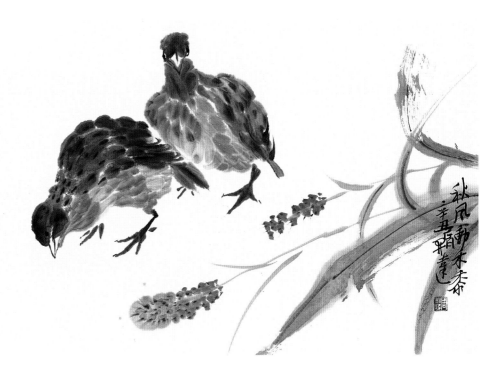

周凯达《秋风动禾黍》

（2）白鹭

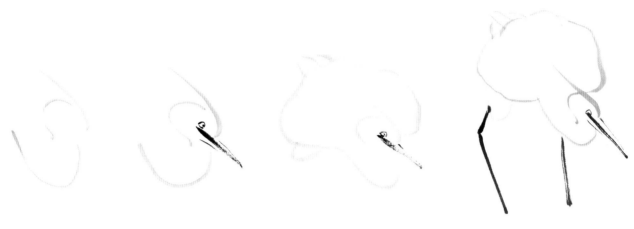

①用淡墨画头和
颈的轮廓。

②用浓墨画嘴和
眼睛。

③勾出身体部位的轮廓，
注意透视变化。

④最后添加腿。

　　在此作品中，白鹭造型准确，并进行了简化和夸张，整体上做了黑白
灰、点线面的秩序化归纳，意境清旷、淡远、简洁、宁静。

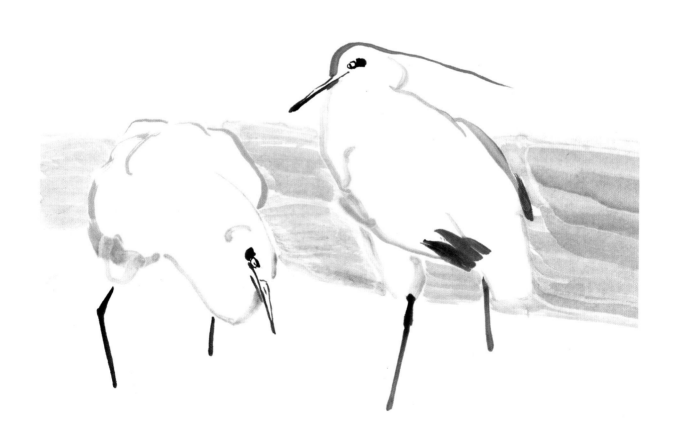

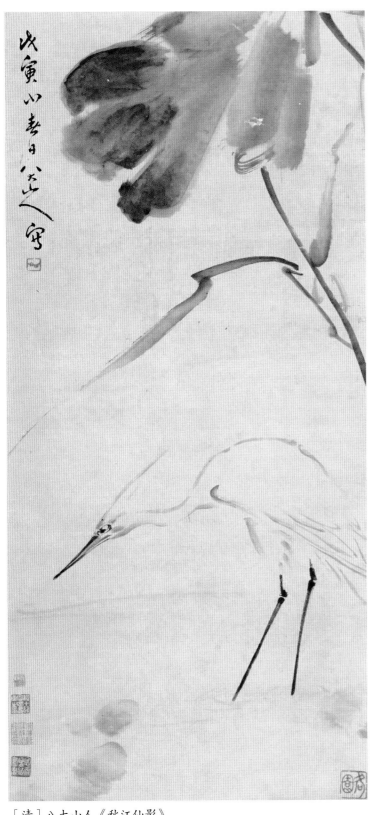

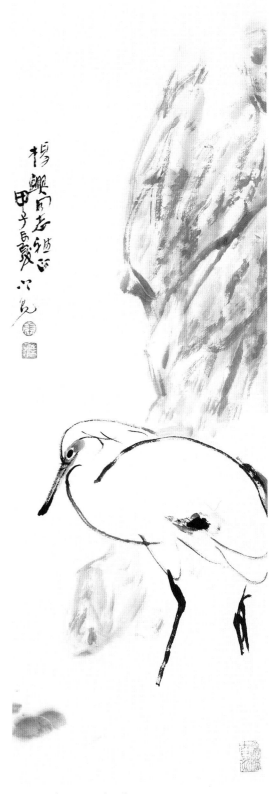

［清］八大山人《秋江仙影》　　　　　　　　　张之光《顾影逗清波》

周凯达《秋江冷艳》

周凯达《蒹葭苍苍》

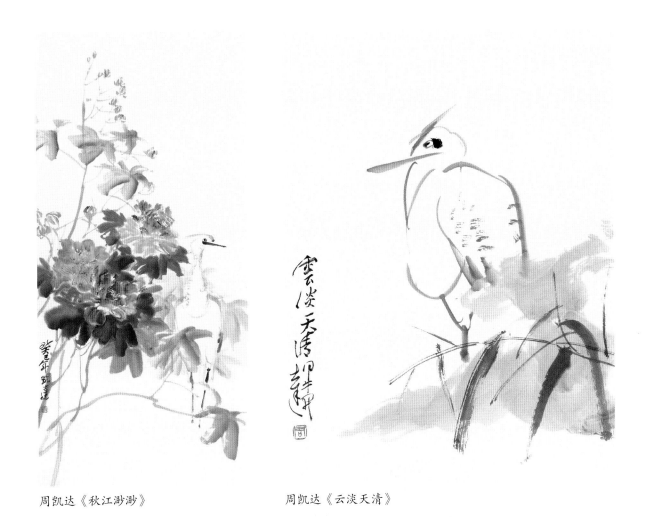

周凯达《秋江渺渺》　　　　　周凯达《云淡天清》

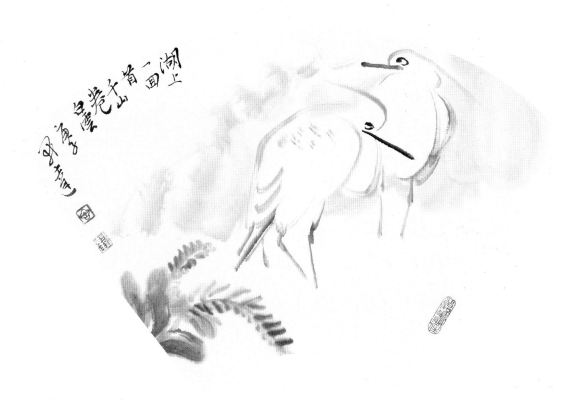

周凯达《千山卷白云》

（3）斑鸠

① 先从背部开始，
两三笔画出背部。

②画翅羽、尾羽、腹部，
腹部松软，用色要淡。

③根据动态结构画
出头、颈部。

④用浓墨干笔添加纹
理，画腿足。

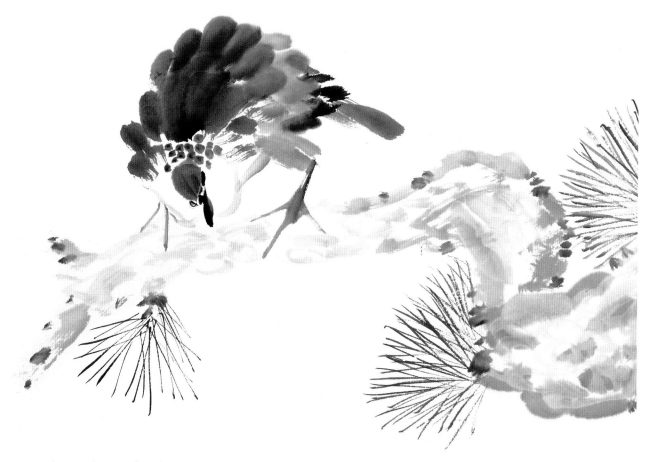

这幅画中，斑鸠动态生动，浓淡布置得宜，松针挺劲有力，一丝不苟，空间疏阔，意境淡远。

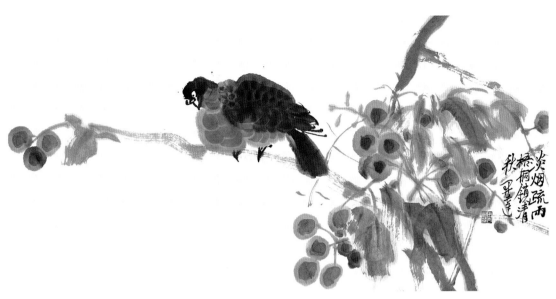

周凯达《淡烟疏雨》

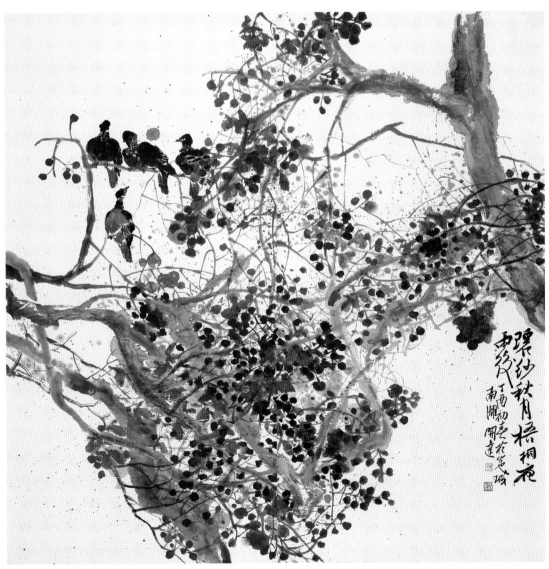

周凯达《碧纱秋月　梧桐夜雨后》

（4）鹎鸟

正面：

①用浓墨画出头顶、
眼睛、嘴部、腮毛。

②用淡墨铺毫画出腹部
软羽，腿部略微突出。

③用浓墨画出肩
胛及翅羽、尾
羽，最后用细笔
勾勒出足爪。

正立式

侧面：

①圈眼点睛。　②点头顶并勾勒出嘴部。

③用淡墨画出背部，
注意透视变化。

④用浓墨写出翅膀、
羽毛和尾部。

侧立式　　　　　　　　　　侧立回望式

花鸟写意重点强调书写的意味，不可拘泥于形似，也不能丢掉形象的表达，要寻找书写随意性与造型客观性的平衡点，这个平衡点在于对客观物象的熟悉与透彻了解，以及对书法的恒久磨炼。

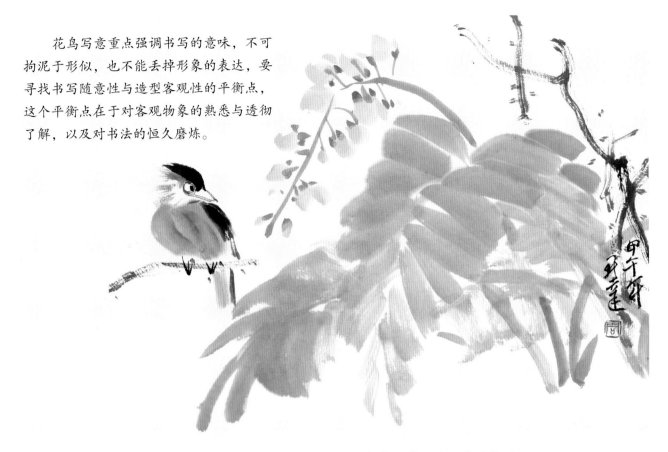

此幅画作中，鹎鸟造型准确、生动，用笔活脱；三角梅的花、叶、藤笔笔写来，充满精、气、神。画面清新雅致，亮丽而不失含韵之美。

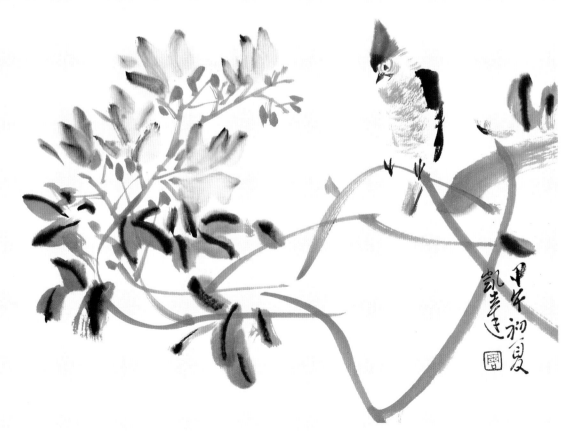

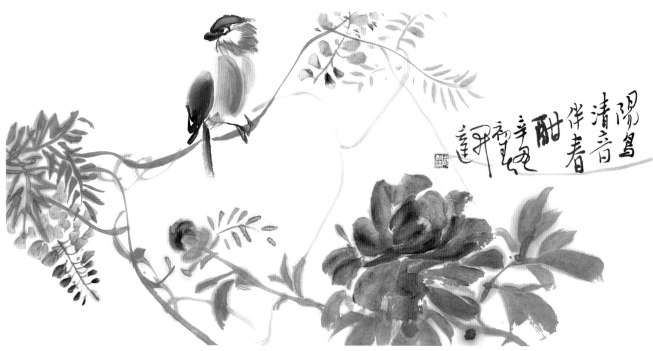

周凯达《阳鸟清音伴春酣》

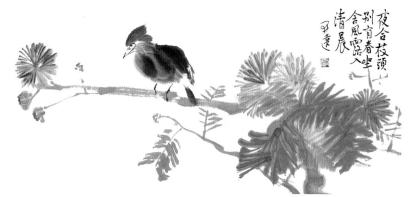

周凯达《夜合枝头别有春》

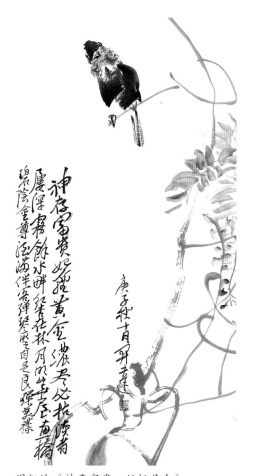

周凯达《神存富贵，始轻黄金》

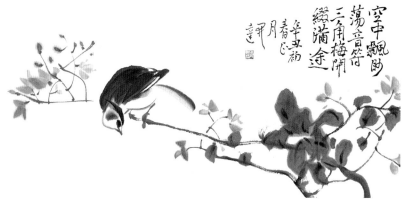

周凯达《三角梅开缀满途》

（5）八哥

画法1：

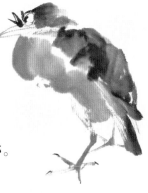

①用重墨画出
嘴和眼睛。

②画出头部。

③用淡墨卧锋画出腹部。

④用浓墨画出背部及
尾毛，勾写爪足。

画法2：

 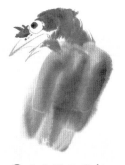 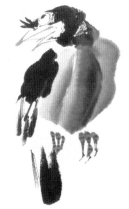

①画眼睛、
嘴部。

②画鼻毛、
头部。

③用淡墨画腹部。

④用浓墨画出背部及
尾毛，勾写爪足。

　　八哥虽通体黝黑，但为区别结
构，可作浓淡变化，头、背、尾用
浓墨，腹部稍淡，爪要画得挺劲有
力，干净利落。
　　画面物象的位置安排、浓淡关
系都要突出八哥的主体地位。

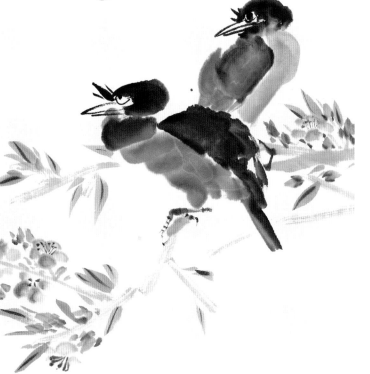

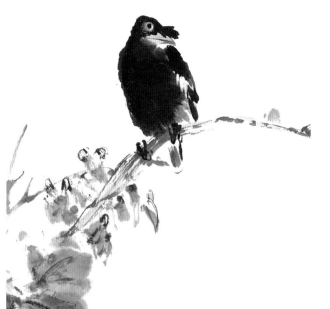

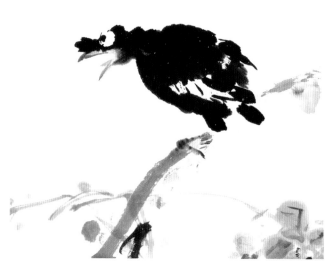

王雪涛《八哥红叶》（局部）

萧朗《紫藤八哥》（局部）

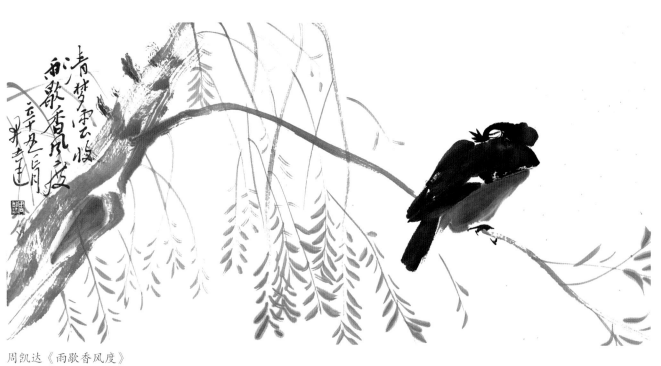

周凯达《雨歇香风度》

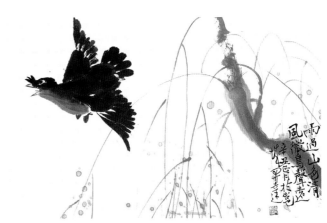

周凯达《雨过山色清》

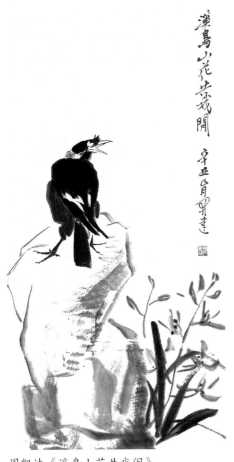

周凯达《溪鸟山花共我闲》

周凯达《秋原》

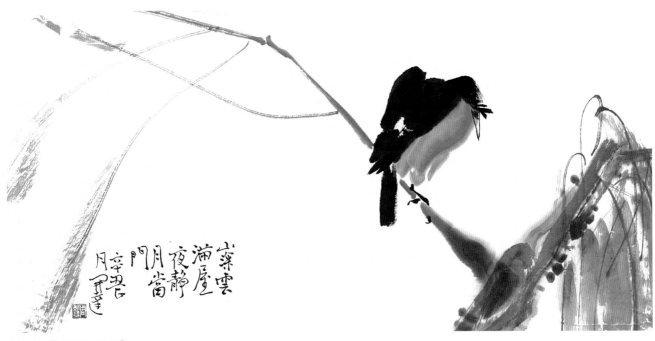

周凯达《夜静月当门》

（6）翠鸟

①圈点眼睛。

②勾勒嘴形。

③用石绿画出头顶
　及背部、尾羽。

④用赭红色点写出
　腹部，勾写爪足。

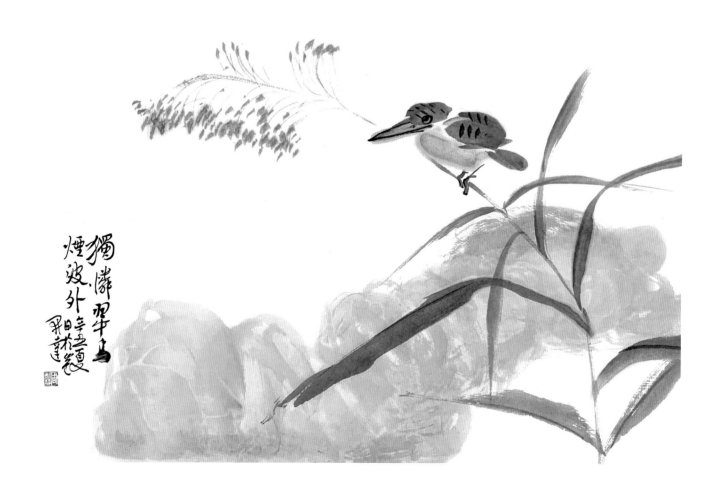

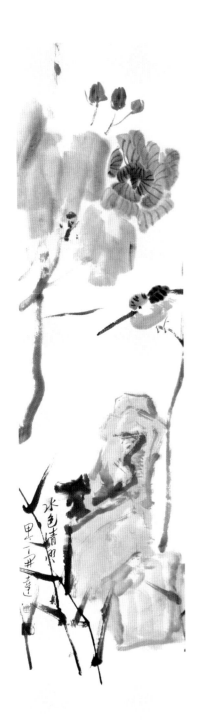

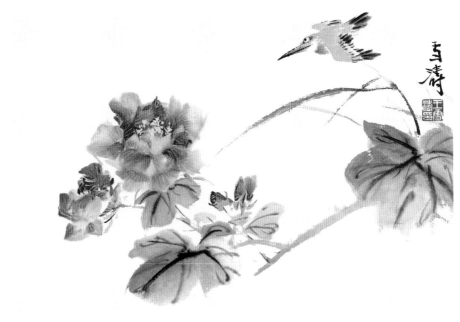

王雪涛《秋江晓色》

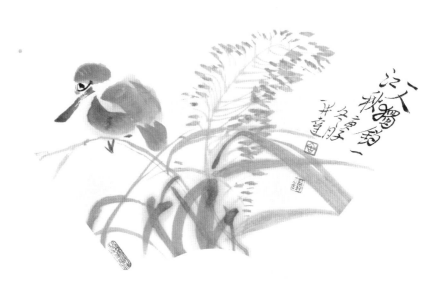

周凯达《水色清明》　　　周凯达《一人独钓一江秋》

（7）鹅、鸭

鹅：

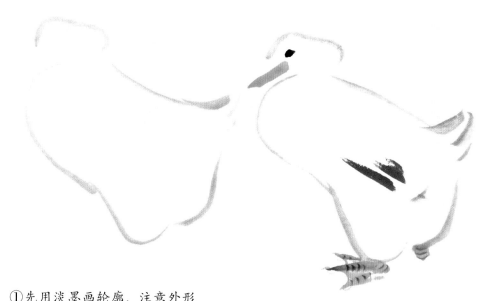

①先用淡墨画轮廓，注意外形
要随结构变化有起伏节奏。

②用色、墨画出眼睛、嘴、翅羽、
尾巴、腿足。

鸭：

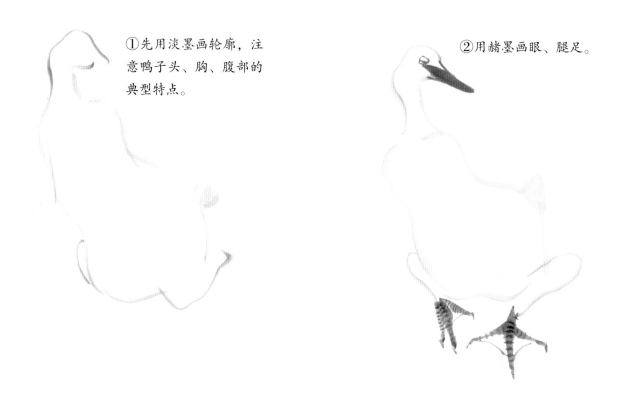

①先用淡墨画轮廓，注
意鸭子头、胸、腹部的
典型特点。

②用赭墨画眼、腿足。

这幅画运用了以实衬虚的表现手法，用笔从容自如，不急不躁，造型简洁，意境淡逸、宁静。

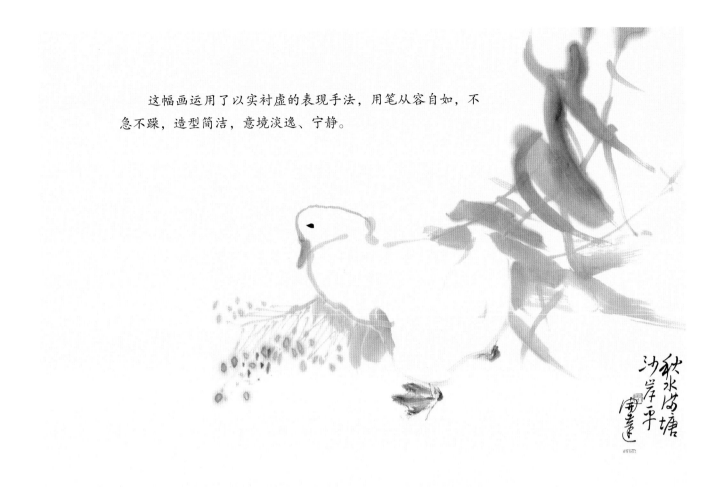

鹅的造型稍区别于鸭，头冠部分不同，要注意区分。

周凯达《柳丝翻飞戏双鹅》

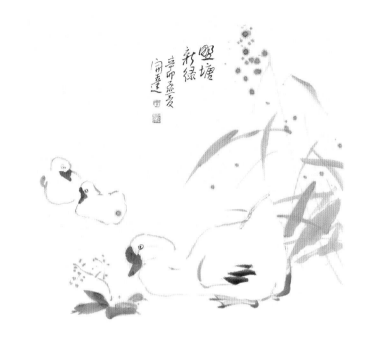

周凯达《野塘新绿》

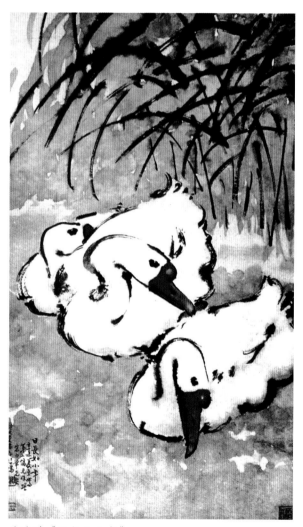

徐悲鸿《日长如小年》

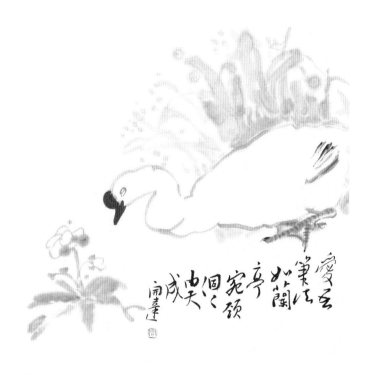

周凯达《爱吾笔法如兰亭，宛颈个个由天成》

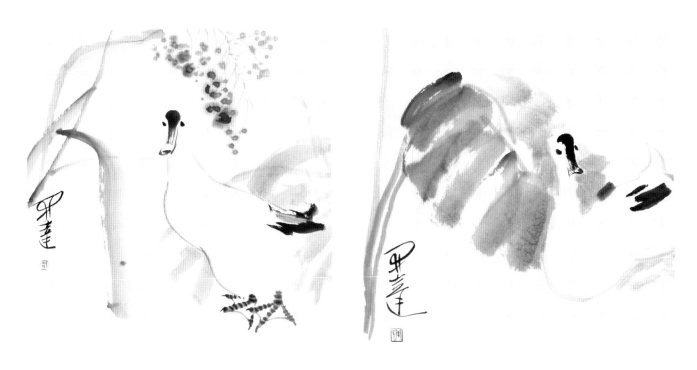

周凯达《禾黍》

周凯达《清秋时节》

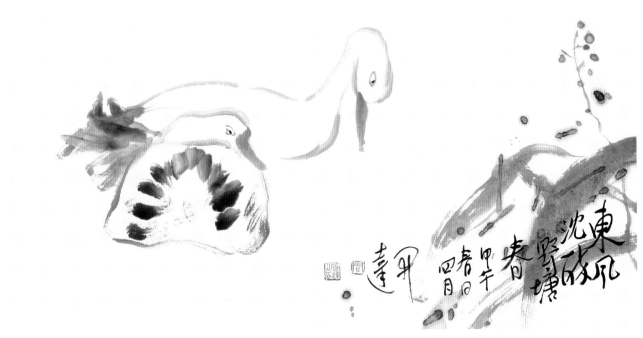

周凯达《东风沉醉野塘春》

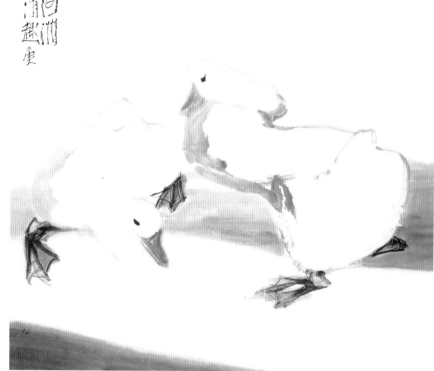

陈子庄《池塘秋雨过》　　　　张之光《河洲清趣》

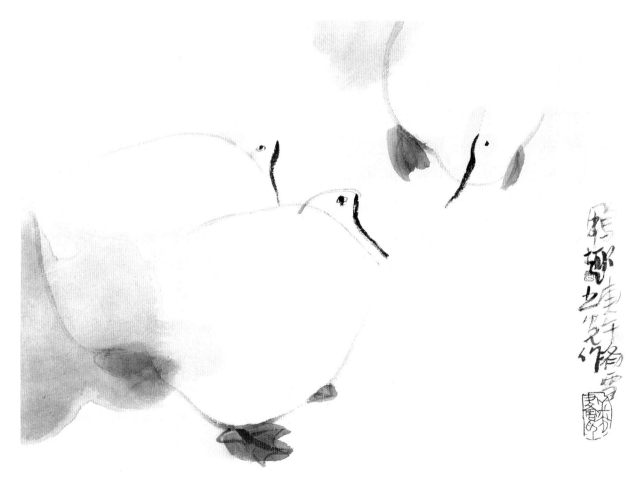

张之光《河滨鸭趣》

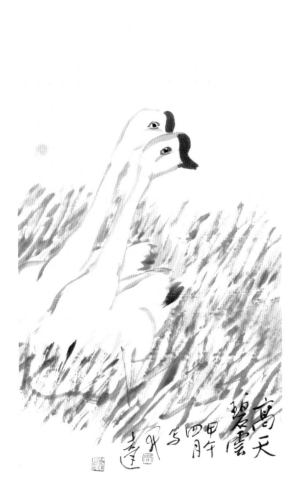

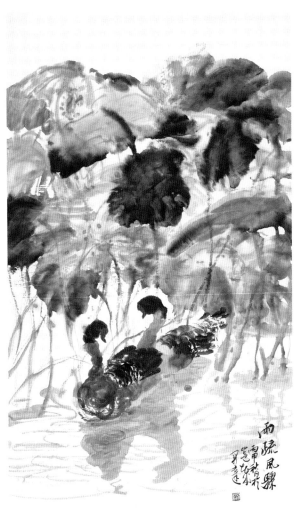

周凯达《高天碧云》

周凯达《雨疏风骤》

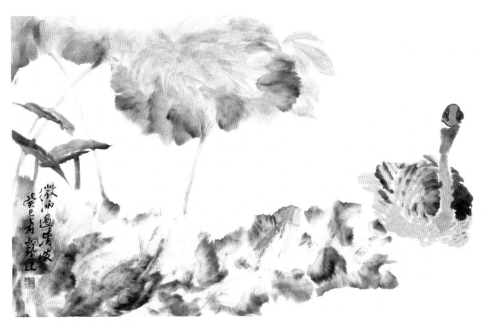

周凯达《雨余荡清波》

（8）飞鸟

心中要有鸟的形象、结构、动
态、透视等"印象"。

注意中轴线的作用。

两侧翅膀张
开时的透视形。

画法1：

①确定头、肩、背的位
置及大小，用笔肯定地
点写上去。

②根据透视变
化点写翅羽及
尾羽。

④用石绿画鸟，
步骤原理相同。

③用赭石色画鸟头、肩
背，其他用浓墨，步骤
原理相同。

画法2：

①先用淡墨点出头、背、肩膀，注
意中轴线结构与透视的对称性。

②用浓墨点写翅膀、尾羽等主要羽毛。

③最后添加嘴及眼睛，用浓墨干笔点出
头、肩、背部肌理。

牡丹清艳绝俗，叶子呈灰绿，色相虚隐，飞鸟用浓墨，画面虚实得当，空旷疏远，无一丝媚俗之气。

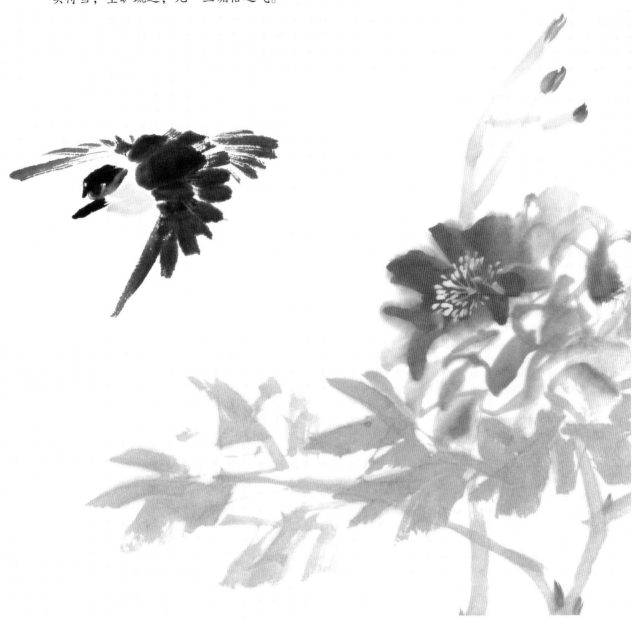

萧朗《云淡风轻》（局部）

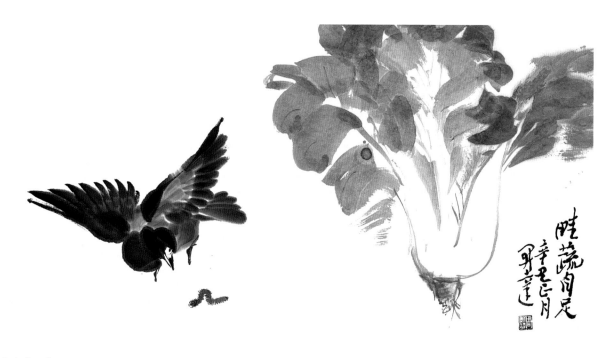

周凯达《畦蔬自足》

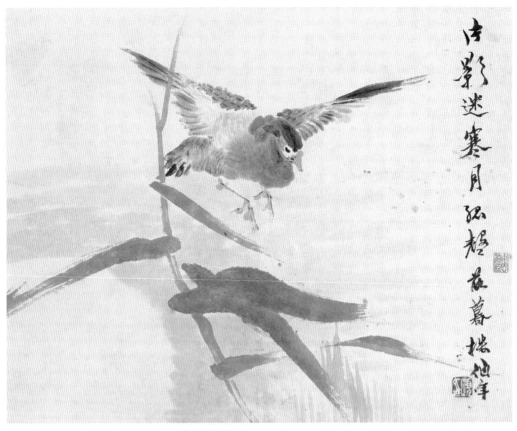

［清］任伯年《片影迷寒月，孤声落暮楼》

［清］任伯年《双栖》

（9）凫鸭

①从大处着手，先画肩背、翅羽。　　②画翅膀、硬羽两三片，顺手画出尾部。

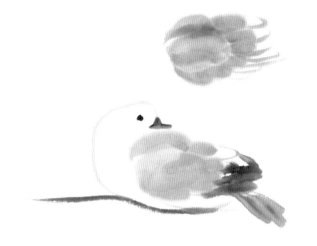

③用淡墨细笔勾出头、颈、腹，结构、外形要有起
伏，最后点写眼睛和嘴。

　　凫鸭配景须与水有关，芙蓉花艳而不妖娆，与凫
鸭搭配很恰当，空间疏远，气氛娴静，很好地表现了
野逸、恬静的意境。

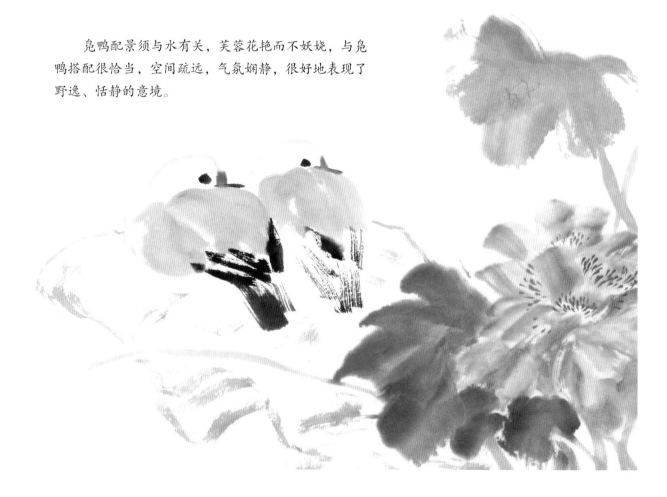

周凯达《芙蓉双凫》

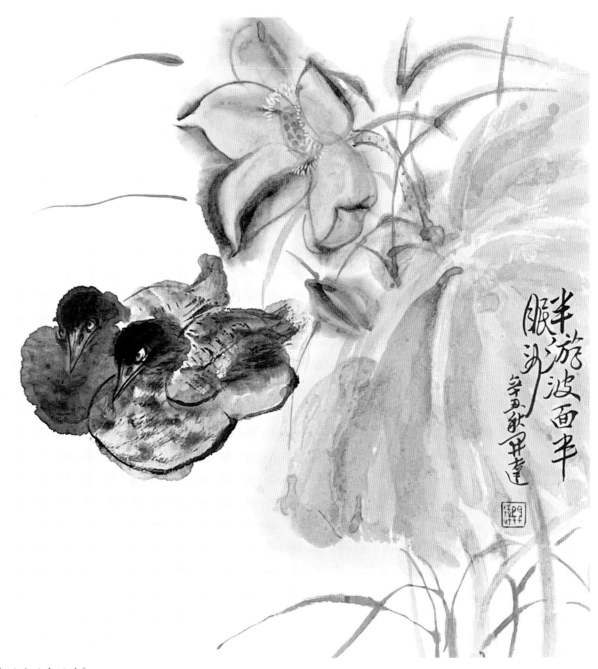

周凯达《半游波面半眠沙》

（10）鸽子

①先用淡墨画椭圆形身体及中线、翅膀、
尾，以及主要结构透视关系。

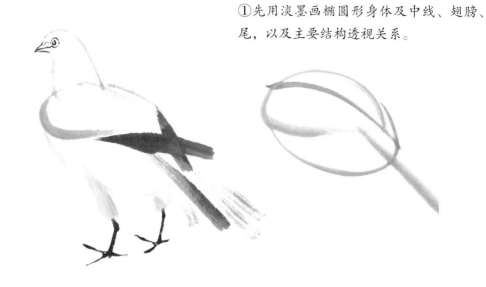

②加上头颈、嘴、眼、腹部、腿及爪足，翅膀的主要羽
毛可概括为两三笔，用浓墨画出。

两只鸽子的组合一纵一横，有前后空间关系。对其
造型进行了抽象、概括和简化，将其纳入黑白灰、点线
面之构成形式的秩序当中，具有抽象的意味和美感。

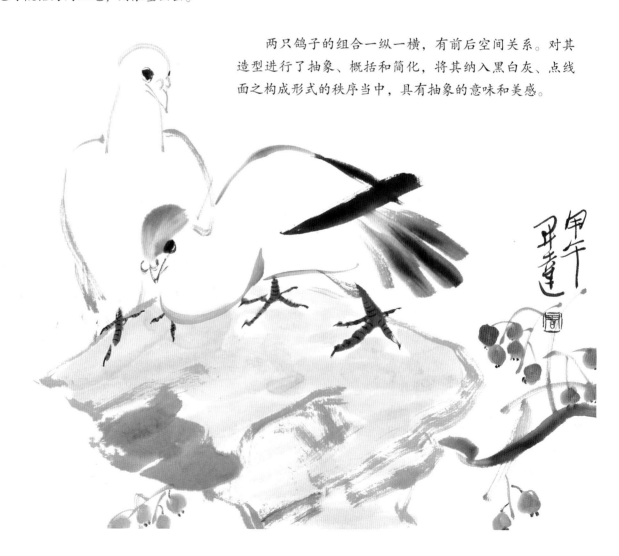

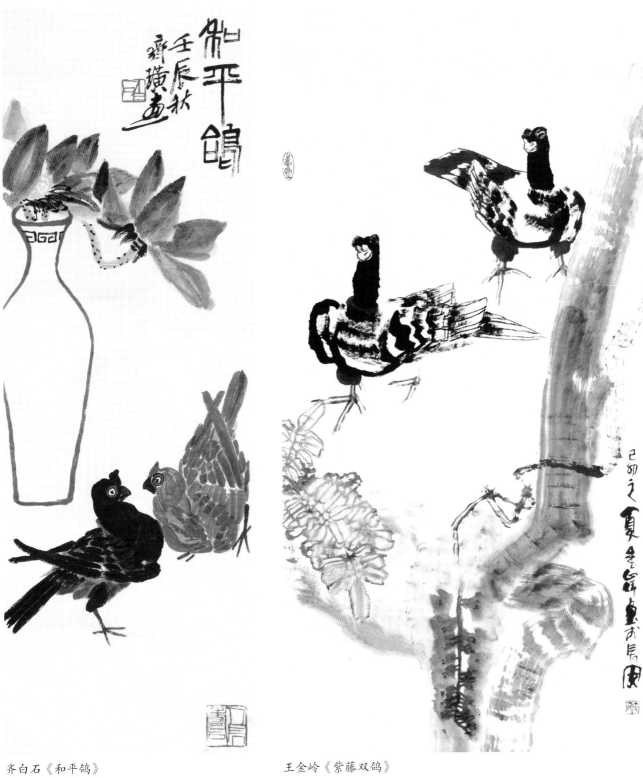

齐白石《和平鸽》　　　　　　　王金岭《紫藤双鸽》

王金岭《无题》

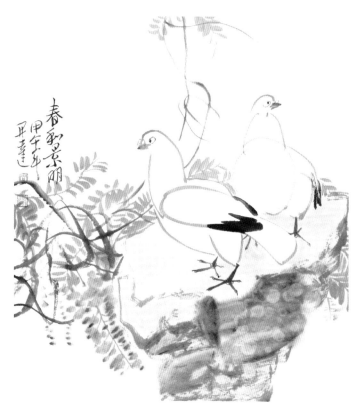

周凯达《春和景明》

（11）蜡嘴雀

画法1：

①用淡墨三笔画出肩背。

②用浓墨画头、眼、嘴，嘴要短而粗厚，再画翅膀及两三片硬羽，顺势画出尾巴。

③一笔淡墨画出腹部，最后加上腿足。

画法2：

 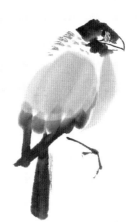

①先画出背部及翅羽、尾羽。

②再画出头部的嘴、眼，腹部及腿足。

画面构图大结构，是一个由一横一竖的荔枝枝干和斜立的鸟形成的三角形，其中有长短、粗细、多少等体量关系的对比。

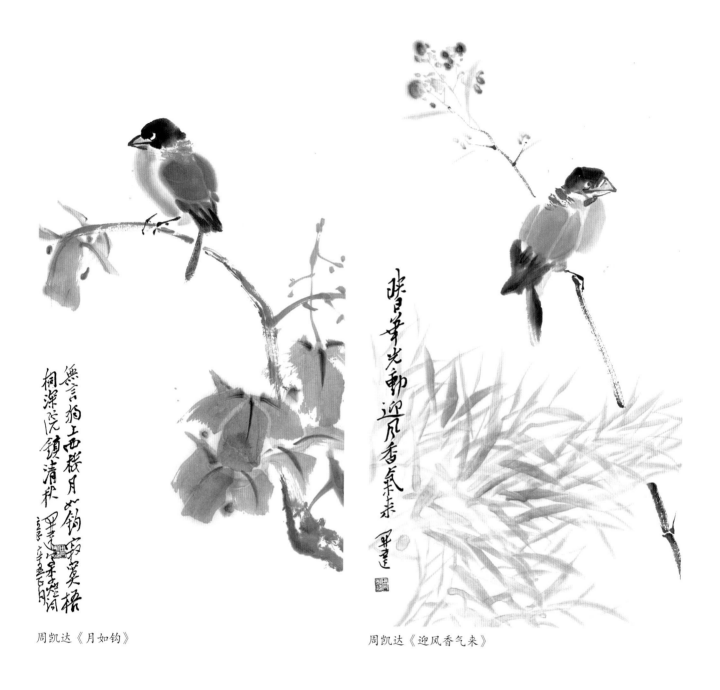

周凯达《月如钩》　　　　　　　　　　周凯达《迎风香气来》

（12）麻雀

 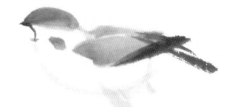

①点写头部、嘴、腮。

②卧锋画出背部和翅膀，注意透视变化。

③用浓墨画出翅膀硬羽及尾部，
再用淡墨勾写出腹部、腿部。

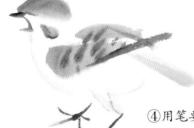

④用笔要简洁概括，切勿谨于细节，失去写意之美。

不同姿态的麻雀：

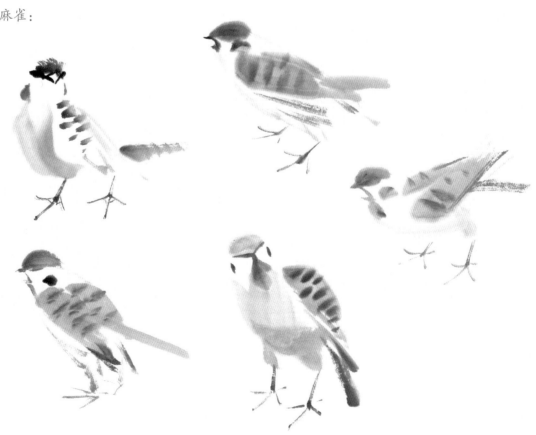

　　麻雀用笔简洁而姿态生动，梅花清
淡、率意，上面部分留大片空白，空灵淡
远，赏之令人烦恼尽除，尘俗顿消。

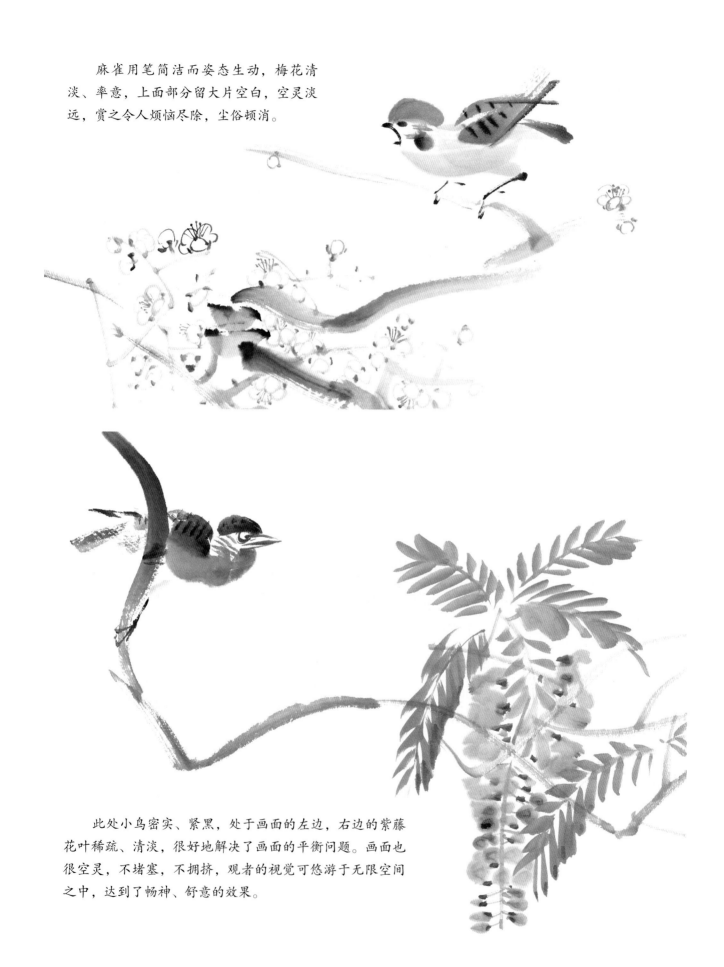

　　此处小鸟密实、紧黑，处于画面的左边，右边的紫藤
花叶稀疏、清淡，很好地解决了画面的平衡问题。画面也
很空灵，不堵塞，不拥挤，观者的视觉可悠游于无限空间
之中，达到了畅神、舒意的效果。

萧朗《无题》（局部）

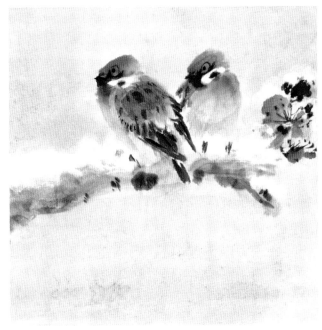

萧朗《初冬》（局部）

周凯达《寂寞梧桐锁清秋》

（13）沙鸭

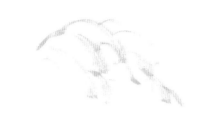

①用干笔淡墨画出背部的松软羽毛。

②画出头形及腹部、尾羽。

③用浓墨干笔画出翅膀及尾部硬羽。

④最后点写眼睛、嘴、腿足。

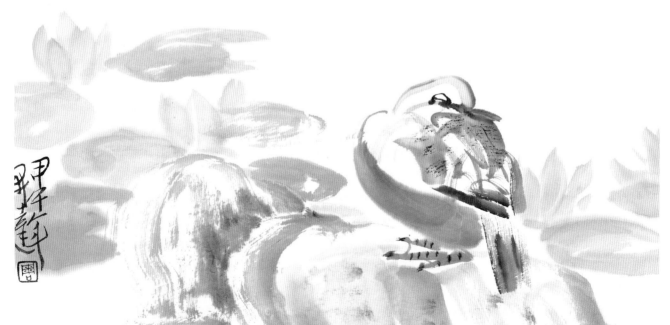

几片莲叶，数朵莲花，沙鸭悠闲自在，意境清淡渺远，令人心静而忘却尘世的纷扰与烦恼。

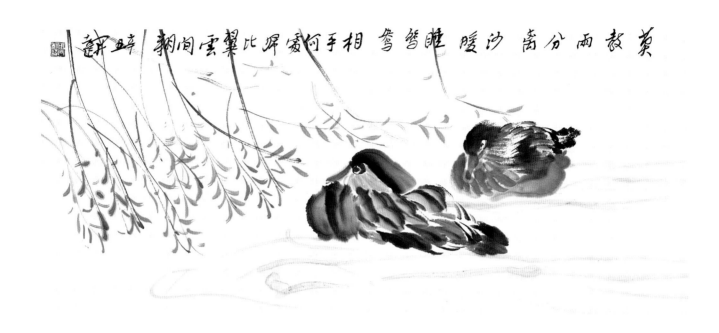

周凯达《沙暖睡鸳鸯》

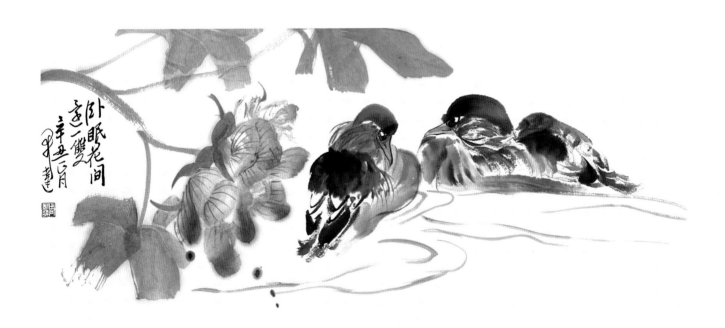

周凯达《卧眠花间还一双》

（14）无名小鸟（两种画法）

画法1：

①先点一些小点，作为背部羽毛的肌理。

②根据透视变化加上翅羽、尾羽。

③根据动态结构点写头部、嘴、眼，勾画腹部，最后加写足爪。

画法2：

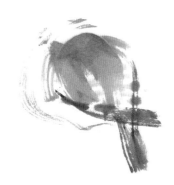

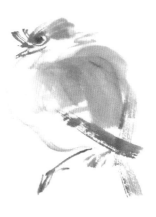

①先从背部开始，三笔画出背部结构。

②用浓墨干笔按结构透视变化画出翅羽、尾巴及腹部。

③最后勾圈眼睛，画出嘴部，并写出腿足。

山椒鸟的画法：

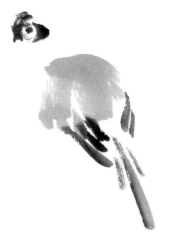

首先用浓墨点出头部并画出眼睛，再用灰墨画出背部，然后用浓墨干笔加写翅羽、尾羽。

用淡墨画出腹部，最后用浓墨勾写嘴部和腿足。

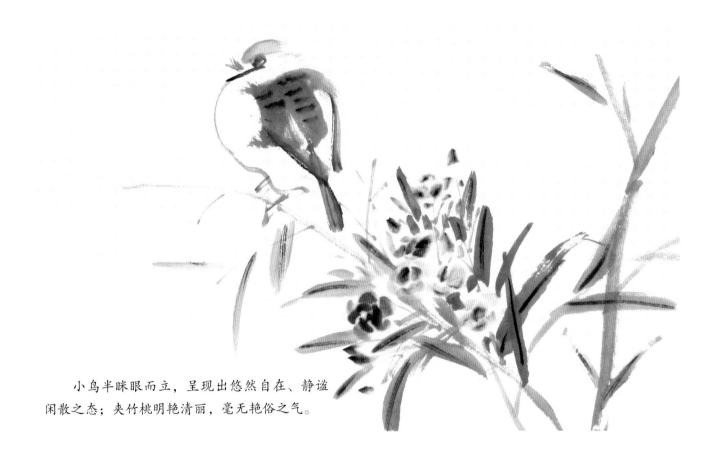

小鸟半眯眼而立，呈现出悠然自在、静谧闲散之态；夹竹桃明艳清丽，毫无艳俗之气。

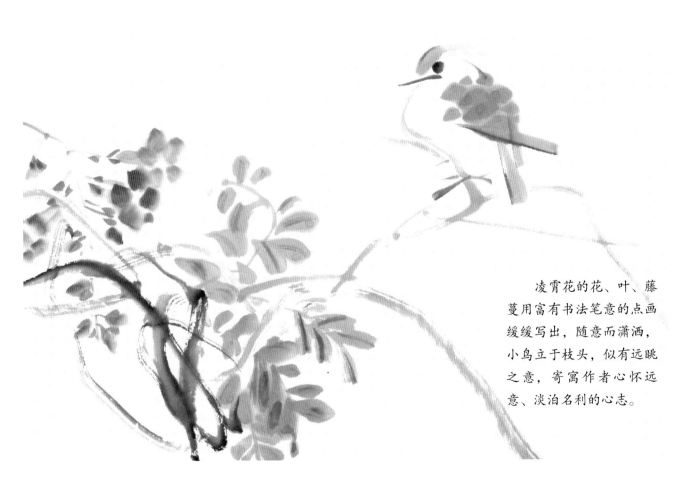

凌霄花的花、叶、藤蔓用富有书法笔意的点画缓缓写出，随意而潇洒，小鸟立于枝头，似有远眺之意，寄寓作者心怀远意、淡泊名利的心志。

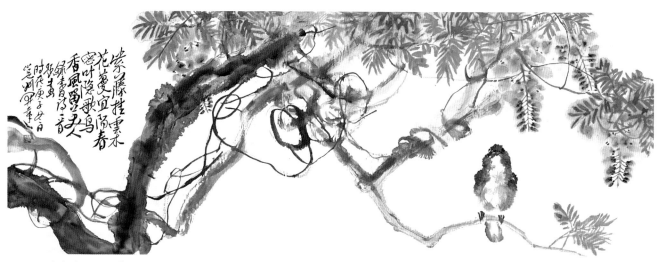

周凯达《紫藤挂云木》

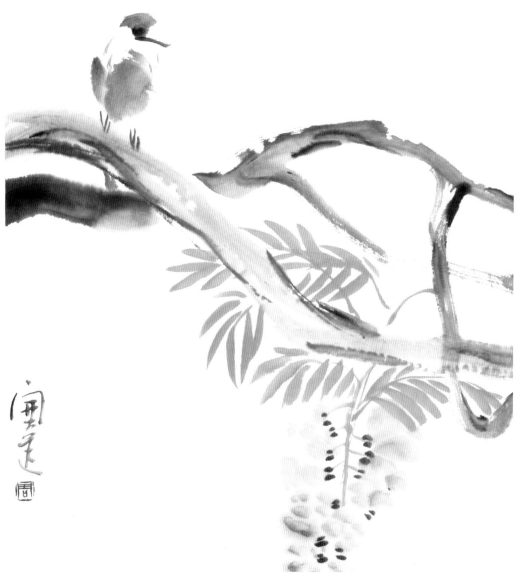

周凯达《春山清明》

（15）喜鹊

①先用极淡的墨勾圈出喜鹊的大致结构及轮廓，注意其形态特征及比例透视等关系。

②用浓墨按其结构、轮廓画出具体的形象，用笔要肯定、明确，勿犹豫、迟疑。主观精神的流露就在于一个"取象不惑"。

因为与成语"喜上眉梢"谐音，喜鹊、梅花历来受人们喜爱。此幅画中，喜鹊造型准确，运笔随意、肯定，梅花及石头造型轻松潇洒，既有客观形象的描绘，又不失主观意趣的表达。

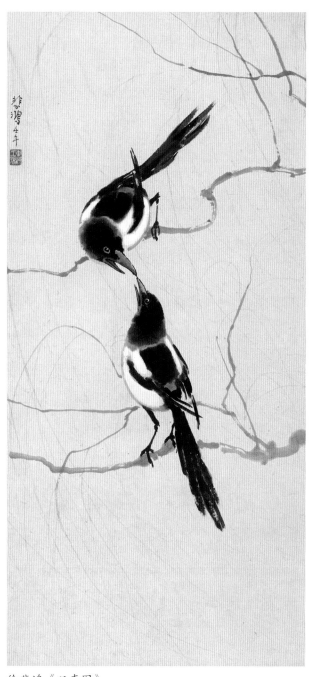

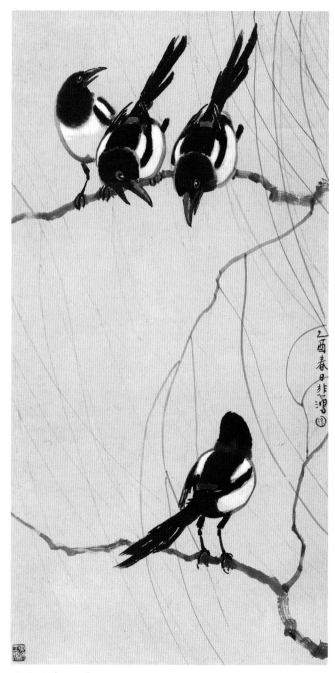

徐悲鸿《双喜图》

徐悲鸿《无题》

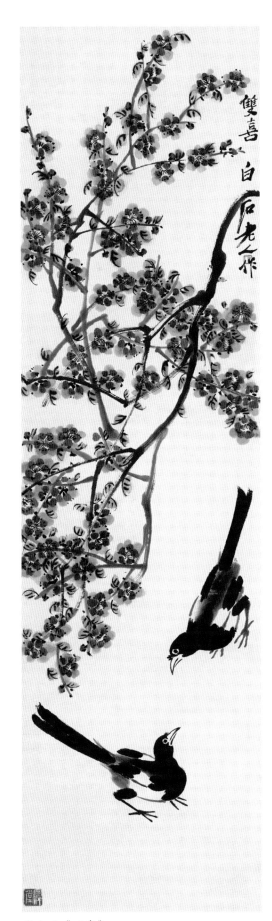

王金岭《喜上眉梢》

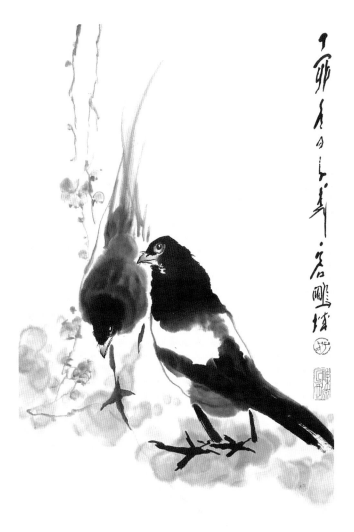

齐白石《双喜》　　　　　　　　王子武《无题》

（16）燕子

画法1：

①用浓墨画出头、
背、肩、翅膀，类似
于写竹叶一样。

②用淡赭墨画腹部，
并点写嘴、眼、鼻子
隆起的凸点，以及下
颌、尾尖。

画法2：

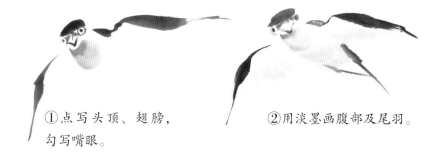

①点写头顶、翅膀，
勾写嘴眼。

②用淡墨画腹部及尾羽。

　　"不知细叶谁裁出，二月春风似剪
刀。"弱柳扶风，清寒吹面，实为涤荡心
胸、陶冶情操的良辰美景。此画单纯、简
洁，有黑白灰、点线面的构成秩序感；既
有传统笔墨的抽象美，又有现代构成的形
式美。

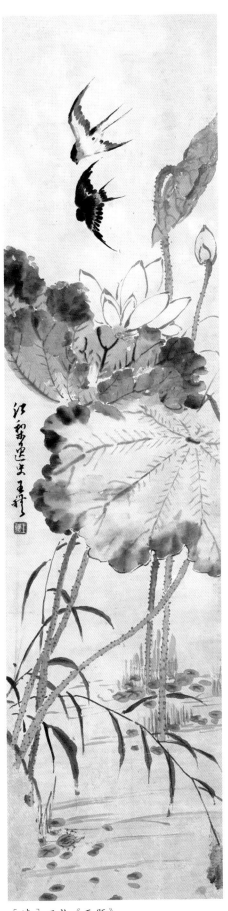

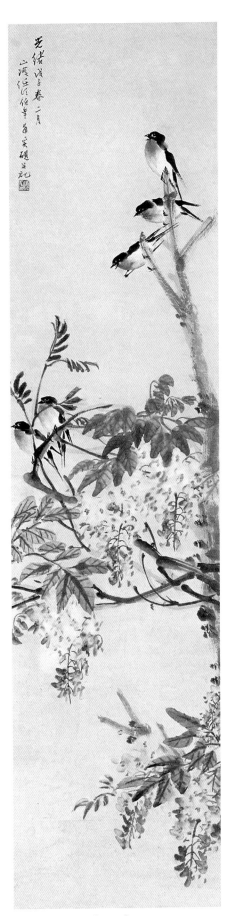

［清］王礼《无题》　　　　　　　　［清］任伯年《无题》

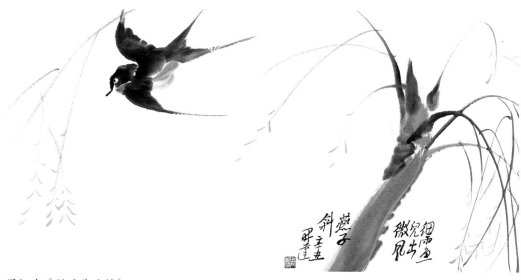

周凯达《微风燕子斜》

周凯达《花间舞燕》

周凯达《不恋雕梁万里归》

（17）鹦鹉

①用浓墨画嘴和眼睛。

②再用淡墨有条理地画出
头部羽毛的肌理。

③用浓墨积点画出翅膀和尾羽，
用淡墨积点画出腹部及大腿，最
后勾写出爪足。鹦鹉足部是前两
趾、后两趾，画时要注意。

鹦鹉羽毛纹理清
晰，适宜于用水墨积点
法表现。

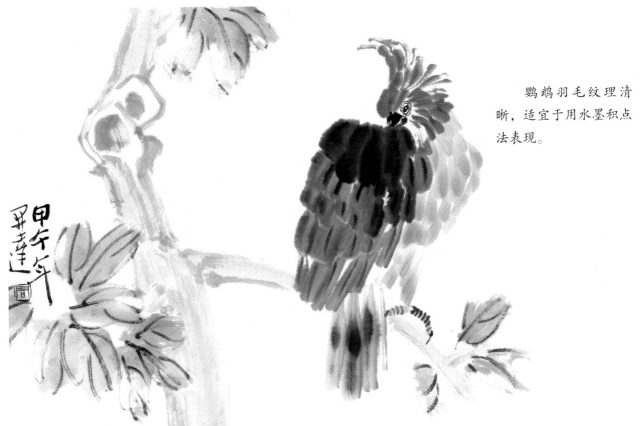

陈子庄《无题》

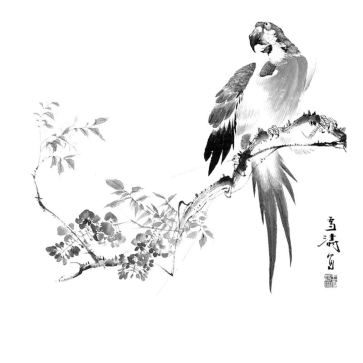

王雪涛《无题》

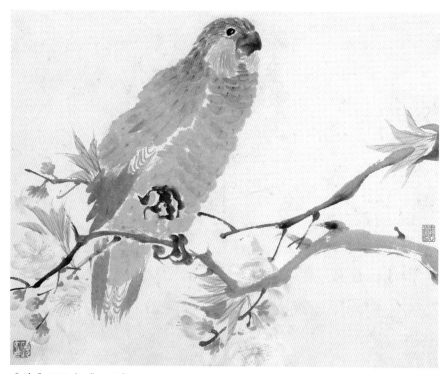

［清］任伯年《无题》

陈玉圃《倩影双双》

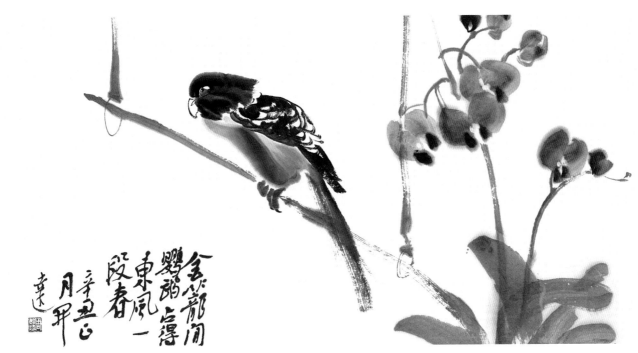

周凯达《金笼闲鹦鹉》

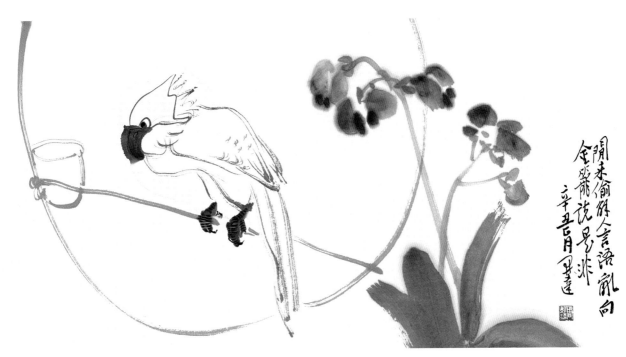

周凯达《闲来偷解人言语》

（18）鹈鸪

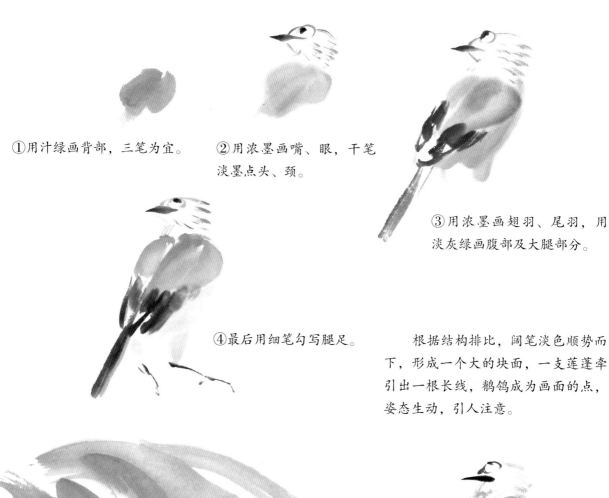

①用汁绿画背部，三笔为宜。

②用浓墨画嘴、眼，干笔淡墨点头、颈。

③用浓墨画翅羽、尾羽，用淡灰绿画腹部及大腿部分。

④最后用细笔勾写腿足。

根据结构排比，阔笔淡色顺势而下，形成一个大的块面，一支莲蓬牵引出一根长线，鹈鸪成为画面的点，姿态生动，引人注意。

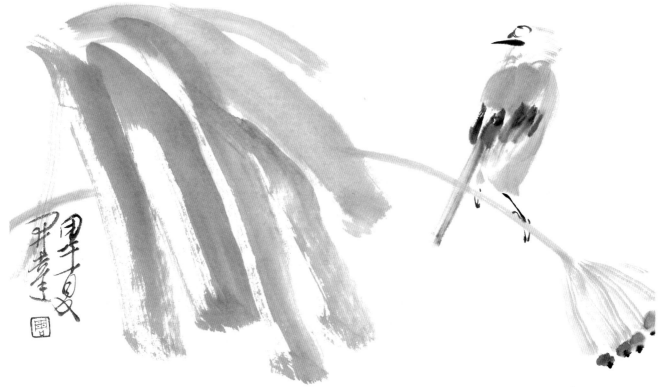

①概括和简化头、
　嘴、眼。

②根据动态结构画颈
　部、背部。

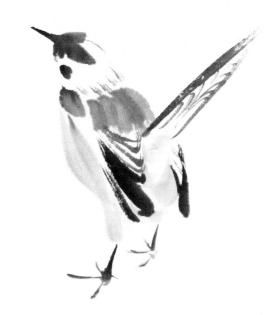

荷花、荷叶色泽清淡，不喧不闹，
其伸出的方向引导观者的视线至画面主
体——鹈鸰。鹈鸰墨色浓淡对比强烈，引
人注意，突出了主体角色。动态生动，增
添了画面趣味。

③根据结构及透视变化添加翅羽、尾羽、腹部、
　腿足。鹈鸰的特征要明确，动态要生动。

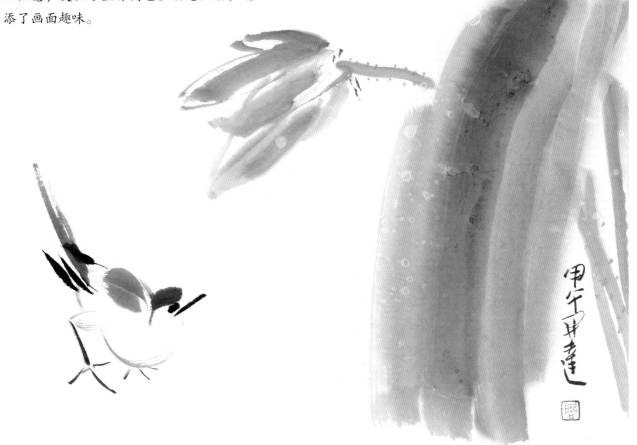

鹈鸽的两种动态画法：

①先从大处着眼，用淡墨
点出背部。

②写出翅羽及尾羽。

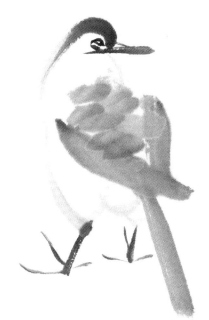

③最后画较为具体的细
节部位，即嘴、眼、头
部、腿足。

④也可先画两只翅膀和尾巴，
再画头、胸、腹部和腿足。

用写意法画鸟，妙就
妙在简单几笔即可概括出
鸟的造型和动态。

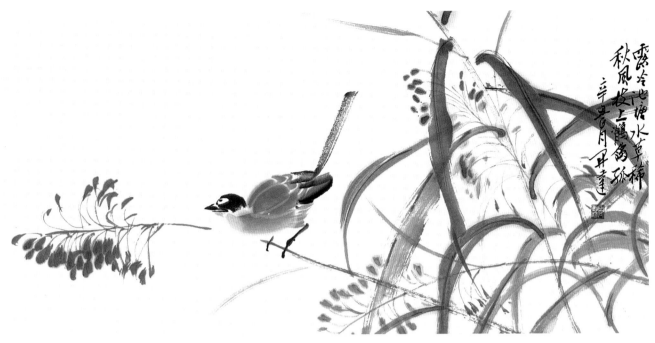

周凯达《秋风枝上鹡鸰孤》

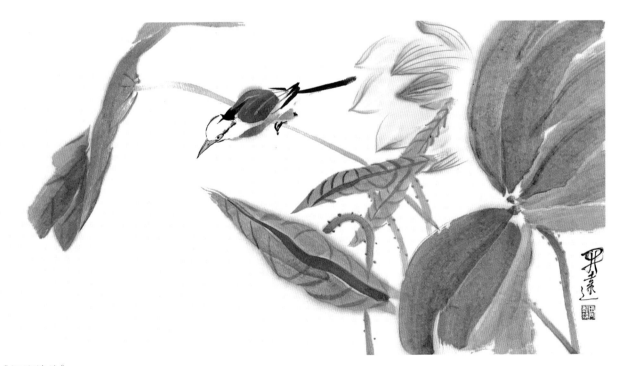

周凯达《河塘鹡鸰》

（19）雏鸡

①用淡墨画一大一小的两
个圈，确定小鸡轮廓。

②用淡墨画出背部，用浓墨点写
出嘴、眼、翅羽、尾，用细笔写
出腿足。

姿态不同，画法原理相同。

　　几只雏鸡憨态可掬，聚散得宜，疏密有致，笔法轻松随意，毫无刻板、呆滞之态。
一棵麦穗点出了时间、空间，意境清远、淡雅，又极具生活情趣。

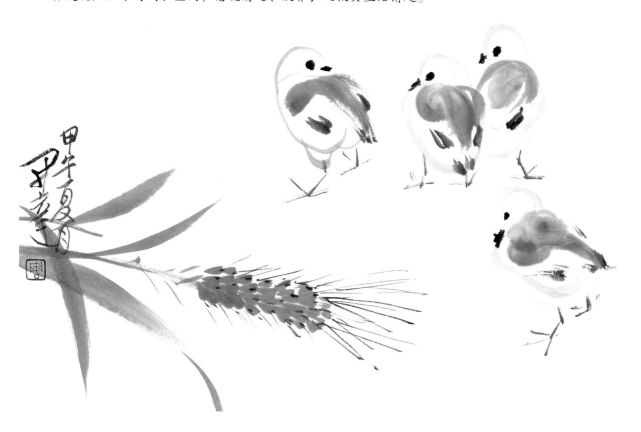

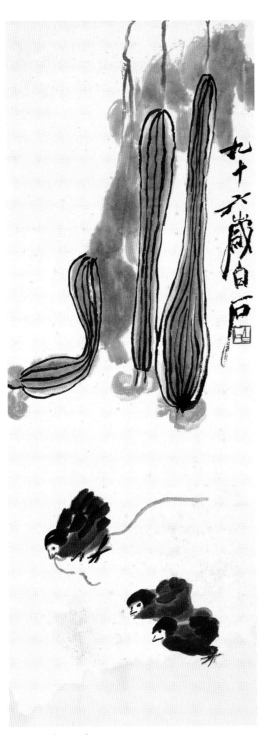

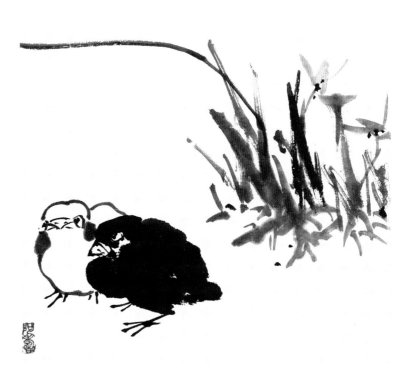

齐白石《无题》　　　　潘天寿《无题》

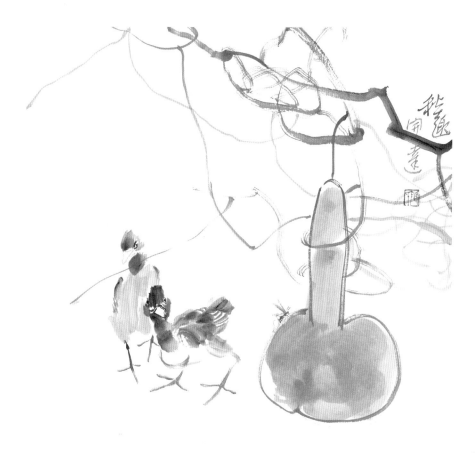

周凯达《秋趣》

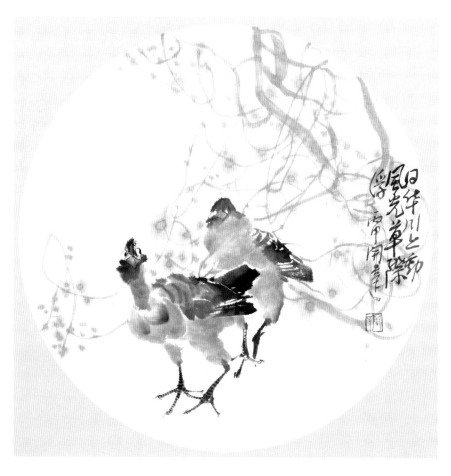

周凯达《日华川上动，风光草际浮》

（20）鸡

①点写简化、概括
后的鸡冠。

②根据鸡的身体特征将
其概括为三角形，用淡
墨画出躯体的形象。

③画出较为具体的眼
睛和嘴，最后用浓墨
画出翅羽、腿足。

色彩只用在显示其主要特征的部
位，羽毛采用了淡墨积墨法，水痕、纹
理清晰，显现了水墨材质的美感。

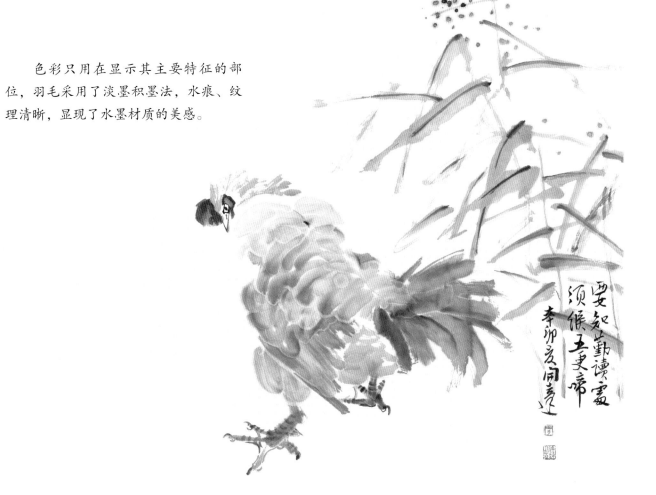

这是用笔触堆积法画的鸡。先用小笔触画好鸡头部位的细节，再用方向基本一致的笔触，根据鸡的造型和结构堆积出鸡的形象。笔触之间应稍有间隙，笔头上水分稍干，不宜太多。

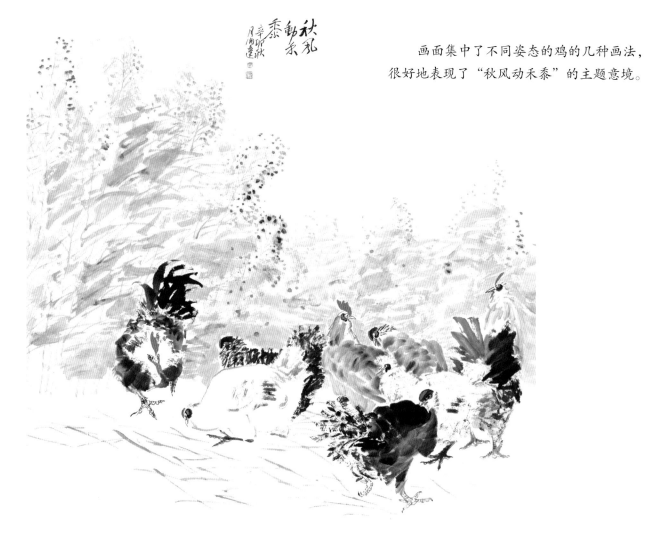

画面集中了不同姿态的鸡的几种画法，很好地表现了"秋风动禾黍"的主题意境。

［清］任伯年《桃花双鸡图》（局部）

徐悲鸿《鸡图》

姜怡翔《在路上》

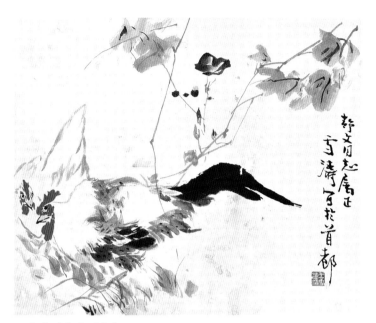

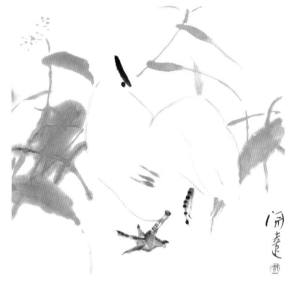

王雪涛《农家园趣》

周凯达《秋熟》

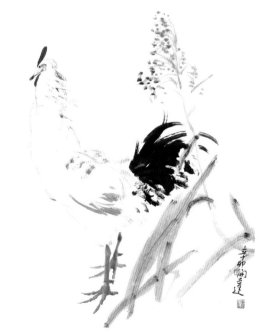

周凯达《宿雨初收》

周凯达《俯昂得自在》

（21）竹鸡

①用赭石一笔画出头部，再用细笔勾写出眼睛、嘴。

②用赭墨点染出腮毛和下颌部位。

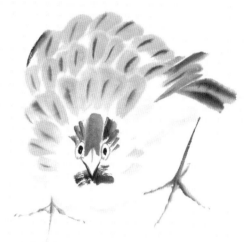

③用短笔触有条理地写出竹鸡的背部羽毛及翅膀硬羽、尾羽，用淡墨勾写胸、腹部，最后用浓墨勾写纹理、腿足。

三只竹鸡姿态各异，前后空间分明，虚实得当，又有聚散、浓淡关系。前后几笔竹叶点明环境，笔简意赅，没有啰唆、繁杂之习。

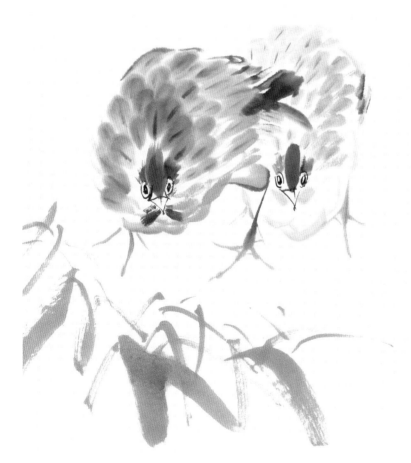

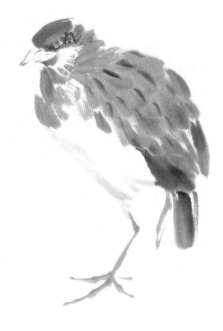

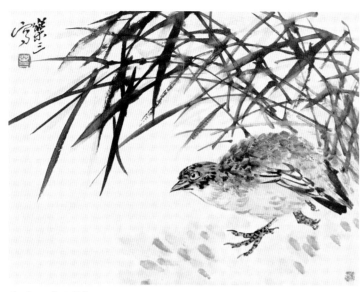

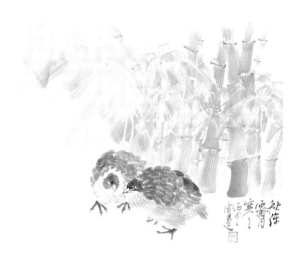

诸乐三《无题》

周凯达《秋深霜月寒》

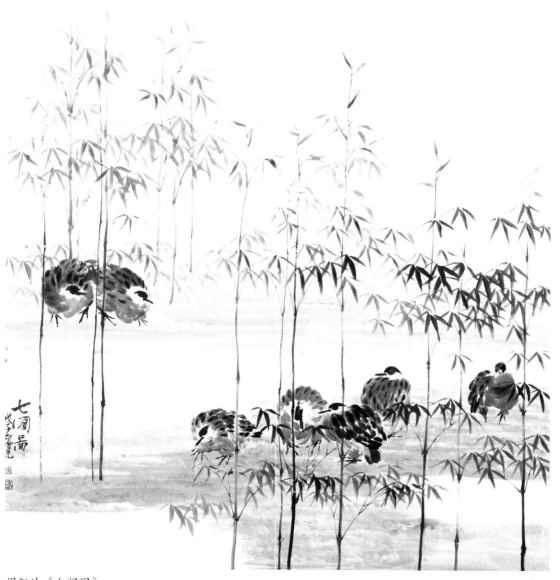

周凯达《七闲图》

（22）雉鸡

①先用浓墨点写、勾画出身体的重要部位，注意用笔不要过分拘泥于形似而丢失用笔的写法，要显得轻松随意而又不失造型。

②用淡墨卧笔画出腹部的松软羽毛，用干笔笔尖勾画出颈部羽毛。

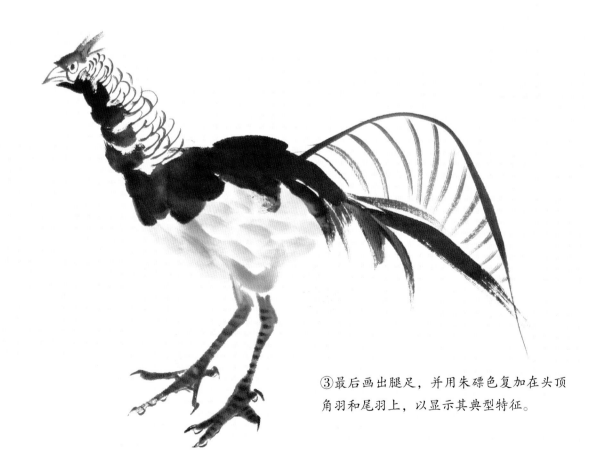

③最后画出腿足，并用朱磦色复加在头顶角羽和尾羽上，以显示其典型特征。

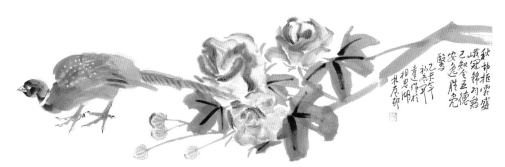

周凯达《已知全五德，安逸胜凫鹥》

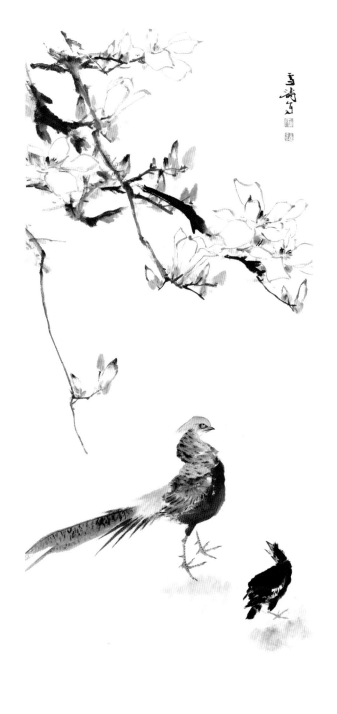

王雪涛《玉兰锦鸡图》　　　　　　　　　　　［清］王礼《梅花雉鸡图》

（23）伯劳、杜鹃

伯劳的画法：

 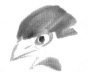 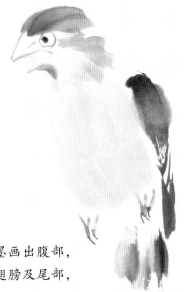

①先点出头顶部位的形。

②再画出具体的嘴、眼。

③然后用淡墨画出腹部，
用浓墨画出翅膀及尾部，
最后画出足爪。

杜鹃的画法：

①先勾写眼睛和嘴部，然后
用浓墨画出翅膀。

②再用淡墨卧锋画出腹部及尾
羽，最后用浓墨干笔勾写爪足。

　　注意细节部位用笔要干涩，才能准确表现形象，其他部位在把握好形体基本特
征的前提下可以放开一点，随意一点。

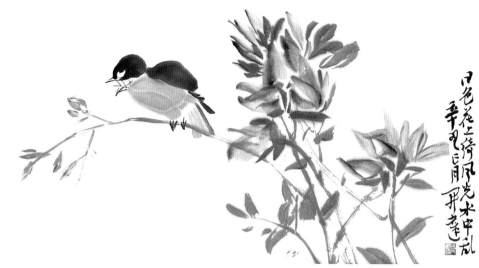

周凯达《日色花上绮》

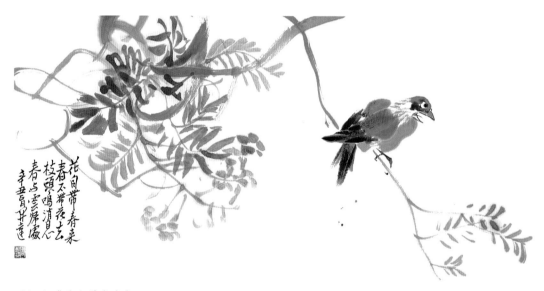

周凯达《花自带春来》

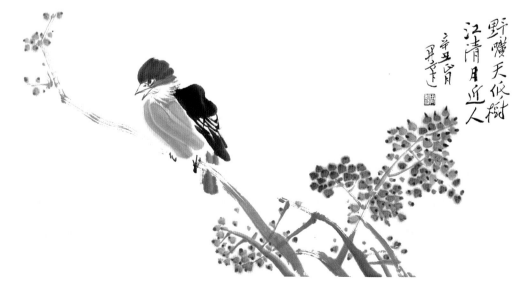

周凯达《野旷天低树》

（24）鸟的几种动态

正立半侧面画法：

①用浓墨点写头顶部。

②用较干的笔写出嘴和眼。

③用淡墨圈写腹部，
顺势扫出尾部，再用
浓墨写背部翅羽，用
笔尖写爪。

直立正面画法：

①用重墨点写头顶部。

②用干笔焦墨写出嘴部、眼部。

③用淡墨卧锋写出腹部、尾部，
再用干笔勾写出爪足。

背面站立画法：

用写意法画小鸟要简
洁、概括，造型要简化，
细节要省略，动态要生
动、稚趣化。左边是几种
小鸟的不同姿态，可品味
其中的稚拙和意趣。

 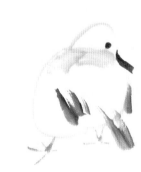

侧面俯视画法：

 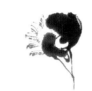 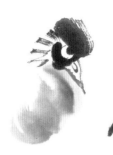

①先勾写眼睛、嘴部，再点写头顶、脸颊。

②用干笔扫出颊毛。

③用淡墨湿笔卧锋画出腹部。

④用浓墨画出背部和翅羽、尾部、脚爪。

侧面仰视画法：

 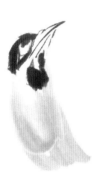 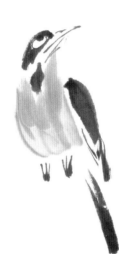

①先勾写眼睛、嘴部，再写出头部、下颌。

②用淡墨卧锋画腹部。

③最后用浓墨写背羽、尾部、脚爪。

侧面理毛画法：

 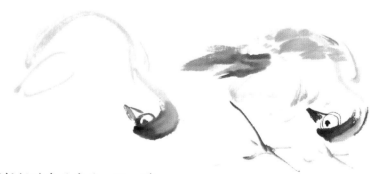

①以简要几笔概括出小鸟躯体的大体造型和结构。

②根据动态画出头、眼、嘴，稍微具体一些。

③添加背部主要翅羽和尾部，最后画出腿足。

正侧面俯身画法：

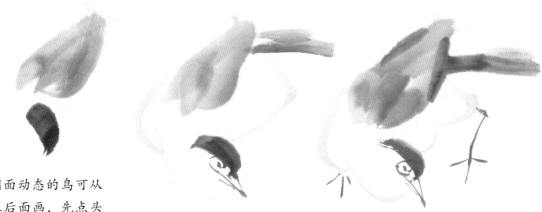

①正侧面动态的鸟可从前面往后面画，先点头部，再画出背部翅膀。

②勾写眼睛及嘴部，勾画颈部、腹部、尾羽。

③最后写出腿足。

正面站立画法：

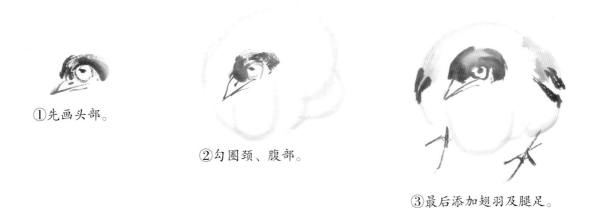

①先画头部。

②勾圈颈、腹部。

③最后添加翅羽及腿足。

正面觅食画法：

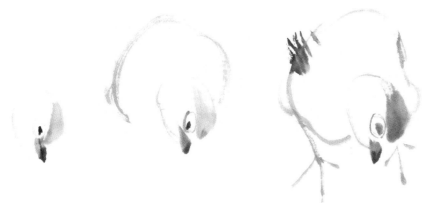

先画出头部及嘴、眼，再用圆形概括其身体轮廓，最后加上主要翅羽及腿足。

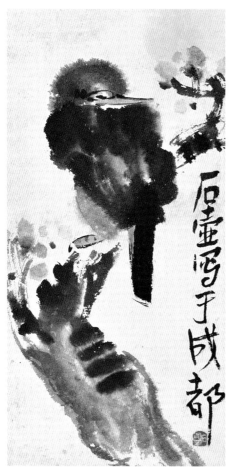

陈子庄《无题》

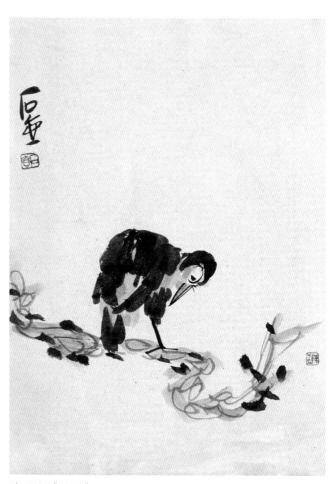

陈子庄《无题》

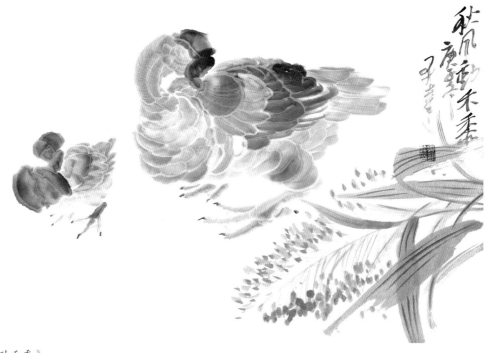

周凯达《秋风动禾黍》

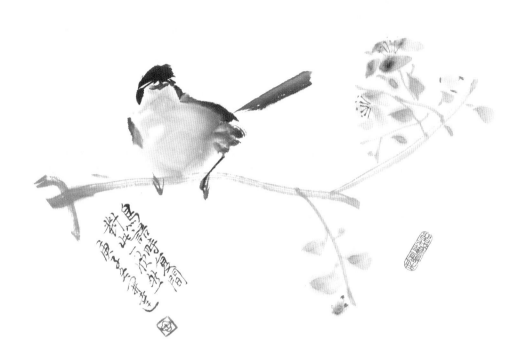

周凯达《花香鸟语一欣然》

周凯达《人间有味是清欢》

（25）鱼的画法

刺豚：

①用淡墨画一个圆圈。

②背部用淡墨皴擦成灰色，再添加嘴和眼睛，要有透视变化，最后根据结构画上鳍和尾，并点画尖刺即可。

金鱼：

①先用战笔画出朱色头部。

②再用淡墨画腹部、鳍，然后用红色画鱼尾。

②再画尾巴。

①先用浓墨画嘴、眼、脊。

③圈出腹部，点鳞，再轻轻带出鳍。

狮子头金鱼：

①用朱磦色堆积成头部形状。

②再画出腹部、背部、尾部。

③加上胸鳍、腹鳍，最后点睛。

草鱼：

①先圈点眼睛。　　②用笔尖蘸浓墨画出嘴形，
用侧锋画出鱼的身体。

③用淡墨勾写出腹部，并画出鳍和尾。

　　此幅画作中，三条鱼有聚有散，相互掩映，虽似轻描淡写，用笔却
不飘、不浮，从容悠游；几组小草增添了几分宁静与安详、自在与闲淡
的气氛。

[清]李鱓《稻丰鱼多人顺遂》

潘天寿、高剑父等合作《水族图》

王子武《金鱼图》

梁耀《金鱼满堂》

[清] 八大山人《大鲵图》

周凯达《雨压轻寒春较迟》

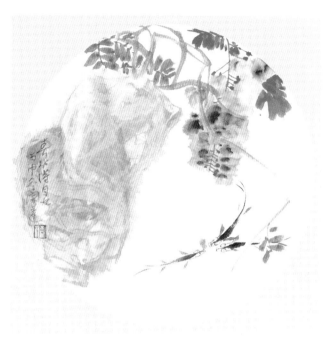

周凯达《春水得自在》

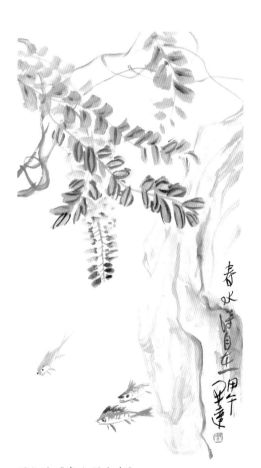

周凯达《春水得自在》

周凯达《自在得其乐》

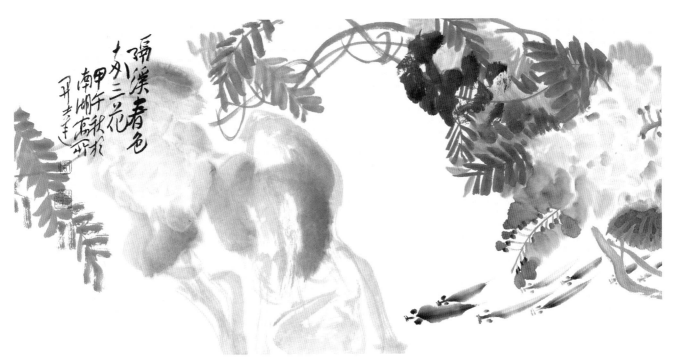

周凯达《隔溪春色两三花》

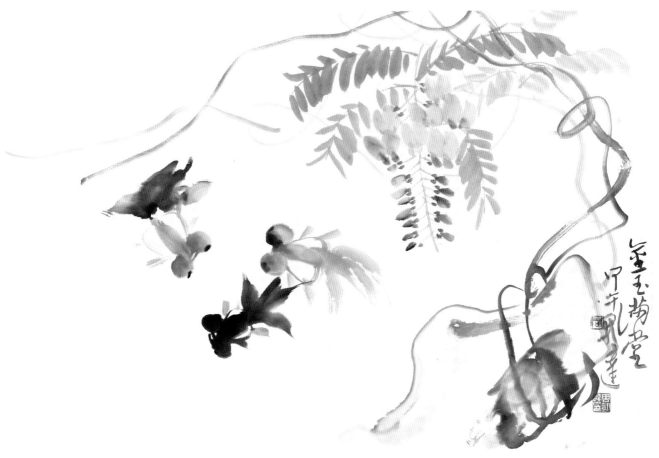

周凯达《金玉满堂》

 七 艺术创作要反映生命精神并具有一定的文化深度

当下社会心理急功近利的浮躁现状导致中国画写意精神的缺失，大多作品流于庸俗、浅薄与寡味，其根本原因就是对生命精神的无视与冷漠，对传统文化的无知与浅陋，所以我们要重视对传统文化的深入研究和对生命精神的体悟，从而提升中国画创作的生命内涵和文化品位。

人类的一切文艺活动，说简单一点无非就是解决两大问题：一是人为什么而活着？二是怎样活着？前者思考人生的目的和意义，后者探寻生活的状态和方式。对于这两个问题的思考，自从人类产生以来就没有间断过，直至先秦时期，我们的先贤对这两个问题做了总结性的回顾和展望，于是出现了诸子百家经典学说，历经后世的去腐存精，以儒家学说、道家学说为两大主要经学流传至今，前者激励无数学子自强不息，成为经世治国英才而光耀万代，后者则在人生奋斗不息的漫漫旅途中，犹如阳光雨露般温暖滋润着学子们疲惫的身心，以超迈、旷达、虚静的精神灵药抚慰着那些漂泊、孤独、忧愤的心灵。简单地说，艺术的精魂一是激励，二是抚慰。

宗白华说："静穆的观照和飞跃的生命是中国艺术的两元。"静穆的观照是人由外在反观内心，以求得物我映照、心心相印，以致宁静守虚、和睦安详；飞跃的生命则是借大自然那鸢飞鱼跃、花鸟草虫活泼的气象来表达生生不息的生命精神，而这两元恰恰来源于中国哲学儒道两家的核心思想。所以说我们的艺术创作既要深入人的内心的本真，也要反映人类对生命生存状态的共同期许。这两点也是中国哲学所围绕的中心，中国画作为中国哲学思想和艺术精神的载体，它也离不开这两个支点。那么，在此我们有必要简单论述一下儒道两家以及禅宗对我们的中国画艺术创作有些什么影响和作用。

道家的主要思想是天人合一，道法自然，因而人的行为应该是无为而治，顺其自然的。顺其自然有三方面的含义：其一是了解自性，尊重自性，进行自己和自己的交流，其目的是为了真正认识自己的本性，同时了解自身不断的变化，最终明心见性，而有自知之明，自知则可以顺随自性，从而达到内心的清虚宁静，表现在行为上则是自在率性。这种率性是人性的自由与解放，形之于象则是任情率意的徐文长，逸笔草草的倪云林，"我自用我法"的石涛，纵横恣肆的缶道人。其二是人与人之间的关系，也就是了解"他性"，尊重万类，不起分别，道家强调"淡"，就是不争、无为，无为不是消极，是尊重事实的表现，是超越差异、对立、矛盾的意识。在这个世界上，从古到今，就有很多人出于各种原因不懂或不尊重事实，这是正常的，也是自然的，既然是自然必然的真实现象，你去争辩，自然也是无意义的做法，所以最明智的态度就是"落花无言，人淡如菊"的释然，是陶渊明"采菊东篱下，悠然见南山"的自在与旷达，是"宠辱不惊，看庭前花开花落；去留无意，望天上云卷云舒"的逍遥自

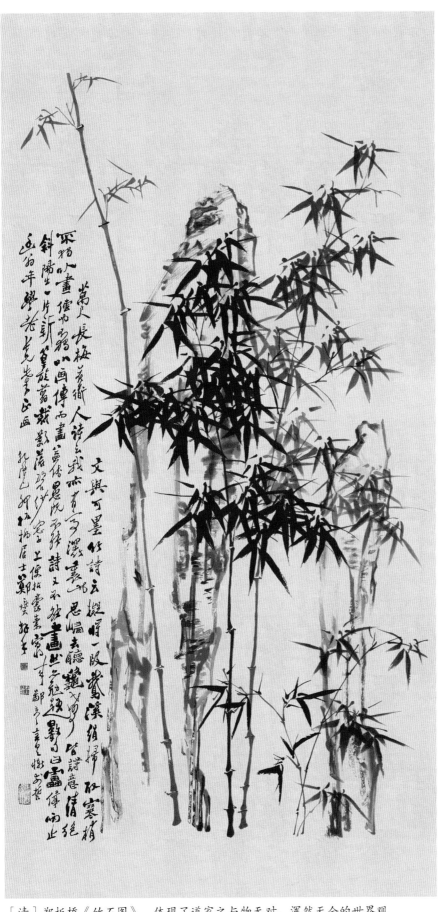

［清］郑板桥《竹石图》　体现了道家之与物无对、浑然天全的世界观

适，是"天风浪浪，海山苍苍，真力弥漫，万象在旁"的豪放与宏阔。其三表现在人与自然的关系上，是同声相应、同气相求的。宇宙大道运行不悖，浩浩荡荡，大千世界秋去春来，生生不息，所谓云飞山峙，鳞潜羽翔，云行雨施，水流花开，一切那么自然，那么贴切，那么迷人，人在其中与自然同气息共命运，独与天地精神相往来，俨然是"感时花溅泪，恨别鸟惊心"的杜子美，是"闲云随舒卷，安识身有无"的李太白，亦是其身与竹化，"衙斋卧听萧萧竹……一枝一叶总关情"的郑板桥。

儒家思想强调遵循天道，"天行健，君子以自强不息"，又要学习地德之厚德载物，生而不有、为而不恃，温情和顺。自强不息是以尊重现实的人文精神为前提，是人们面对大自然、大宇宙时，永不停息、不断求索的意志，是不断战胜苦难、求得人类幸福的精神；温情和顺被推衍为仁爱、秩序，以忠恕博爱之心对待世间的一切，以恭敬、克制、礼让之行彰显道德仁义，其目的是求取和谐共存的世界。前者化为"龙"之意象，飞动精进，是为"龙飞凤舞"、生机勃勃的汉唐世相，诸如画像砖上的《收割射猎图》、敦煌壁画的飞天舞；后者化为山水诗韵，博大而静穆，智灵而柔

顺，是为"仁者乐山，智者乐水"的宋元意境，如范宽《溪山行旅图》的雄浑劲健，黄公望《富春山居图》的清旷、淡远。这两种精神逐渐融合为内心刚强有为而外在温柔敦厚的典型君子人格，是雄浑博大而中正和平、积极进取而不激不厉的"大"人形象，也是中国的"大"人们最终完成"修身、齐家、治国、平天下"之人生理想的必要条件，是中国文化传承几千年经久不衰的生生气脉，是仰观范宽《溪山行旅图》时，那种高山仰止的敬畏、肃穆与崇高；是霍去病陵墓石雕群的雄浑博大、深沉与厚重；是秦始皇兵马俑那宏伟浩大、排山倒海的气势。

禅宗是以强化心灵自主来解决人生问题和困顿的。人生短暂与宇宙永恒的矛盾最能激发人内在心灵的不安与痛苦，了脱生死大事是佛教也是禅宗的最基本目的。禅宗通过无限扩张个体心灵的作用来摆脱个体生命的局限，进而消除有限与无限的矛盾。正如朱熹突然顿悟时的诗叹："……书册埋头无了日，不如抛却去寻春。"

由生命与万物、主体与客体的矛盾而引发的物我、有无、是非、善恶、真罔、苦乐等一系列的差别对立，也是产生烦恼、痛苦的根源。禅宗主张自悟本性，以达明心见性而

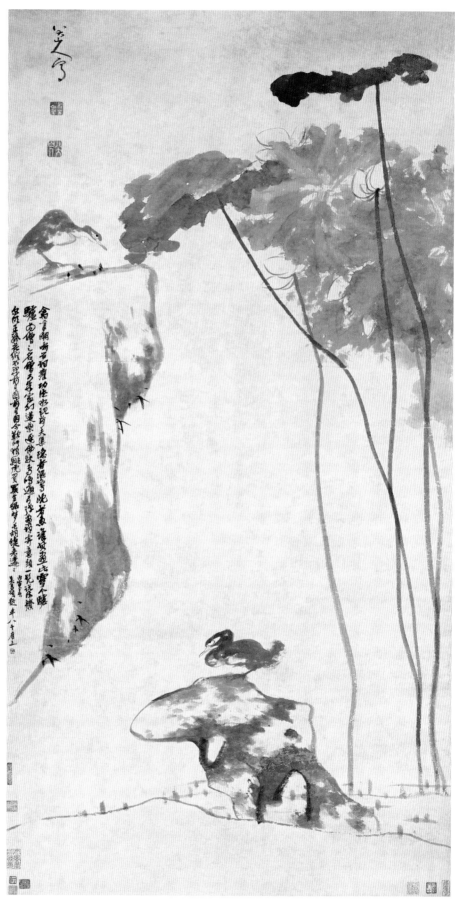

［清］八大山人《荷塘小鸟》　体现了禅宗之空灵孤寂、清静闲适的人生境界

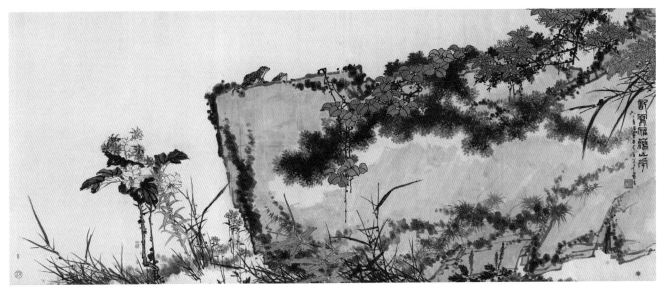

潘天寿《雁荡山花》　表现了儒家之充实刚健、宏大静穆的审美理想

超越外在的束缚（即专注于内在心性调息养护，进而发现自我自然之本性，借以超越外在他物的影响和束缚）。现实世界充满矛盾，人生难得如意圆满，生命历程坎坷漫长，如何超越现实矛盾，摆脱生活痛苦，求得适意安心，便是人们生命中孜孜以求的理想目标。禅是一种文化理想，一种追求人生理想境界的独特修持方法，或者说是一种生命哲学、生活艺术、心灵超越法，在心灵保持空寂、虚静的状态下，追求思想解放和精神自由才能得以实现。在当前社会转型期中，出现了某种价值取向失衡，道德水准下降，拜金主义、享乐主义和极端个人主义盛行倾向，我们若能重视吸取禅宗的超越精神的合理内核，无疑有助于端正价值坐标和道德规范，提高我们的文化品位和精神境界。

对生命体验的总结和不断升华，逐渐形成普遍为大众认同的文化心理共识，再由思想家总结建构为哲学体系。哲学思想反过来又会影响大众的生活方式、生活态度。中国画艺术是生活的艺术、生命的艺术，是生活态度的间接反映。"形而上者谓之道，形而下者谓之器"，哲学思想、人文精神等抽象的意识形态总是要借助于物质形态的生活器用、生活方式、艺术创作呈现出来。而物质世界也因人的活动参与有了高低之分，根据人生五个境界由高至低为宗教境界、哲学境界、艺术境界、伦理境界、功利境界，而高级的精神境界是由低级的物质生命体验不断升华的结果。正因为如此，中国艺术作品的欣赏多以"品味"加以判断和审美，"品""善""美"都与饮食的味觉体验有关，"美"是"羊大为美"，"善"是"好吃为善"，"品"是集中的、强化的"口"的味觉感知。与人的生命最直接联系的活动不就是饮食吗？那么最初的审美萌动也就是在品尝食物的那一刻产生，由饮食积累起来的生命体验也就慢慢地积淀在内心深处，成为一种恒久的心理认知，在人们的视觉、听觉等感官感受到外界事物刺激的时候，自然就和饮食品味的经验联系起来，从而产生一系列审美判断，如尖酸、甜润、苦涩、辛辣、醇厚、恬淡、肥腻、清爽等。这些恰恰是人们最深层次的、

最关乎生命的心理体验，与其他视觉的、听觉的、触觉的体验相联系、相结合，逐渐建构起了中国艺术创作审美的价值体系。

　　中国画中朴素的水墨语言以及晕染敷色的清淡也是文化心理作用于画家的必然结果。老子反对五颜六色的杂驳，讲"五色令人目盲"，所以，受此哲学思想的影响，中国画讲求用色单纯、清淡，色彩中的"清淡"和文艺批评中的"淡逸"与人心之"淡"实为异质同构的最好佐证，正如佛门之素食并非一般意义上的规约，而是一种深层次的文化精神的实践。饮食味觉之淡与麻、辣、酸、咸、荤、腥等杂味相对，视觉之淡与浓艳重浊相对，人心之淡与名利欲望相对。笔势、笔触质感作用于视觉，同样有一种对应的心理反应，更深一层便是某一种文化精神的反射。比如在倪瓒的画中，那一抹远山、几棵寒树如君子临风，加上沉着闲适、松灵活脱的用笔，营造出空寂淡远的江天秋色，人生也未尝不可以如此游心于淡远，超脱于名利世俗。

　　艺术创作强调表现当下的时代精神，那么什么是时代精神呢？时代精神与传统文化是一脉相承的，传统文化在发展过程中不断有新的思想、新的理念融合进来，不但强化了本民族文化的生命力，而且使得中国文化更加深厚、更加博大。时代精神从本

张之光《解释新篁》　借鉴融合形式构成因素，并体现了当代人追求清静、休闲的生活愿望

质上讲是指人们对当下社会生活的一种生命体验，这种生命体验会折射出现阶段外界环境对我们生活的影响，这样就会间接地反映出我们的价值判断、思想状况以及心理动态。此时，人们总会有一种心理上的归依感，总能在文化洋流里找寻到一个停靠的心灵港湾。浸润过文化思想的人总能够超脱小我的范畴，而深刻表达公众文化心理的艺术创作，无疑能够引起社会的共鸣，从而产生反映时代精神的经典大作。

艺术创作反映时代精神，并不会与继承传统文化精神相矛盾；人类文化思想大部分可以超越时间、空间的限制，而具有亘古不变、绵延恒久的特性，能够自始至终地伴随着人类的过去、现在、未来之生命历程，发生变化的是物质形态的生产工具和生活资料，情感等精神意识形态并没有发生巨大的变化。如果抛去政治形态的因素，有关生命的情感体验其实古今并无二致，所以我们不能以"时代精神"为借口而否定和抛弃宝贵的传统文化遗产。艺术创作的创新贵在艺术语言形式的变化，贵在表现方法的独具一格，而不是断绝传统文化精神的脉络。

在绘画艺术创作中，我们非常注重视觉心理对造型、色彩、构图形式的感知，而视觉心理的背后恰恰是文化心理积淀、生命价值判断在起着强大的支撑作用，没有它，我们就无从判断善恶、是非、真假，就无从树立艺术创作的正确坐标。更进一步讲，如果不能够增加艺术创作的思想深度和厚度，不提升自己作品的审美品位，也就无法真正体现社会大众内心深处的生命体验和文化共识，就无法让自己的创作赢得广泛的心理共鸣。没有这些，艺术创作还有什么存在的价值？还有什么存在的意义？

以儒释道为代表的中国传统文化是人类文化的宝贵遗产，是浓缩了中国人生命精神的文化形态，龙文化、玉文化、茶文化、饮食文化、瓷器文化、漆器文化、家居文化、园林文化、书法文化无不凝聚着中国先人的智慧和情感，无不体现着中国人的生命精神和宇宙意识。作为艺术创作者，大力挖掘、研究、继承、弘扬传统文化精神，是我们应该自觉承担的责任，而且应该以自身的醇厚博大和艺术创作的精深高远，影响更多的学子努力增加生命的厚度和广度，引领后学者在艺术创作中尽可能地以一定的文化深度来表现对现实生活的生命体验。

图书在版编目（CIP）数据

南方花鸟写意画法教程 / 周凯达编著. —— 南宁：广
西美术出版社，2021.12
ISBN 978-7-5494-2455-9

Ⅰ.①南… Ⅱ.①周… Ⅲ.①写意画－花鸟画－国画技
法 Ⅳ.①J212.27

中国版本图书馆CIP数据核字（2021）第258284号

南方花鸟写意画法教程

NANFANG HUANIAO XIEYI HUAFA JIAOCHENG

编　　著　周凯达

出 版 人　陈　明

责任编辑　吴谦诚

助理编辑　黄丽丽

责任校对　张瑞瑶　李桂云　韦晴媛

审　　读　陈小英

装帧设计　陈　欢

美术编辑　李　冰

责任印制　王翠琴　莫明杰

出版发行　广西美术出版社

地　　址　广西南宁市望园路 9 号

邮　　编　530023

印　　刷　广西壮族自治区地质印刷厂

开　　本　889 mm×1194 mm　1/16

印　　张　15.75

字　　数　260 千字

出版日期　2021 年 12 月第 1 版第 1 次印刷

书　　号　ISBN 978-7-5494-2455-9

定　　价　138.00 元